알고 보면 더 재밌는

디자인 원리로 그림 읽기

• 김지훈 지음 •

알고는 있지만 깨닫지 못한
모든 곳에서 발견할 수 있는 디자인 원리

YoungJin.com Y.
영진닷컴

ISBN 978-89-314-6166-4

독자님의 의견을 받습니다

이 책을 구입한 독자님은 영진닷컴의 가장 중요한 비평가이자 조언가입니다. 저희 책의 장점과 단점이 무엇인지, 어떤 책이 출판되기를 바라는지, 혹은 책을 더욱 알차게 꾸밀 수 있는 아이디어가 있으시다면 이메일, 또는 우편으로 연락주시기 바랍니다. 의견을 주실 때에는 책 제목 및 독자님의 성함과 연락처 (전화번호나 이메일)를 꼭 남겨 주시기 바랍니다. 독자님의 의견에 대해 바로 답변을 드리고, 또 독자님의 의견을 다음 책에 충분히 반영하도록 늘 노력하겠습니다.

이메일 : support@youngjin.com
주 소 : (우)08507 서울시 금천구 가산디지털1로 128 STX-V타워 4층 401호

※ 파본이나 잘못된 도서는 구입처에서 교환 및 환불해드립니다.

STAFF
저자 김지훈 | **총괄** 김태경 | **기획 및 진행** 윤지선 | **디자인 및 편집** 김소연
영업 박준용, 임용수, 김도현, 이윤철 | **마케팅** 이승희, 김근주, 조민영, 김민지, 김진희, 이현아
제작 황장협 | **인쇄** 제이엠

알고 보면 더 재밌는

디자인 원리로
그림 읽기

· 김지훈 지음 ·

소개말

 그림을 읽는다는 게 뭘까요? 화가의 의도를 엿보는 것도 중요하지만, 그림이 주는 느낌을 자신의 언어로 표현할 수 있다는 것을 의미합니다.

 그림이 주는 느낌을 언어로 표현해낸다는 게 또 무엇일까요? 누구나 쉽게 "이상하다"며 비평을 할 수는 있지만, 이상한 부분이 어디냐고 물으면 그저 막연히 컬러가 좀 이상하다든지, 균형이 맞지 않아 보인다고 말하곤 합니다. 이런 현상은 옷이나 액세서리가 아닌 실생활과 동떨어진 것일수록 더 극명하게 나타납니다. 순수예술인 회화 같은 것들에서 말이죠.

 여러분들은 이미 좋은 디자인과 나쁜 디자인을 판단할 수 있는 눈을 갖추고 있습니다. 다만 판단의 근거인 개념이 명확하지 않아 표현을 잘하지 못할 뿐입니다. 이 책은 우리에게 내재된 그림(디자인)을 판단하는 능력이 어떠한 디자인 원리에 기반하는지 알아보아 조금 더 명확한 방식으로 그림을 이해하고 표현할 수 있도록 돕습니다.

 디자인 원리라고 하니 어려울 것 같지만, 이미 우리가 사용하고 있는 개념들이므로 어렵게만 느껴지진 않을 것입니다.

이 책으로 얻을 수 있는 것

1 그림을 보고 명확한 표현을 할 수 있다.
2 그림의 좋은 점이나 나쁜 점, 개선방안까지도 의견을 낼 수 있다.
3 그림뿐만 아니라 모든 디자인에도 적용이 가능하다.

목차

＃비주얼 밸런스를 알아봅시다.

그림(디자인)에는 다양한 기술이 적용되어 있습니다. 아무리 좋은 것이라도 지나치게 많으면 역효과가 나듯이 그림도 마찬가지입니다. 다양한 기술 효과가 아름답게 조화를 이루기 위해서는 균형이 필요합니다. 이를 '비주얼 밸런스'라고 합니다.

오른쪽 그림에는 차지하는 면적이 크고 밝은 여자와 차지하는 면적이 작고 어두운 남자가 있습니다. 이러한 면적과 명암의 배분이 시각적 균형을 만들어내고 있습니다. 화가는 주제를 효율적으로 전달하기 위해 이러한 비주얼 밸런스를 의도했을 겁니다.

다르게 그려진 그림을 한 번 살펴봅시다.

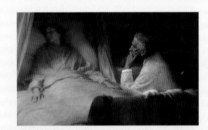

남자의 옷이 너무 밝을 때
여자와 남자의 컬러 차이가 없어 인물 구분이 단번에 되지 않습니다. 옷과 이불이 연결되어 보이기도 합니다.

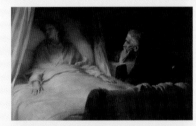

남자의 옷만 너무 어두울 때
남자의 옷이 배경색과 유사하여 전보다 남성의 존재감이 묻힙니다.

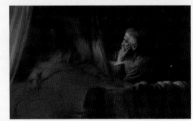

여자 쪽이 너무 어두울 때
너무 어두워서 인물간의 구분이나 배경과의 구분이 쉽지 않습니다. 오히려 어두웠던 남자가 드러납니다.

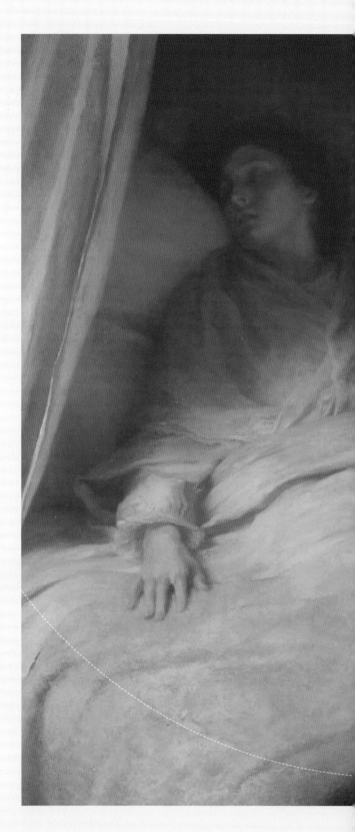

훌륭한 예술작품에는 이러한 시각적 균형을 위한 법칙들이 섬세하게 적용되어 있는데, 언제나 훌륭한 작품만을 보게 되는 관객의 입장에서는 이런 완벽함 뒤에 숨어있는 법칙을 간과하기 쉽습니다. 만든이가 의도하는 바와 자신의 감상을 비교해보는 것은 재밌게 그림을 읽는 방법입니다. 이 책을 통해 그림(디자인)을 이해하고 표현하는데 많은 도움이 되셨으면 합니다.

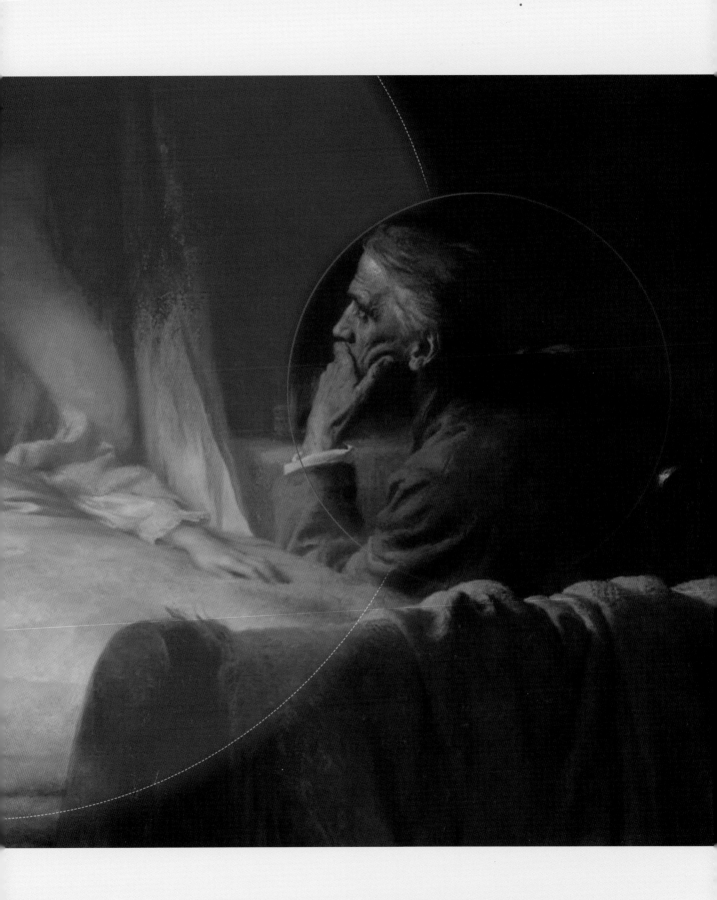

사람은 누구나 디자인을 판단하는 눈을 갖추고 있습니다. 그 기준에 공통점이 있다면 무엇일까요? 다름아닌 시각의 균형입니다. 시각적 균형이란 무엇이고 또 어떻게 읽어야 하는지를 알아보겠습니다.

미술도 다른 예술과 마찬가지로 전개와 절정의 순간이 중요합니다. 마치 액션 영화를 볼 때 작은 사건으로부터 시작되는 이야기의 전개 과정을 거쳐, 액션이 제일 격해지는 하이라이트를 기대하듯이 말이죠. 음악이나 소설을 포함한 모든 예술은 이러한 이야기의 구조 방식이 깊게 연구되어서 많은 변형을 보여주기도 합니다. 다만 놀랍게도 미술은 이런한 이야기 구조 방식의 응용이 다른 예술만큼 발전되지 않았습니다.

Part 1 시각의 균형에서는 미술의 이야기 전개 방식이 시선의 흐름이라고 정의하고 설명을 시작할 것입니다. 시선의 흐름에는 '흐름'과 '정지'가 존재하는데, 이러한 특성은 우리가 주변에서 볼 수 있는 모든 것들에서도 찾아볼 수 있습니다. 생명 잉태의 정자와 난자, 음악의 리듬과 멜로디, 나아가서 다양한 분야의 예술에서 사용되는 흐름과 정지를 알아본다면 매우 흥미로울거라고 생각합니다.

시각의 균형

● 흐름과 정지

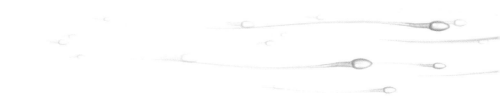

흐름

정자는 기다란 몸체를 가져 활발한 운동에 적합하다. 정자들
로 이루어진 그룹은 하나의 방향성을 표현한다.

———

　아름다움의 기본 요소인 흐름과 정지는 생명의
탄생에서도 관찰할 수 있습니다. 정자의 방향성으
로 인해 시선의 흐름이 발생해야 시선을 이끄는 자
극이 발생합니다. 시선의 흐름은 주제를 돋보이게
하는 아주 주요한 요소입니다.

생명의 태동, 정자와 난자로 알아보는 흐름과 정지

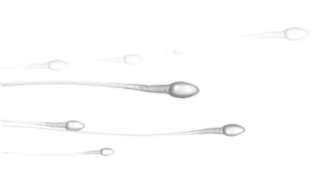

정지

정자의 흐름은 최종 목적지인 동그란 난자에 이르러
정지한다.

———

 흐름의 최종 목적지인 정지는 그림의 핵
심 주제를 표현합니다. 흐름에 비해 작고 디
테일이 강해 시선이 흐르지 않고 머물게 합
니다.

흐름만 있는 그림

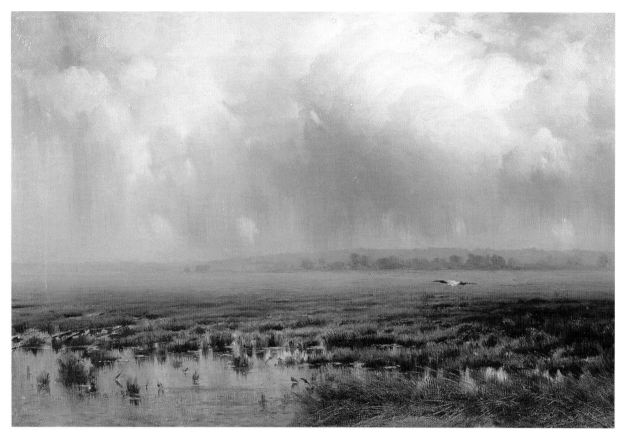

흐름

흐름만 있고 정지가 없는 그림입니다. 연속된 흐름은 강
의 규모를 느낄 수 있도록 하는데, 이런 그림은 한곳에 집중
된 디테일이 없으며, 있더라도 집중된 디테일이 약합니다.
배경 같은 큰 규모의 그림에 적합합니다.

정지만 있는 그림

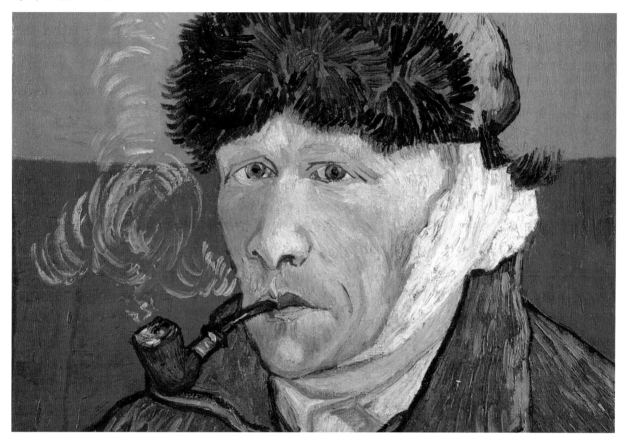

정지

배경의 뒷받침 없이 소재만 크게 차 있는 그림을 정지 그림
이라고 합니다. 배경이 없으므로 공간의 대비보다는 하나의 큰
주제에 집중해야 하는 인물이나 정물화, 제품의 카탈로그 그림
에 어울립니다.

흐름과 정지의 조화

조화로운 그림이란?

앞에서는 흐름과 정지가 각각 소개된 그림을 알아봤습니다. 앞의 그림들과는 달리 흐름과 정지가 함께 있으면 더욱더 깊고 조화로운 그림을 만들 수 있습니다. 오른쪽의 그림을 보면 전반적으로 흐름의 부분인 양들은 비슷한 디자인이라 특별히 각각의 개체에 집중할 필요가 없습니다. 반면에 여성 캐릭터는 단 하나라서 강하게 주목을 받습니다. 이렇게 흐름과 정지, 두 가지가 합쳐지면 흐름에서 정지로 연결되는 조화를 얻게 됩니다.

시각예술에서의 흐름과 정지의 구조는 마치 이야기의 서사 구조와 같습니다. 왼쪽 양들의 배치는 이야기의 전개 부분처럼 길게 흐름이 보이면서도 특출나지는 않은 부드러운 모습이 연상됩니다. 그후의 이야기의 절정 부분은 그림의 중간을 넘어 약간 오른쪽에 배치된 여성이 주도한다고 생각할 수 있습니다.

이러한 구조는 또 음악과도 같아서 그림의 왼쪽 부분은 노래의 전개와 절정의 구조와 닮았습니다. 남다르지 않은 양들은 음악의 단순한 전개 부분이라고 생각할 수 있고 그림의 오른쪽 부분은 남다르게 눈을 자극하는 한 여인이 절정 부분이라고 볼 수 있습니다. 수직으로 서 있어, 수평적이고 하얀 양들보다 훨씬 시선을 끌고 있기 때문입니다.

이처럼 부드럽고 반복적인 전개 부분과 감각을 사로잡는 절정 부분은 그림이나 이야기, 음악 등 장르에 제한되지 않고 공통되게 나타나는 예술의 근본 구조입니다.

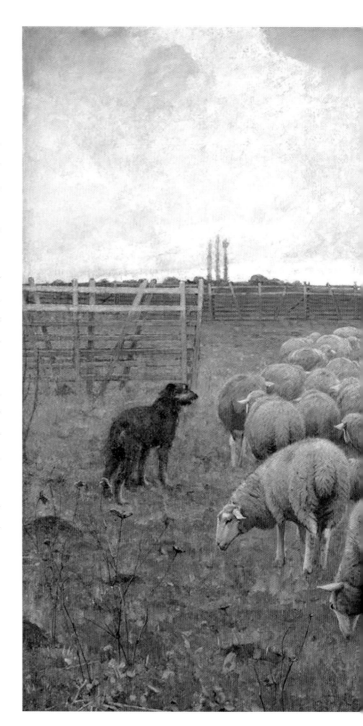

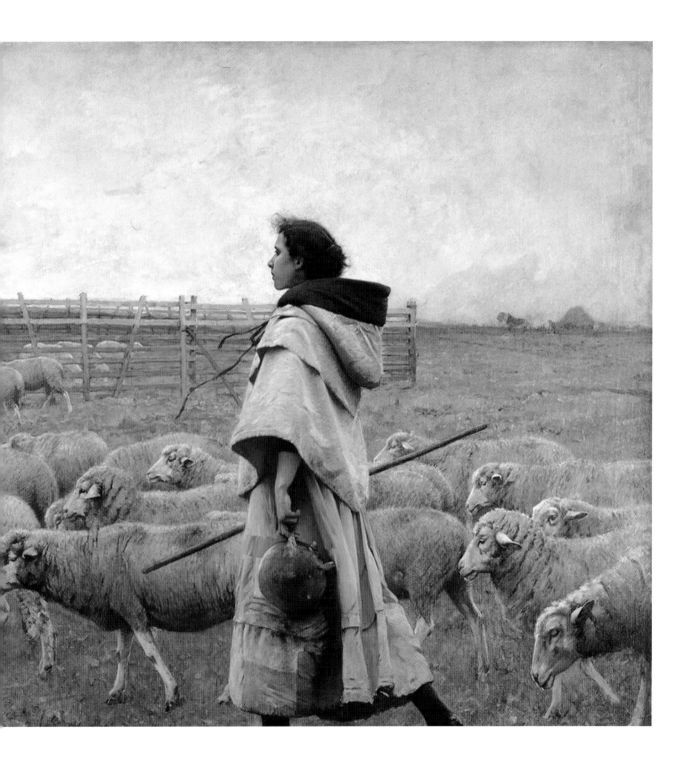

흐름 그림들

완전히 연결된 선의 형태가 아니더라도 낱낱의 꽃들이 시선을 왼쪽에서 오른쪽으로 안내하고 있습니다. 왼쪽에서는 가지들이 화면의 시작과 연결되어 눈을 초청하고 있고 오른쪽의 가지 끝이 약간의 정지 느낌을 주며 끝맺음을 합니다.

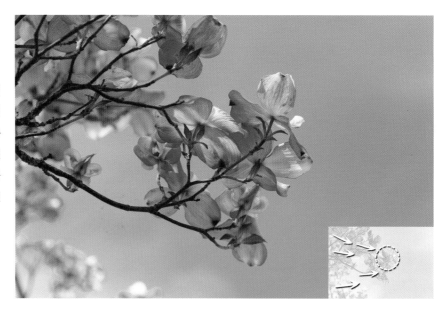

잔디밭의 자잘한 사람이나 동물을 무시하고 본다면 수풀에서 벼랑의 끝으로 나아가는 단순한 흐름을 느낄 수 있습니다. 배경화는 흐름이 있을 때 가장 큰 효과를 느낄 수 있습니다. 벼랑의 끝에 특별한 무언가는 없지만 밝은 벼랑과 어두운 구름의 밝기 대비가 시선을 끕니다.

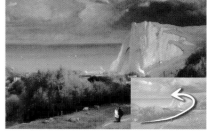

패턴 구조는 흐름 그림에서 쉽게 볼 수 있는 것으로 시선의 흐름을 쉽게 만들어 내는 장치입니다. 이 그림은 패턴을 하나 생략하여 시선이 특정 장소에 머물게 하는 기술이 적용되어 있습니다.

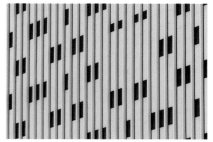

포컬*로의 노골적인 흐름은 없지만 시선은 최종 목적지를 향해 쉽게 찾아갈 수 있습니다. 왜 그럴까요? 큰 동그라미들이 안쪽으로 가면서 작아지는 투시 효과를 만들고 있기 때문입니다.

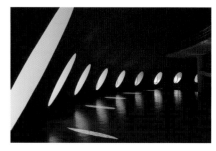

* 포컬이란 소설의 절정이나 음악의 코러스처럼 가장 중요한 부분을 칭하는 미술 용어입니다. 포컬은 주로 가장 대비되는 명암의 차이, 혹은 색깔이 응축된 작은 공간입니다. 일반적으로 배경화의 경우에는 사람이 포컬이 되며, 인물화의 경우는 얼굴이 포컬이 되지만, 포컬은 절대적인 것이 아니라 상대적인 것이기에 바뀔 수 있습니다.

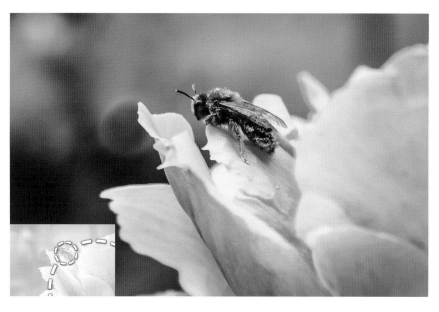

정지 그림들

정지 그림은 선을 사용하지 않아 흐름이 없는 경우가 많습니다. 다만 여러 크기의 개체가 있으면 큰 곳에서 작은 곳으로 시선이 흐를 수 있습니다.

뒤의 녹색과 분홍 꽃잎이 배경의 역할을 하고 있으며 뭉개진 배경은 벌에 시선을 집중하게 만듭니다. 녹색 배경에서 꽃으로, 꽃에서 벌로 시선이 이동하는 3단계 시선 구조로 되어 있습니다.

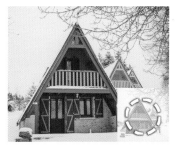

정지 그림은 하나의 개체에만 집중한다고 언급했지만, 문자 그대로 단 하나일 필요는 없습니다. 이 사진에는 복수의 집이 있지만 흐름보다는 하나의 그룹화된 정지 그림이라고 볼 수 있습니다.

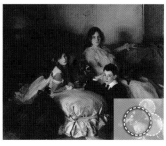

개체가 모인 그룹 내에서도 어느 게 시각적으로 약하고 강한지 파악하는 것이 중요합니다. 작지만 화려한 빨간옷을 입은 왼쪽의 여성이 가장 강렬하게 시선을 끌고 있습니다.

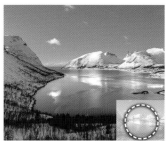

꼭 집중되는 물체가 없더라도 시선을 끌 수 있습니다. 그림의 테두리가 어두워 보이지 않으므로, 그림을 보고자 자연스레 밝은 곳으로 시선이 끌립니다.

왼쪽의 하얗고 밝은 공간이 오른쪽의 진하고 작은 공간으로 파고드는 흐름이 보입니다. 두 공간의 밝음의 차이가 급격히 심해지는 곳에 시선이 모입니다

구름이 연결되어 흐름을 만들었습니다. 비슷한 모양의 패턴들이 연결되어 삼각형의 산과 대비를 이룹니다.

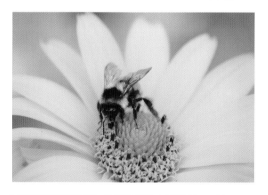

바깥의 기다란 꽃잎에서부터 시선이 시작하여 동그란 암술쪽으로 흐르며 모입니다. 앞장의 정지 그림 중 꽃은 일부분만 보여줘서 흐름이 없었지만 이렇게 긴 꽃잎과 함께 본다면 흐름으로 읽을 수 있습니다.

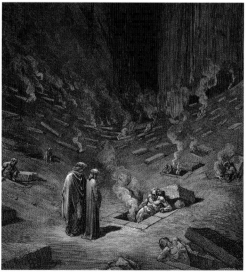

위에서부터 아래로 인물을 향해 시선이 이동합니다. 뒷 배경의 절벽에서부터 바다에 있는 석관으로 시선이 흐르는 이유는 배경은 흐름을 표현하고 인물은 정지를 표현하기 때문입니다.

흐름

비슷한 개체들로 이루어 졌을 때

반복되는 비슷한 크기와 컬러
흐름 그림은 단순할수록 효과적입니다.

* 유니크란 그림에서 단 하나만 존재하는 개체를 말합니다. 건물 사이에 존재하는 하나의 인물이 유니크가 될 수 있고, 양복을 입은 군중 사이에 빨간 옷을 입은 사람이 유니크가 될 수 있습니다. 포컬의 개념과 비슷하지만 조금 더 폭넓게 쓰입니다. 반대되는 개념은 여러 개의 비슷한 개체로 이루어진 패턴입니다.

흐름과 정지

단순함과 복잡함의
조화

정지

하나만 돋보이고
싶을 때

정지가 너무 많을 때

비슷한 개체들이 없고
다양하기만 한 그림

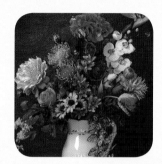

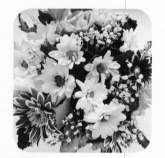

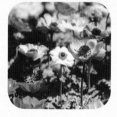

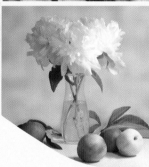

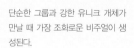

단순한 그룹과 강한 유니크 개체가
만날 때 가장 조화로운 비주얼이 생
성된다.

흐름은 거의 없고 정지
개체만 집중되는 강렬
한 구성의 그림이다.

유니크가 3가지 이상 쓰인 사례입니
다. 모든 물체가 공통점이 없고 서로
다른 크기, 형태, 컬러를 가지면 아름
다움이 증폭되는 것이 아니라 혼란스
러워집니다.

정신없는 꽃 광고지의 꽃, 혹은 거리
의 간판들 하나하나에는 문제가 없을
수 있습니다. 질서가 없이 모였을 때
시각적 공해가 발생하게 되어 각각의
가치가 떨어집니다.

● 계층적 반복

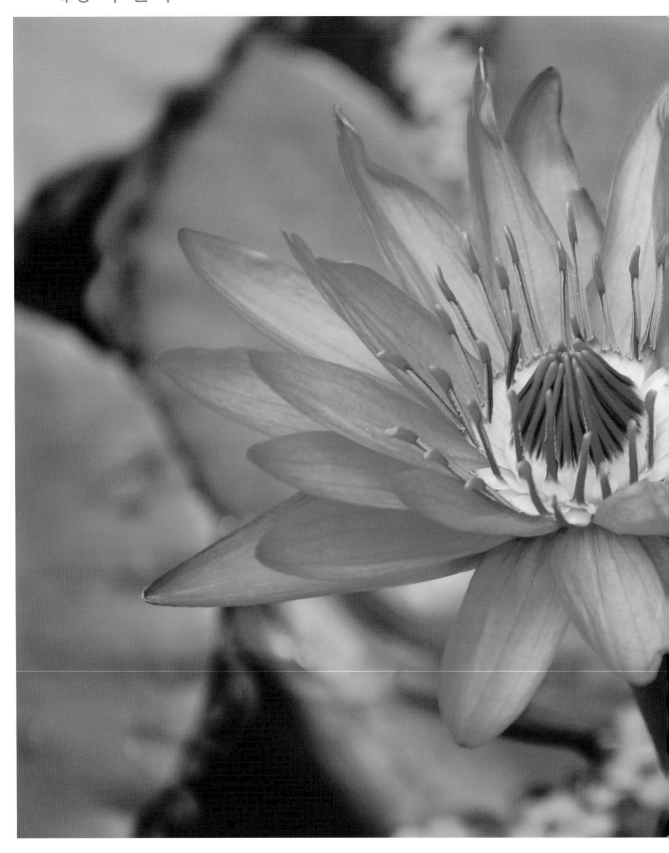

흐름과 정지의 반복 사용

흐름은 그림에서 시선을 이끄는 역할을 합니다. 같은 것을 반복적으로 사용해서 마치 선같이 보이게 되면, 눈은 그 선을 타고 움직입니다. 그런 흐름을 크기를 달리해서 배치하면 큰 곳에서 작은 곳으로 시선을 이동시키는 효과가 생겨 더 깊은 관찰을 하게 만듭니다.

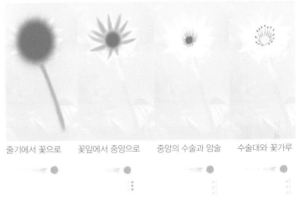

| 줄기에서 꽃으로 | 꽃잎에서 중앙으로 | 중앙의 수술과 암술 | 수술대와 꽃가루 |

하나의 개체에서도 3번 이상의 정지와 흐름을 관찰할 수 있습니다. 이런 반복은 시선을 보다 오래 머물게 하는 좋은 디자인 요소입니다. 계층적 반복이 적용된 사례로 어떤 차이가 나타나는지 알아봅시다.

자연의 계층적 반복을 인공물에서 관찰하기

아름다움의 원리는 자연물이나 인공물 등 카테고리에 국한되지 않고 통일성 있게 공통점을 발견할 수 있고, 적용될 수 있어야 합니다. 만약 그 원리가 특정 자연물이나 인공물에서만 발견된다면 단편적인 원리라고 해야 할 것입니다.

자연물에서 가장 아름다운 개체 중의 하나인 꽃과 게임이나 영화에서 찾아볼 수 있는 외계 건축물 사이에서 연관성을 찾을 수가 있을까요? 생물이냐 무생물이냐, 크기, 색깔 등을 생각해 본다면 어떠한 관련도 찾기 힘들 것입니다. 하지만 계층적으로 반복되는 흐름과 정지라는 개념은 자연물만이 아니라 상상 속 인공물에서도 찾아볼 수 있습니다. 이는 아주 즐거운 경험이 될 겁니다.

① 외계인 타워의 윗부분은 마치 꽃의 줄기처럼 긴 흐름을 표현하고 있습니다. 타워의 윗부분에서 아래쪽으로 시선이 움직이다가, 부피가 커진 부분에서 시선이 멈춥니다. 이러한 흐름과 정지가 시각적 균형을 만들고 있습니다.

② 외계인 타워의 기다란 수직 기둥에 우선 시선이 집중되지만, 하단의 덩어리 쪽에 디테일로 인해 시선이 아래쪽으로 이동하게 되는 것을 알 수 있습니다.

③ 표면 디테일에서도 이러한 반복된 계층 구조를 확인할 수 있습니다. 외계인 타워의 구조는 단순하고 길게 늘어져 있는 윗부분이 흐름에 해당하고, 아래로 갈수록 좀 더 복잡해지며 흐름과 정지의 반복이 계속되고 있습니다. 이러한 계층적 구조의 반복은 시각적 논리의 반복이라는 재미를 주고 있기도 하지만 통일성이라는 큰 맥락도 동시에 만들고 있습니다.

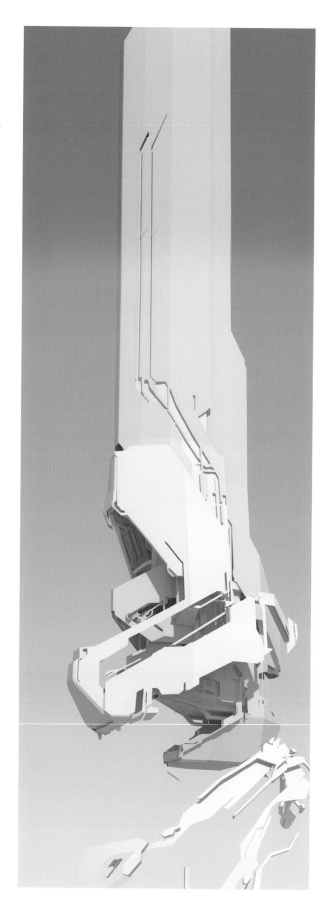

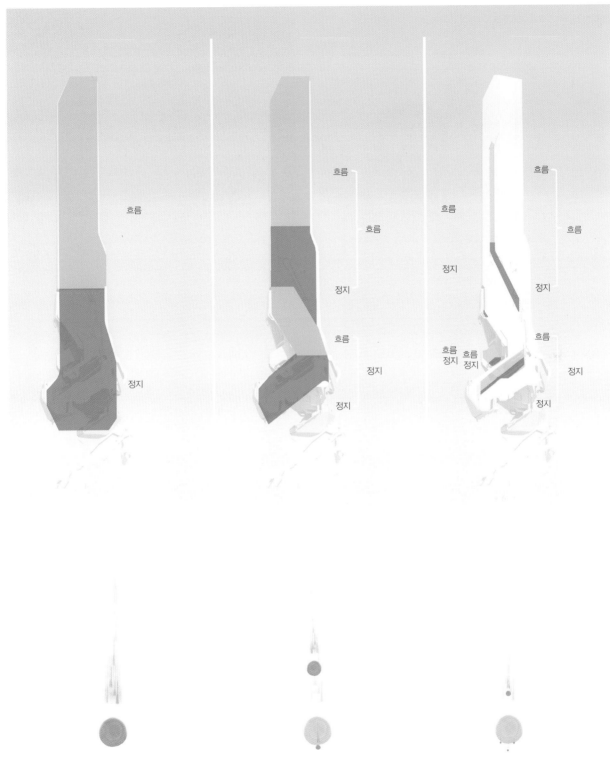

흐름

정지

흐름

흐름

정지

흐름

정지

흐름

흐름

정지

흐름

정지

흐름
정지

흐름
정지

흐름

정지

시선은 주기둥에서 덩어리가 있는 머리 부분으로 이동한다.

상단과 하단의 내부에서도 흐름과 정지를 발견할 수 있다.

자잘한 디테일에서도 흐름과 정지의 조합을 볼 수 있다.

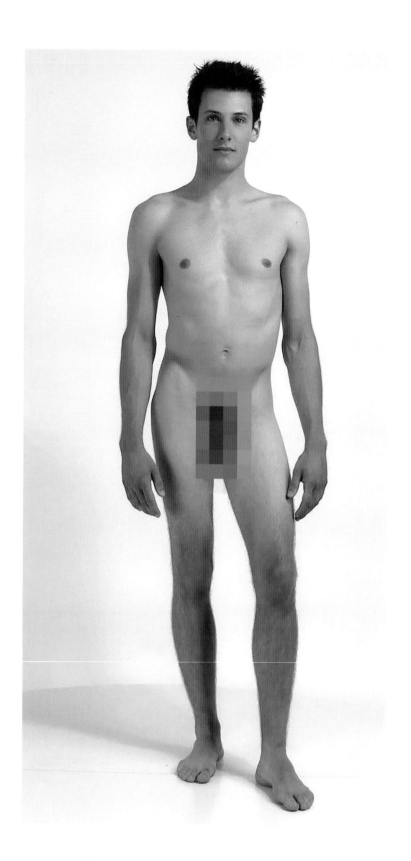

멀리서 보면 인체는 기다란 몸통과 동그란 머리로 구분되어 보인다.

팔과 다리에도 기다란 흐름을 느낄 수 있으며, 손과 발에는 작은 디테일로 인해 정지가 느껴진다.

손과 발에 디테일 속에서도 흐름과 정지를 발견할 수 있다. 손과 발 마디마디가 기다란 흐름이며 손톱/발톱은 정지이다.

시선은 주기둥에서 덩어리가 있는 머리 부분으로 이동한다.

각각의 모듈에서 정지와 흐름을 발견할 수 있다.

작은 소품에도 흐름과 정지의 조합이 있다.

전경의 기둥과 인물이 흐름과 정지를 표현하고 있고 안쪽의 인물도 아치와 함께 흐름과 정지를 반복하고 있다.

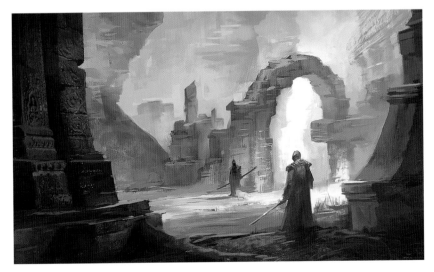

● 음악에서의 정지와 흐름

리듬

멜로디

변화있는
목소리

심장 소리

심장 소리는 반복적인 리듬의 날카롭지 않은 저음으로 듣는 사람에게 편안함을 줍니다. 기차의 덜컹덜컹하는 소리에 쉽게 음률을 맞추듯이 인간은 규칙적인 소리에 쉽게 적응하며 편안함을 느낍니다. 반면에 심장이나 기차의 소리가 갑자기 불규칙해지거나 사라진다면 무언가 잘못됨을 느끼고 불안해질 것입니다.

이렇듯 반복을 깨는 변화는 새롭다는 개념에서는 긍정적일 수 있지만, 심리적으로는 인간에게 불안감을 조성할 수도 있습니다.

목소리

심장 소리보다는 가끔 듣는 엄마의 목소리는 톤이 높고 다채롭습니다. 저음의 반복적인 심장 소리와 다양하고 다채로운 목소리는 풍부한 조합을 만들어 냅니다.

이러한 심장과 목소리의 조화는 음악의 두 가지 기본 구조인 리듬과 멜로디로 비유할 수 있습니다. 심장의 반복은 음악의 기본 틀인 리듬으로, 목소리는 음악의 중요한 부분인 멜로디로 말입니다.

태아 시기에 듣는 심장 소리와 목소리는 음악의 리듬과 멜로디로, 미술의 흐름과 정지의 상대적 개념으로 발전되었다고도 볼 수 있습니다. 이러한 상호 관계의 이해는 음악과 미술의 배우기를 훨씬 쉽게 도와줄 수 있으며, 우리의 감상 능력을 한층 더 정교하게 만들어줍니다. 우리의 귀는 음악의 리듬과 멜로디의 영역을 분리해서 들을 때에 각각을 온연히 이해할 수 있습니다. 각각을 온연히 이해했을 때에야, 음악을 만들 때 둘의 조화를 더욱 완벽히 이뤄낼 고민을 할 수 있게 됩니다. 마찬가지로 우리의 눈도 흐름과 정지를 각각의 개념으로 이해할 때에 둘의 조화를 고민할 수 있고, 더 깊은 고민을 통해서 창작의 수준을 높힐 수 있습니다.

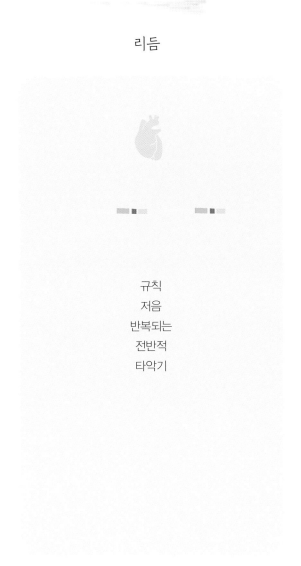

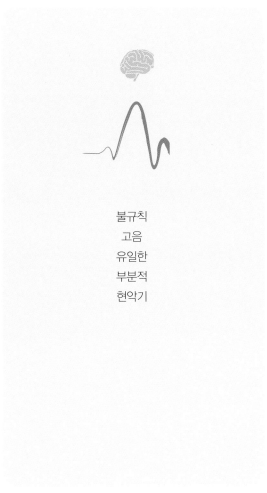

리듬과 멜로디

리듬

규칙
저음
반복되는
전반적
타악기

멜로디

불규칙
고음
유일한
부분적
현악기

대부분 저음으로 재현되는 리듬은 저주파의 특성상 고음인 멜로디보다 좀 더 멀리서부터 소리를 들을 수 있습니다.

이는 흐름이 먼저라는 비주얼적 특성과 일치합니다. 멀리서 들으면 웅성웅성한 베이스 드럼이나 첼로 같은 저음만 들리겠지만, 가까이 갈수록 선명한 리드 기타나 피아노의 고주파가 들릴 것이며 이때 귀는 이 차적인 발견에 즐거워집니다.

멜로디는 소리가 현악기나 관악기처럼 단절되지 않고 부드럽게 연결되는 악기를 사용하기에 딱딱한 타악기와 대비를 만들어냅니다. 소리는 리듬 악기보다 고음이어서 작아도 전체를 압도하는 힘이 있습니다. 리듬과 멜로디의 관계는 타악기와 현악기의 관계로도 이해할 수 있습니다.

리듬과 멜로디의 조화

음악을 그림으로 그린다면 어떻게 표현할 수 있을까요? 미술가들에게 요청한다면, 십중팔구 지휘자의 손짓이나 화려한 컬러들을 그려내곤 합니다. 과감하고 변화무쌍한 선들의 연결이 음악의 흐름을 표현하겠죠. 물론 어떤 작품은 리듬에 가깝다거나, 멜로디에 가깝다는 차이도 관찰할 수 있습니다.

단색이며 비슷한 밝기의 붓 흐름들.
리듬을 표현하고 있다.

화려한 컬러 변화와 다양한 붓놀림.
멜로디를 표현하고 있다.

오른쪽 그림과는 달리 무채색만을 이용해 덜 자극적이며, 연속적인 선들의 흐름으로 반복적인 음악의 리듬을 표현하고 있습니다.

다양하고 화려한 컬러의 사용으로 왼쪽 그림보다 시선이 갑니다. 눈을 사로잡는 물감 덩어리들이 미술의 정지 개념과 일치하며 음악의 멜로디를 표현하고 있습니다.

인류의 예술 창작활동사에서 음악은 태아 시기에 무의식적으로 느낄 수 있는 유일한 감각인 심장 소리와 목소리의 재현이기 때문에 미술보다 먼저 발생되었다고 생각할 수 있습니다. 특히 음악은 간단한 도구인 막대기로 무언가를 두드리는 것만으로도 대중을 상대로 큰 감정적 동화를 만들 수 있으므로 경험을 공유하기도 쉽습니다. 막대기를 두드리는 등의 반복적이고 연속적인 소리만으로도 인간의 관심을 사로잡을 수 있는 음악은 미술보다 창작과 감상하기가 쉽습니다. 그에 비해 미술은 그림을 그릴 도구나 기록할 수 있는 땅바닥이나 동굴 등 필요한 공간적 제약도 크고, 빛이 없으면 할 수 없었기에 시간의 제약마저 있었습니다.

청각 예술

시각 예술

음악은 미술보다 조금 더 감성적

미술은 음악보다 조금 더 이성적

리듬

반복되는 북과 같은 타악기
저음
악기

멜로디

유일한 음성 부분
고음
목소리

배경

눈에 띠지 않는
반복되는 나무나 빌딩
넓은 공간

인물

눈에 잘 띠는
유일한 인물
작은 대상

심장의 박동

흐름
규칙적
단순한 반복
저음

목소리

정지
불규칙적
다양함
고음

리듬만 있는 그림

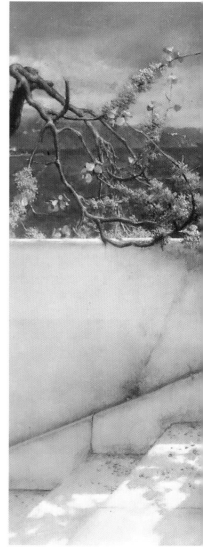

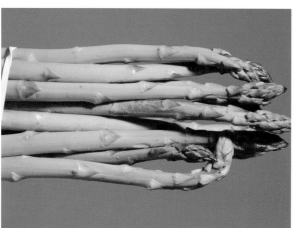

미술과 음악은 정지의 개념 없이 반복만으로도 예술의 목적을 만족시킬 수 있습니다. 얼핏 단순하다고 생각될 수 있지만, 그런 간단한 반복 속에서도 디테일 하나하나를 서서히 변화시켜 흥미로운 변화나 자극을 만들어야 하므로 단순하지만은 않습니다. 예를 들어 음악은 가장 중요한 부분으로 갈 때 일반적으로 음이 빨라지고 톤이 높아집니다. 마치 위의 아스파라거스 사진처럼, 끝으로 갈수록 점층적으로 크기가 변하고 밀도가 올라가는 것을 느낄 때 우리의 눈은 즐거워집니다. 반복과 점층적 변화가 만드는 조화는 굳이 눈에 띄는 요소가 없이도 배경작품을 흥미롭게 만드는 좋은 기술입니다.

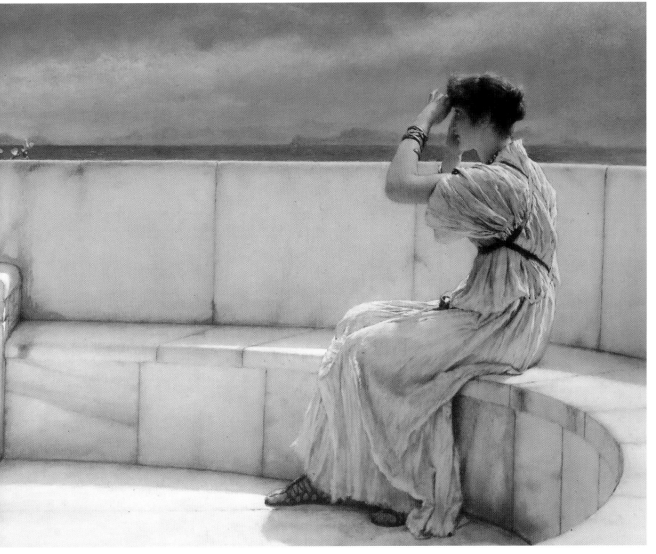

리듬과 멜로디가 또렷하게 분리되어 있으면 창작활동을 하는 사람에겐 큰 도움이 됩니다. 동시에 여러 가지를 생각하기보다 분리해서 생각하면 더 단순하기 때문이죠. 그림도 마찬가지로 패턴의 끝에 분리감이 드는 물체를 적용하면 그림이 더 강하게 기억됩니다. 그런 분리감을 위해 여러 가지 컬러, 형태, 테두리, 밸류 대비 등을 사용합니다. 위 그림에서는 수평과 수직의 조화로움을 볼 수 있습니다. 간단한 수평 라인은 배경에, 복잡한 선들은 캐릭터에서 부드럽게 사용되었습니다. 반복적인 타일들은 우선적으로 우리의 시선을 이끄는 장치이고, 그 시선의 흐름 속에서 캐릭터는 시선의 집중을 이루고 있습니다.

1. 큰 흐름

왼쪽의 큰 배경(여백)에서 오른쪽의 작고 복잡한 건물로 시선이 이동한다.

2. 중간 흐름

메인 건물 내부의 크고 단순한 공간에서 작고 복잡한 타워로 시선이 이동한다.

3. 작은 흐름

타워 내부에서도 보다 작고 복잡한 유리창으로 시선이 이동한다.

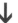

1번에서 3번까지의 부분적 흐름을 연결하면 큰 흐름이 만들어진다.

큰 쪽에서 작은 쪽으로 시선의 흐름이 만들어졌습니다. 물체에서 물체로도 시선이 흘러가지만, 아무것도 없는 배경에서 물체로도 시선의 흐름이 만들어질 수 있다는 걸 알 수 있습니다.

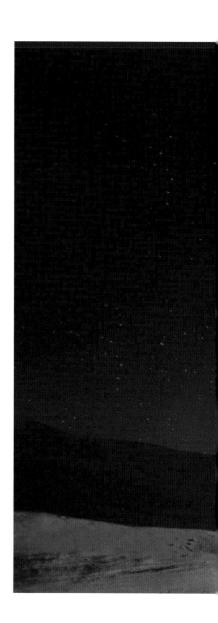

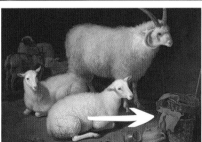

크고 밝은 양에서 작고 복잡한 빨간 천으로 시선이 향한다.

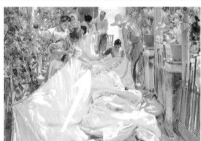

먼저 큰 물체로 시선을 모은 다음에 투시가 모이는 방향에
주제를 두어 집중하게 만들었다.

● 비주얼 밸런스

아름다운 디자인에는 항상 시각적 균형이 필수 요소입니다. 왼쪽에 밝고 큰 물체가 있다면, 오른쪽에는 작고 어두운 물체라는 대비되는 특성이 존재해야 시각적 균형이 맞아 아름다워집니다. 이러한 '비주얼 밸런스' 관련한 다양한 디자인 원리들을 알아봅시다.

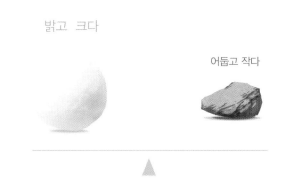

밝고 크다

어둡고 작다

눈덩이와 돌멩이가 있다고 상상해봅시다. 크기는 다르지만, 얼추 균형을 이룰 거 같습니다. 눈덩이는 밀도가 작아서 면적이 큰 것에 비해서 가볍겠지만, 돌멩이는 밀도가 높아 면적이 작은 것치곤 무거울 것이기 때문입니다. 단순히 무게로 설명하고 있지만, 시각적으로도 동일하게 설명할 수 있습니다.

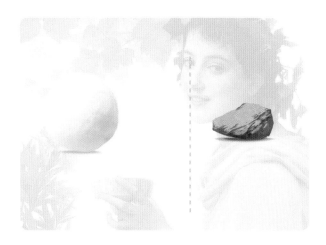

무게가 아닌 시각적으로 설명해보겠습니다. 우리의 눈은 밝은 것을 가볍게, 어두운 것을 무겁게 인식합니다.

표지에 사용된 이 그림은 이런 원리를 활용하여 시각적 균형을 맞추고 있습니다. 많은 면적을 단순하게 차지하고 있는 하얀 눈덩이와 적은 면적을 복잡하게 차지하고 있는 검은 돌덩이로 말입니다.

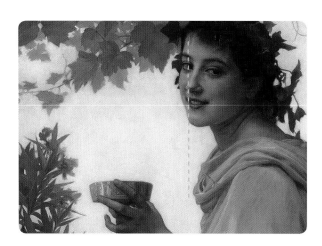

이제 눈덩이와 돌멩이를 치우고 배경과 인물의 크기와 밝기로만 생각해봅시다. 밝고 큰 부분의 배경과 작지만 어두운 사람이 시각적인 균형을 이루고 있는 게 느껴지시나요?

앞으로 이 책에서는 왜 이런 시각적 균형이 생겨났으며 다른 예술과 어떤 공통점이 있는지 알아볼 것입니다.

가벼운 느낌 :
밝고 크다

무거운 느낌 :
어둡고 작다

자연으로 배우는 비주얼 밸런스

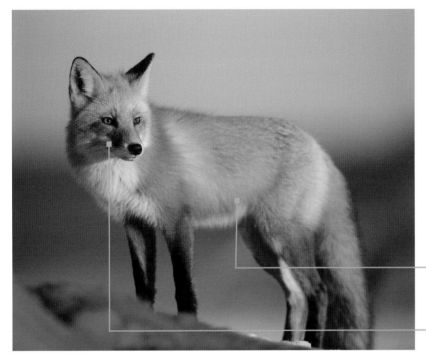

왼쪽 여우에 적용된 비주얼 밸런스는 자연에서 보편적으로 발견할 수 있는 것입니다. 밝고 부드러운 큰 몸체와 작지만 확실한 눈코입의 디테일. 더하여 머리 부분의 다양한 디테일로 인해 머리가 몸통보다 살짝 어두워 보일 때 시각적인 아름다움을 느끼게 됩니다.

적은 면적이지만 어두운 것과 큰 면적이지만 밝은 것으로 비주얼 밸런스를 맞추고 있습니다. 물론 이것 외에도 뒤이어 배울 다른 원리들이 함께 적용되어 있습니다.

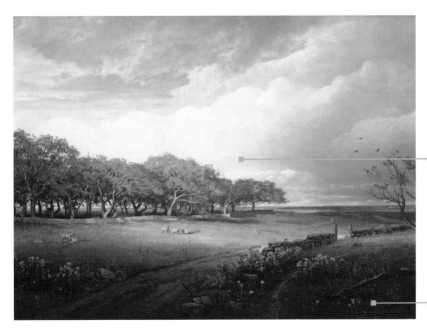

인물이 없는 그림도 균형을 맞출 수 있을까요? 밝은 구름이 있는 넓은 하늘은, 어둡지만 작은 땅과 위아래로 균형을 맞추고 있습니다. 만약 하늘과 땅이 밝기만 하거나 어둡기만 하다면 밝기가 비슷해져 하늘과 땅이라는 주제가 명확히 드러나지 않을 수 있습니다.

밸류의 흐림과 진함

비주얼 밸런스는 서로 다른 크기가 시각적으로 균형이 맞는 상태를 말합니다. 앞서 언급한 시각의 작동 원리에서 밸류*가 가장 큰 역할을 했듯이 비주얼 밸런스는 밸류의 차이부터 이해해야 합니다.

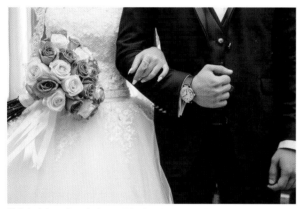

형태의 관점으로만 보면 아무 문제가 없는 좌우 대칭 그림이지만 어두운 오른쪽으로 시선이 쏠린다.

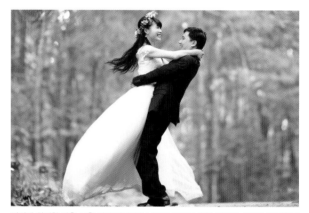

여성이 위치한 밝은 곳을 넓게 배치하여 남성의 어둡고 좁은 공간과 시각적 균형을 만들고 있다.

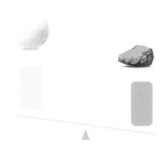

크기가 같다면, 시선은 밸류가 강한 곳으로 쏠리기 때문에 약간 오른쪽으로 쏠린 느낌이 듭니다.

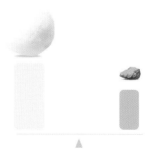

크기가 다르지만 얼마만큼 밝고 어두운지에 따라서 비주얼 자극의 정도가 달라집니다. 크기가 작은 쪽의 밸류를 강하게 하여 상대적으로 크기가 큰 쪽과의 시각적 균형을 만들 수 있습니다. 이렇게 비주얼 평형 상태를 만들면, 균형이 맞으면서도 풍부한 비주얼이 됩니다.

* 밸류는 물체나 영역이 얼마나 밝고 어두운지를 칭하는 말입니다. 밸류가 밝다면 밝은색의 물체나 영역을 의미하고, 밸류가 어둡다면 물체나 영역이 어둡다는 의미가 됩니다.

부드러움과 날카로움

비주얼 밸런스는 좌우로 보는 방법도 있지만 이 그림에선 부드럽고 둥그런 천정과 날카롭고 어두운 창문의 균형을 맞추는 법을 소개합니다. 이는 앞에서 알아본 밸류의 흐림과 진함으로 균형을 맞추는 방법과 동시에 적용할 수 있습니다.

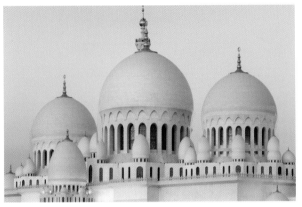

지붕과 아치의 크기가 유사한데, 아치는 어두워 시선이 아치 쪽으로만 향한다.

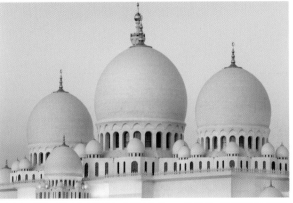

시각적 균형을 만들어내기 위해서 지붕은 부드럽고 크게, 아치는 작게 변형해 보았다. 시선은 부드러운 지붕으로 먼저 향한 후에 강한 그림자가 있는 아치로 이동한다.

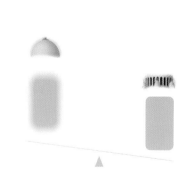

부드러운 지붕과 날카로운 아치의 크기가 같다면 시선은 음영의 대비가 날카로운 아치로 향합니다.

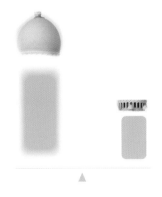

덩치가 한쪽이 크다해도 부드러운 음영이 있다면, 작은 쪽의 날카롭고 어두운 포컬과 좋은 균형을 만들수 있습니다.

단순함과 복잡함

눈은 생각보다 단순하여 그저 밝거나 어두운 것이 위치한 쪽으로 시선이 쏠립니다. 아래 도형 설명처럼 디테일을 활용한다면 시각적 균형을 만들 수 있습니다.

크기가 다른데 디테일도 크게 차이가 나지 않으면 한쪽으로 시선이 쏠릴 수밖에 없습니다.

작은 쪽에 복잡한 디테일을 추가하면 시각적 강세가 증가합니다. 그 결과 왼쪽의 크지만 단순한 도형과 작지만 복잡한 도형이 시각적으로 균형이 맞춰집니다.

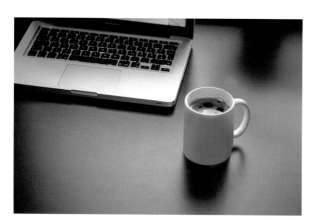 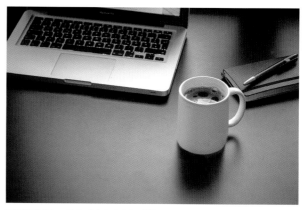

노트북은 크고 어둡고, 컵은 작고 단순해서 시각적으로 불균형 상태에 있다.

공간에 펜과 노트를 추가하여 시각적 균형을 맞추었다. 노트 밸류가 중간인 지점에 펜의 밝고 어두운 밸류가 더해져 시선을 이끌며, 삐딱하게 배치된 펜의 각도가 컵으로 시선을 유도하여 균형을 맞추고 있다.

* 디테일은 옷의 단추나 넥타이처럼 명암이 주위에 비해 급격히 변하는 작은 부분을 일컫습니다.

중심에서 멀수록 높은 무게

비주얼 밸런스는 마치 진짜 저울처럼 중심축에서 얼마나 가깝고 먼가에 따라서도 균형을 맞추어 볼 수 있습니다. 중심에서 멀수록 높은 무게감
이 느껴진다는 것을 아래의 도표와 그림으로 알아봅시다.

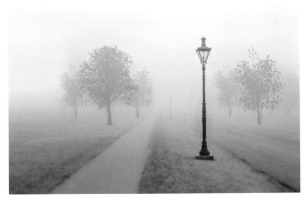

모든 물체들이 오른쪽으로 몰려 왼쪽이 비어 보인다.

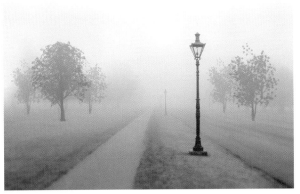

왼쪽의 큰 나무를 조금 더 중심의 바깥으로 배치하여 오른쪽의 작지만 강한 밸류를 가
진 가로등과 시각적 균형을 만들 수 있다.

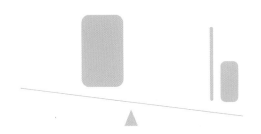

왼쪽의 나무가 중심에 가까워 조금 더 강한 밸류를 가
진 가로등이 있는 오른쪽에 무게가 실립니다.

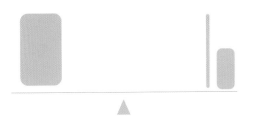

큰 나무를 바깥으로 이동시켜 작지만 밸류가 강한 가
로등과 균형을 맞추고 있습니다.

흐름 도형과 정지 도형

면적이나 밸류, 컬러가 같아도 도형의 성격에 따라서 시각적 비중이 달라지기도 합니다. 흥미롭지 않나요? 기다란 사각형은 그 긴 선으로 인해서 시선을 이끄는 흐름의 속성을 가지고 있습니다. 이와 반대되는 도형은 원/원기둥 도형입니다. 원은 변화가 없는 테두리의 연속으로 이루어져 있는데, 이는 완벽함을 상징합니다. 또한 태양이 원이듯이 원은 빛을 상징하는 도형이기 때문에 다른 어떤 도형보다 시선을 즉각적으로 이끕니다.

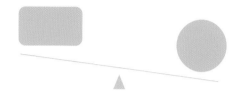

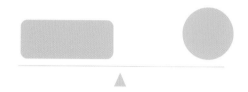

비슷한 면적의 두 도형이지만 사각형은 원보다 시각적 자극이 약합니다.

사각형이 원과 균형을 이루려면 어느 정도 길쭉해야 흐름의 역할을 얻어 원과 비중을 맞출 수 있습니다.

비슷한 비중을 가진 두 개의 도형이 붙어 있으면, 음영이 풍부한 원 모양의 도형으로 눈이 끌려간다.

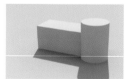

시각적 균형을 맞추기 위해서 사각형의 면적을 더욱 크게 했을 때 원과의 조화가 더욱 아름다워진다.

수평과 수직

사각형의 배치는 수평 혹은 수직으로 할 수 있습니다. 수평 배치는 시선이 좌에서 우로 흐르는 일반적인 흐름에 저항하지 않으므로 자극이 크지 않습니다. 하지만 수직 배치는 시선의 흐름을 가로막는 특징이 있어 자극이 강하죠. 수평 배치는 많아도 시각적 자극이 그리 강하지 않고, 수직 배치는 적어도 시각적 자극이 강한 이유입니다.

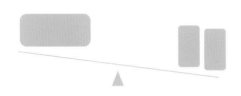

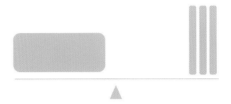

양쪽 도형의 면적이 물리적으로 같더라도 수직 방향으로 배치된 도형이 수평 배치된 도형보다 시각적 자극이 더 강합니다.

수평 배치된 도형과 수직 배치된 도형의 시각적 균형을 맞추려면 수평 도형의 면적이 더 커야 합니다.

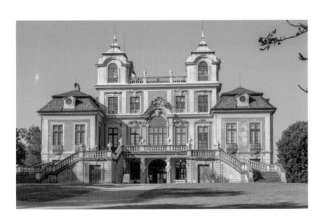

좌우의 수직 구조물은 건물의 핵심 구조물이 아님에도 가장 시각적으로 눈에 띈다. 따라서 핵심인 중앙의 수평 구조물이 메인으로서의 역할을 수행하지 못해 큰 인상을 주지 못하고 있다.

수평의 느낌을 갖는 사각형의 큰 건물에 서포트 역할을 하는 수직 타워가 2~3개 배치되어 있는데, 건물과 타워의 이러한 크고 작은 차이가 시각적 균형을 만들고 있다. 더하여 밝은 흰색의 건물 외형과 좁은 면적인 지붕의 짙은 푸른색도 조화를 이루고 있어 수평과 수직, 밝음과 어두움, 넓고 좁은 공간의 배치가 매우 인상적이다.

컬러 균형

밸류에 의한 차이를 근거로 크기를 조절하듯이 컬러도 같은 법칙이 적용됩니다. 무조건 양쪽에 같은 세력을 유지하기보단 각각의 성격에 맞게 밝기나 채도, 혹은 크기를 조절하면 더욱더 자연스럽습니다.

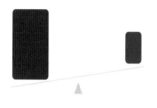

색상 : 350	**색상** : 220
채도 : 60	**채도** : 60
밝기 : 80	**밝기** : 80

붉은색과 푸른색의 밝기와 채도가 같을 때, 붉은색이 훨씬 시각적 강세가 큽니다.

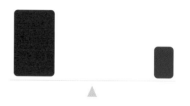

색상 : 350	**색상** : 220
채도 : 90	**채도** : 60
밝기 : 90	**밝기** : 80

붉은색의 밝기와 채도를 높여 시각적 균형을 맞추었습니다.

두 색의 밝기와 채도가 같아도 붉은색은 탁하게 보일 뿐만 아니라, 푸른색마저도 탁해 보이게 만든다.

붉은색이 푸른색보다 밝기와 채도가 높아야지만 시각적 균형을 맞출 수 있다.

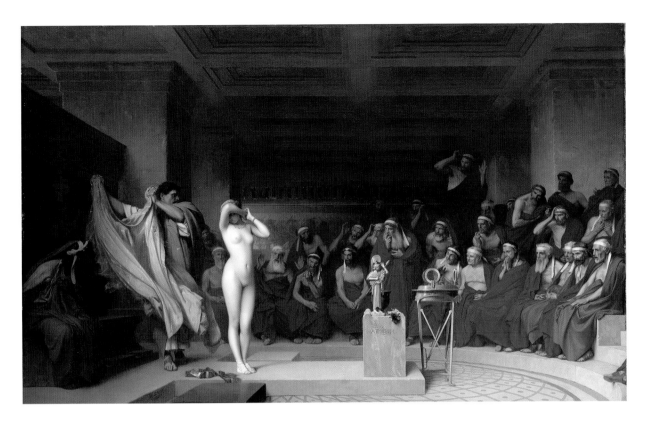

붉은색의 자극이 강하여 배경으로는 잘 사용되지
않는다. 여기서는 포컬인 밝은 피부의 여성이 돋
보이도록 만드는 효과가 있다.

컬러 밸런스의 반전

난색의 주도하에 한색이 포커스가 되는 구도로, 배
경의 빨간색이 매우 강하지만 여성의 밝은 피부가 더
시선을 끌고 있습니다.

난색 계열과 한색 계열의 조합은 시선을 끌기 좋은
조합입니다. 눈은 컬러의 변화를 가장 쉽게 감지하는
데, 빨간색과 파란색은 대비를 증폭시키는 관계이기
때문이죠. 위의 그림은 붉은색이 많이 사용되어 다른
그림보다 시선을 잡아두는 능력이 강합니다.

붉은색은 조연인데도 너무나 강렬해서 자칫하면 핵
심 인물인 여성을 압도할 수 있었습니다. 영리한 이
화가는 여성에게 밝은 색을 부여하고, 뒤쪽의 붉은색
을 어둡게 처리하여 그림의 핵심을 정확히 짚어주고
있습니다.

이 작품에서는 컬러 대비와 밸류 대비, 복수와 단수
대비가 조화롭게 적용된 것을 읽어낼 수 있습니다.

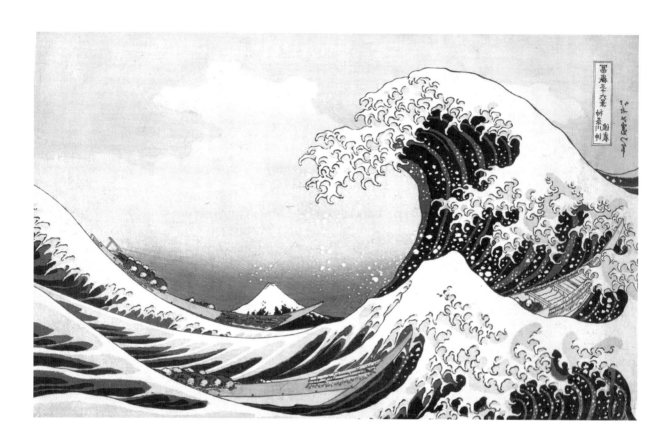

디테일 대비를 이용한 좌우 밸런스

특별한 포컬 없이도 디테일의 배치만을 이용해 좌우 밸런스를 맞출 수 있습니다. 비슷한 패턴들이 모여서 한쪽으로 나아가며 점점 복잡해질 때, 양쪽이 다르다는 것을 알면서도 균형을 느낄 수 있습니다. 왼쪽 부드러운 파도(흐름)의 면적은 크고, 오른쪽 파도의 디테일 면적은 상대적으로 작을 때 효과적입니다.

흐름과 정지 도형을 이용한 좌우 밸런스

주로 사각형으로 이루어지는 흐름 도형은 그림에 기본적인 질서를 부여합니다. 그 때문에 넓게 연속적으로 사용되는 것입니다. 이 질서로 정지의 원형 도형과 조화를 만들어 냅니다. 원형 도형은 작을지라도 좀 더 디테일해야 하며 밸류가 강할 때 흐름 도형과 균형을 맞출 수 있습니다.

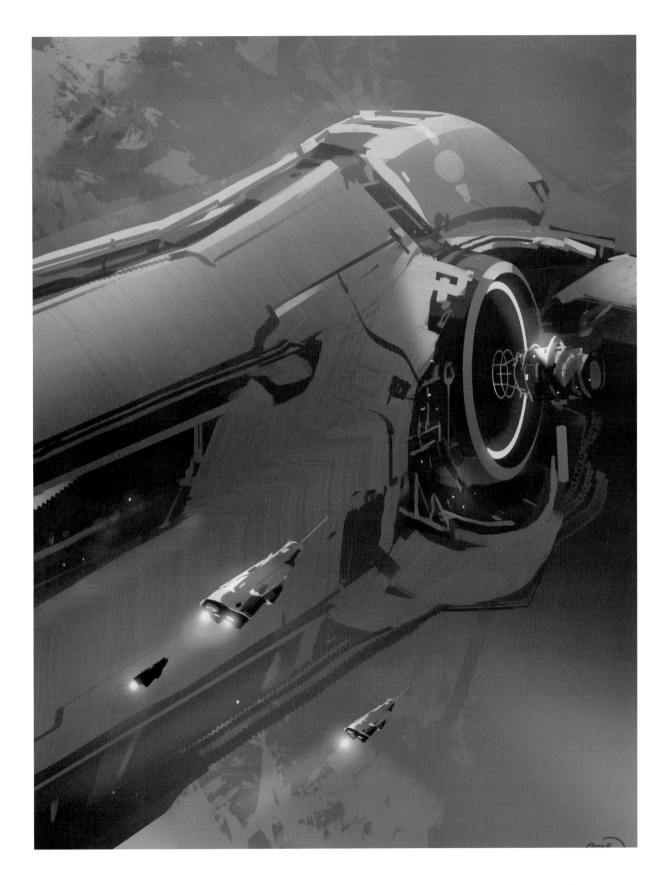

비주얼 밸런스의 복합 응용

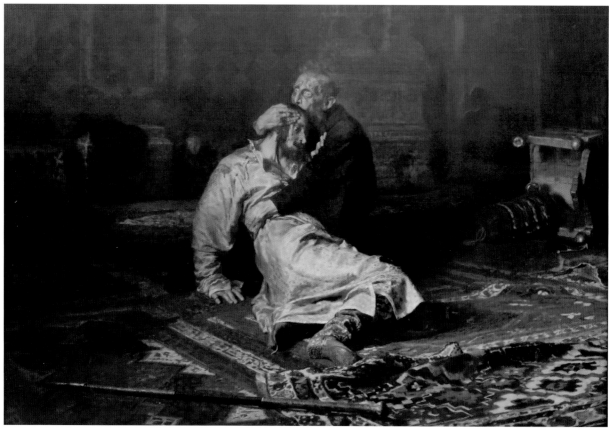

좌우 밸런스만큼 중요한, 컬러를 사용한 위아래 밸런스를 보여주는 좋은 작품이다.

스타일은 다르지만 한색과 난색의 조화로 균형을 맞추고 있다.

① 컬러 밸런스

뒷벽에 있는 푸른색은 공간감을 증폭시키고 있고 시선이 위에서 아래로 흐르기에 큰 자극이 없는 공간입니다. 바닥의 붉은색과 연결된 인물은 살짝 돌출되어 푸른 배경과 좋은 대비를 만들어내고 있습니다.

② 뒷배경의 부드러움과 전면의 날카로운 디테일이 균형을 만들고 있습니다.

③ 뒷배경의 단순한 디자인이 인물의 복잡한 디테일과 균형을 만들고 있습니다.

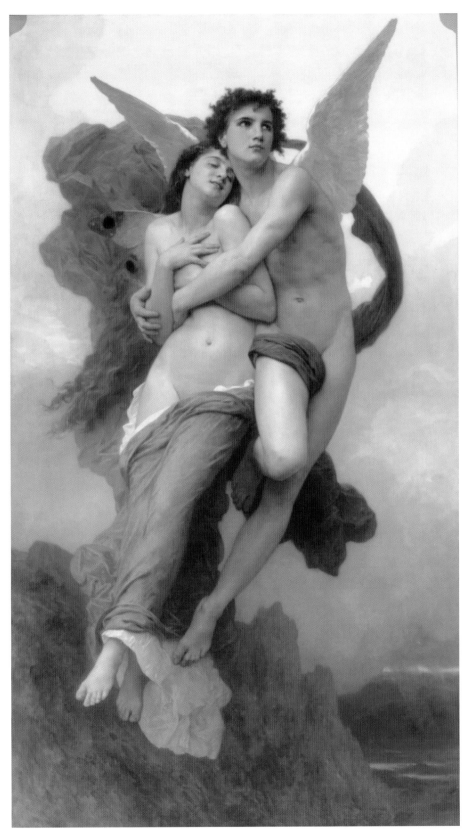

남여의 포즈를 어떻게 하면 조화롭게 만들 수 있을까요? 양쪽의 포즈가 따로 놀지 않고 서로 영향을 끼치며 비주얼 밸런스를 맞춰야 할 것입니다.

첫번째로 여성은 동그란 타원의 형태를 띄고 있는데 반해 남성은 그 타원을 감싸듯하는 오목한 흐름의 형태를 띄고 있습니다. 각각의 타원과 오목한 선이 정지와 흐름의 균형을 만들고 있습니다.

두번째로는 복잡함과 단순함의 균형입니다. 몸으로 끌어당긴 여성의 손은 남성에 비해 오밀조밀합니다. 남성은 여성을 긴팔로 감아싸고 있습니다.

각각 작은 여체와 큰 남체에 비주얼 밸런스의 복잡함과 단순함이 적용되어 있는 것을 알 수 있습니다.

▲
타원 도형과 오목 도형의 균형

▲
작은 여성은 남자에 비해 복잡한 포즈를 취해서 시각적 균형을 맞추고 있다.

단독 조화

　왼쪽 페이지의 단독 인물과 오른쪽 페이지의 두 인물 모두 조화의 법칙이 동일하게 적용되어 있습니다. 먼저 아래의 단독 인물에 조화의 법칙이 어떻게 적용되어 있는지 관찰한 후, 오른쪽의 두 인물을 관찰해보면 더 효과적일 것 같습니다. 소재의 종류나 개수와 관계없이 왜 예술가의 작품들이 우리에게 깊은 감동을 주는지 느껴보시기 바랍니다.

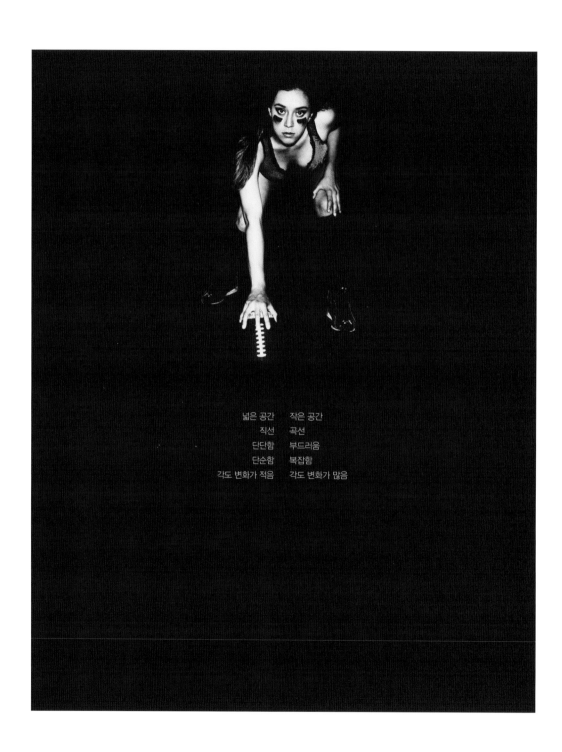

넓은 공간	작은 공간
직선	곡선
단단함	부드러움
단순함	복잡함
각도 변화가 적음	각도 변화가 많음

상호 조화

　이 그림에는 상호 조화가 흥미롭게 적용되어 있습니다. 가장 두드러져 쉽게 알아볼 수 있는 것은 남성과 여성의 옷 패턴의 차이입니다. 단색의 단단하고 연속적인 사각형들은 여성의 부드럽고 독립적인 패턴과 대비됩니다. 고개를 돌린 남성의 뒤통수에서는 최대한으로 절제된 단순함이 엿보이는데, 이것이 여성의 디테일한 얼굴 옆에 있어 포컬을 만들고 있습니다. 남성의 몸은 옷에 전부 가려져 있지만, 여성은 어깨와 팔과 다리를 노출함으로써 가림과 노출이라는 대비를 만들고 있습니다. 하단의 녹색 풀들은 인물들이 지닌 노란색과 대비되며 그림을 마무리하고 있습니다.

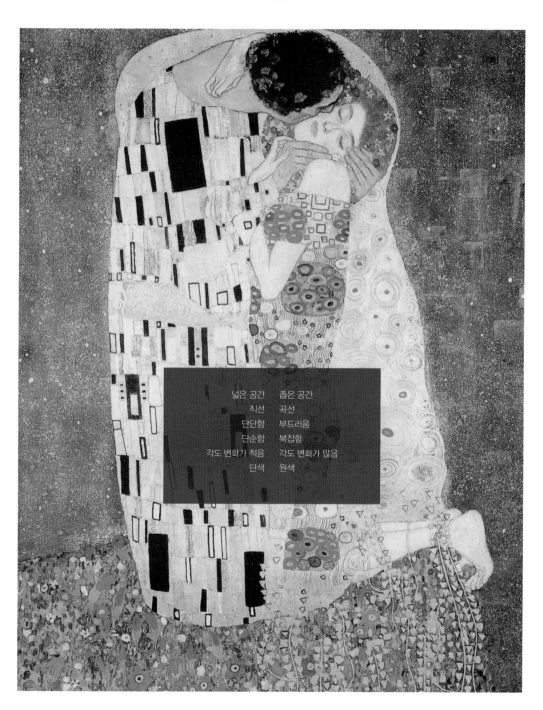

넓은 공간	좁은 공간
직선	곡선
단단함	부드러움
단순함	복잡함
각도 변화가 적음	각도 변화가 많음
단색	원색

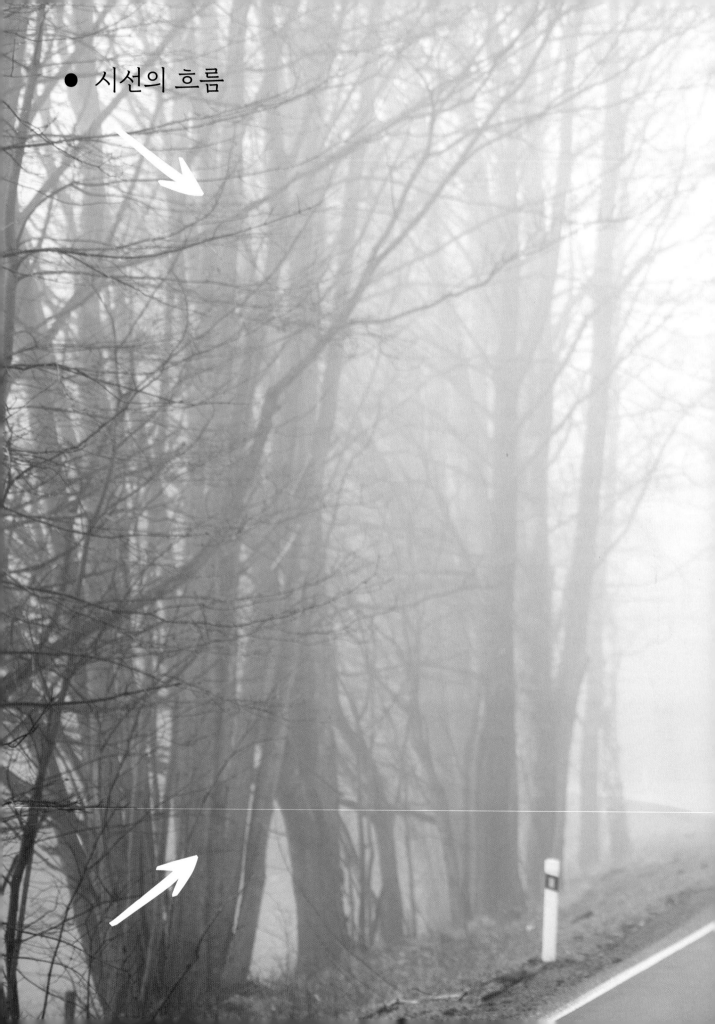

● 시선의 흐름

큰 곳에서 작은 곳으로

한쪽에서 다른 쪽으로 흐르는 시선의 흐
름을 만드려면 크기의 대비가 필요합니다.
이것은 마치 우리가 풍경을 볼 때, 큰 나무
에서 작은 나무로 시선을 움직이는 것과 같
은 자연스러운 움직임입니다.

왼쪽에서 오른쪽으로

책, 문장의 흐름, 글자를 읽을 때와 같이 그림을 보는 시선도 왼쪽에서 시작해 오른쪽으로 흐르는 것이 일반적입니다. 이런 시선의 흐름이 비주얼의 좌우 밸런스와 포컬의 위치를 이해하는 데 많은 도움을 줍니다. 이를 근본적으로 이해하는 방법으로 원시 인간의 생활상의 시각 습성을 상상해보면 어떨까요? 원시 인간은 생존하기 위해 자연환경을 항시 관찰했을 것입니다. 특히나 날씨의 변화나 생태계의 변화, 활동의 여부 등을 결정짓는 해의 움직임은 매우 중요하여 해가 언제 뜨고 지는지와 같은 주기적인 흐름을 이해

하고 있었을 겁니다. 해가 뜨는 시각도 중요하지만 해가 지면 농사나 사냥 등의 일을 진행할 수 없기에 해가 지는 시간이 더욱 중요했을 것입니다. 특히 해가 지는 시간을 알려면 현대인과는 다르게 원시인은 언제나 해의 방향과 높이를 관찰해야 합니다. 이러한 생존을 위한 해의 관찰이 인간의 시선의 흐름이 되고, 해질녘 위치의 파악은 눈길을 끄는 석양이라는 아름다움의 원리가 된 것이 참으로 흥미롭습니다.

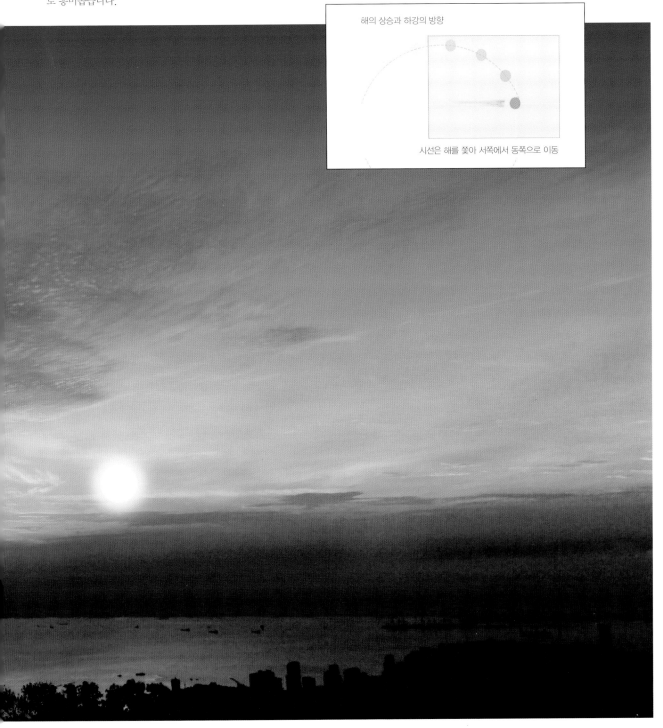

해의 상승과 하강의 방향

시선은 해를 쫓아 서쪽에서 동쪽으로 이동

시선의 흐름에 따른 시각적 강세의 위치적 효과

왜 유독 예술가들이 석양을 그리고 찍을까요? 석양의 매력이 무엇인지 알아보도록 합시다.

석양은 태양이 지평선을 넘어 사라지는 변화의 시간입니다. 변화의 시간에는 여러 시각적 변화가 나타납니다.

컬러 균형

하늘의 푸른색이 서서히 붉은색으로 물들며 한색과 난색의 멋진 조화가 만들어진다. 하늘에 붉은색보다 푸른색이 더 많을 때 효과적인데, 이는 큰 쪽에 한색이 있고 작은 쪽에 난색이 있어야 크기 대비가 동시에 일어나기 때문이다.

밝기 균형

하늘 부분이 땅 부분에 비해 어둡다. 이로 인해 위에서 아래로 시선이 이동하기 쉬우며, 결국 땅에 시선이 멈추게 된다. 이는 땅의 디테일이 강하기 때문이다.

풍부한 명암

한낮이나 밤의 풍경은 밝기의 풍부함이 석양 때보다 적고, 낮에는 너무 밝아서 강한 인상이 덜하고 밤에는 물체의 묘사 및 관찰이 힘들다. 중간 밝기의 하늘색 위에 강렬한 태양과 어둑어둑한 땅의 조화로움은 어떤 시간대보다 풍요롭게 시선을 자극한다.

어두움의 여운

모든 것이 어두워지는 밤으로의 변화는 음악이나 소설의 결말처럼 여운을 느낄 수 있는 좋은 종결 방식이다.

시간의 흐름

밤

달빛 에너지는 태양 에너지와 비교할 수 없을 만큼 적어서
낮만큼 시각의 자극을 만들기 힘들다.

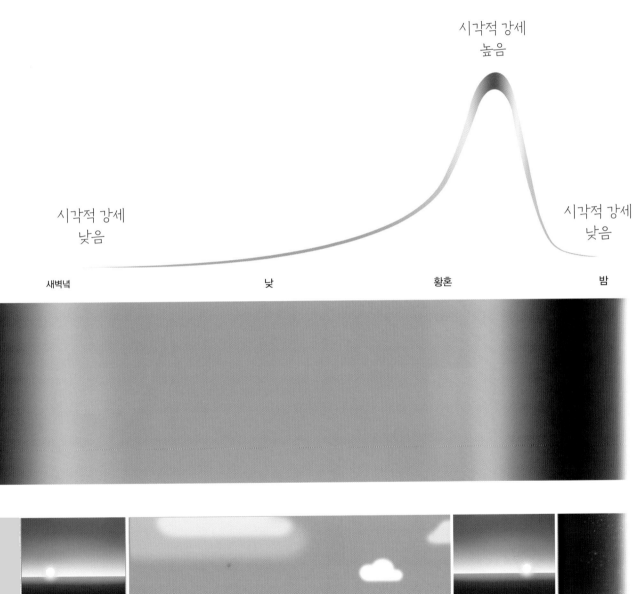

시각적 강세 낮음		시각적 강세 높음	시각적 강세 낮음
새벽녘	낮	황혼	밤

새벽녘은 황혼과 마찬가지로 차가우면서도 붉은 대비가 발생하는 극적인 시간대이지만, 포컬인 해가 서쪽에 있기 때문에 시선의 흐름을 최대한 활용하기 어렵다.

대낮의 풍경은 컬러 대비가 없어서 시각적으로 새벽녘과 황혼의 시간대보다 자극이 달하다. 해가 높이 떠 있어서 볼 수 있는 그림자도 적다. 그림자가 적은 비주얼은 3차원 입체감을 느끼기 어렵다.

컬러와 밝기의 대비가 최고조에 달하는 황혼

● 상하 좌우 대칭의 단순함

바다, 강, 호수의 수면에 구름이나 산이 반사된 풍경이 주는 아름다움을 느껴본 적이 있으시겠죠? 2배로 아름다운 풍경을 볼 수 있기도 하고, 위아래가 반전된 재미도 느낄 수 있습니다. 이런 반사의 현상을 단순화가 주는 즐거움이라고 표현합니다. 위아래가 다를 때는 복잡할 수 있는 그림도 위아래가 같다면 통일된 색과 형태들로 그림이 단순해지기 때문입니다.

상하 좌우의 다양한 대칭을 알아보고, 나아가 균형을 맞추는 방법까지 알아봅시다.

상하 완전 대칭 균형　　　　　상하 비대칭 공간 균형　　　　　좌우 완전 대칭 균형　　　　　좌우 비대칭 공간 균형

완전 대칭은 단순함의 아름다움이 극적으로 드러나는 방식입니다. 가장 만들기도 쉽죠. 비대칭 균형은 공간의 크기에 따라 밸류를 변화시켜 균형을 만드는 기술로 아주 다양하게 사용할 수 있습니다. 따라서 비대칭 공간 균형의 기술을 이해한다면 그림을 읽는데 큰 도움이 됩니다.

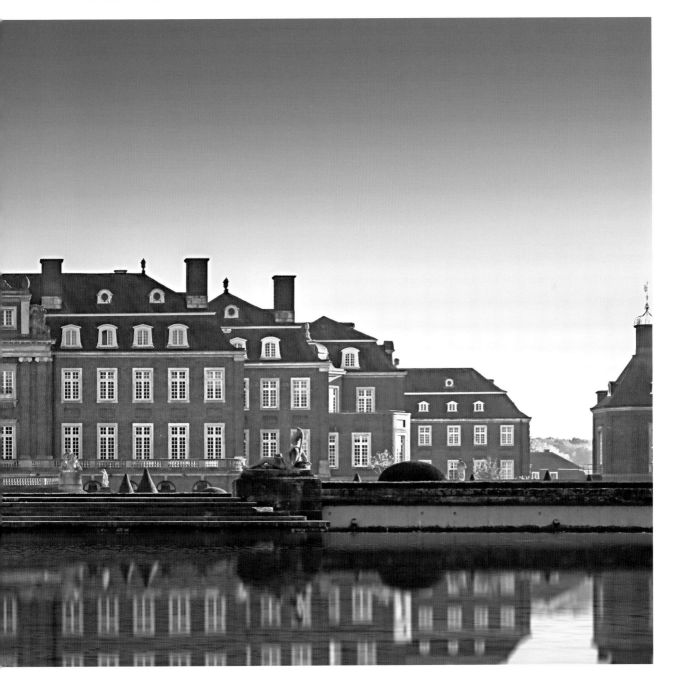

상하 비대칭 균형

　이름을 남긴 아티스트가 그린 풍경화나 사진의 구도를 분석하기 전에, 가장 평범한 인간이 평범한 풍경을 바라보는 것을 상상해 봅시다. 하루의 삶 중에서 가장 눈을 자극하는 석양을 바라본다는 가정을 해봅시다. 평범한 성인 인간의 키 높이에서, 극단적인 위나 아래가 아니고 정면 상부를 바라보는 모습이 가장 보편적이라고 할 수 있겠죠. 이 위치에 카메라를 설치한다면 사진의 많은 부분을 하늘이 차지할 것이고, 땅은 상대적으로 적게 보일 것입니다. 인간은 이 구도에 가장 큰 친밀감을 느끼고, 이를 아름답다고 느낄 것입니다. 눈높이(시야)에 기반하는 것이므로 동물도 마찬가지로 저마다 다른, 인간이 느끼지 못하는 새로운 아름다움의 기준이 있을 것입니다.

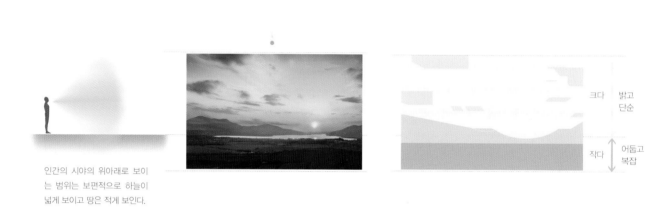

인간의 시야의 위아래로 보이
는 범위는 보편적으로 하늘이
넓게 보이고 땅은 적게 보인다.

크다　밝고
　　　단순

작다　어둡고
　　　복잡

▲
공간의 크기는 다르지만 시각적 강세의 크기가 균일하다.

▲
비대칭 공간에서의 밸류 및
크기의 조화

좌우 비대칭 균형

하루 중 가장 극적일 때인 노을이나 석양의 아름다움을 가장 잘 표현할 수 있는 방법이 없을까요? 앞 챕터에서 서술한 바와 같이 시선의 흐름을 고려해서 해를 약간 오른쪽에 놓는 것이 왼쪽에서부터 오는 해의 움직임을 전체적으로 읽을 수 있는 방법입니다. 가장 효과적인 배경은 왼쪽에 단순하고 느슨한 각도 변화를 가진 언덕이나 구름이 배치되어 있을 때입니다. 반면에 오른쪽은 조금 더 작고 디테일한 언덕이나 구름이 있을 때, 왼쪽이나 오른쪽에 치우치지 않은 구도를 만들 수 있습니다.

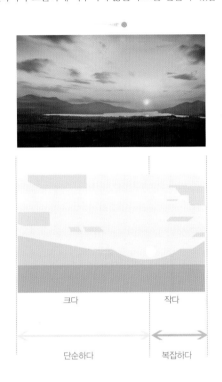

왼쪽은 크지만 디테일이 적고, 오른쪽은 작지만 복잡하여 균형이 만들어진다.

디테일 대비를 이용해서 비대칭과 균형을
맞추고 있다.

● 상하 비주얼 밸런스의
3가지 공간 비례

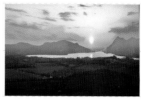

**균등면적
대비**

수평선이 높은 구도는 눈높이가 땅바닥에 있을 때 볼 수 있는 구도이다.
눈은 땅과 하늘을 정확하게 반반씩 보게 된다.

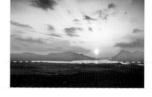

**고면적
대비**

인간의 눈높이로 풍경을 보면 수평선은 70 : 30의 위치에 자리한다.

**극면적
대비**

굉장히 높은 고도에서 볼 때의 풍경. 하늘의 면적이 커, 전체를 압도하고
있기 때문에 땅으로 시선이 가기 힘든 구도이다.

50 : 50 공간 비율

땅바닥에서 풍경을 바라본다면 땅의 어두운 밸류로 인해서 땅에 시선을 빼앗기게 됩니다. 땅의 디테일에만 집중하는 그림으로 읽힙니다.

50

50

땅쪽으로 시선이 집중된다.

70 : 30 공간 비율

인간의 보편적인 눈높이로 볼 때, 수평선의 위치는 위에서 70, 아래에서 30의 비율에 위치합니다. 이 비율의 풍경에 편안함을 느끼므로 이에 벗어나는 것을 보면 불편하게 느낍니다.

70

30

작고 어두운 것과
밝고 큰 것이
조화를 만든다.

90 : 10 공간 비율

새처럼 굉장히 높은 하늘에서, 정면의 풍경을 본다면, 하늘이 주가 되는 구도가 될 것입니다. 땅의 크기가 너무 작아 있으나 마나 한 존재감을 가집니다.

90

10

하늘만 집중된다.

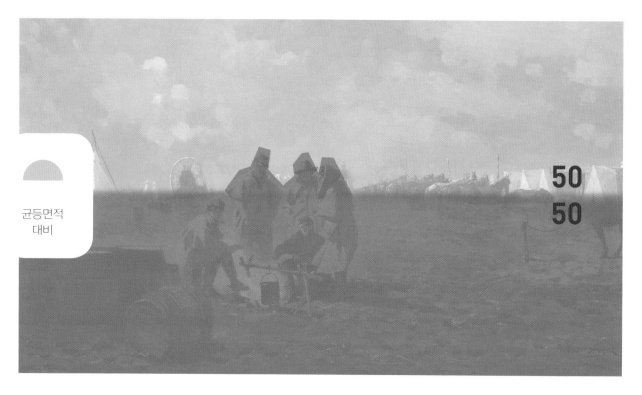

균등면적
대비

50
50

수평선이 중간에 걸린 50 : 50 비율은 주제를 강조하기에는 적합하지 않은 구도입니다. 인물들의 디테일이 강해서 배경보다 눈에 띄긴 하지만, 땅과 인물의 밝기가 비슷해서 시각적으로 대비가 약합니다.

더하여, 이처럼 약간 위에서 아래로 내려보는 구도는 일반적인 상황에서는 보기 힘듭니다. 이것은 마차에 탄 성인이 일부러 땅을 내려보는 구도이거나 작은 동물들이 위를 보는 구도이기 때문에 일반적인 사람의 눈높이에서 보는 익숙함이나 대비 효과를 얻기 어렵습니다.

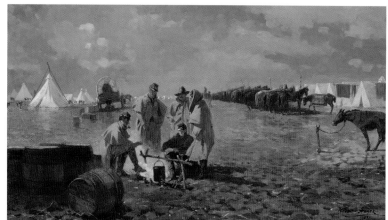

캐릭터와 배경의 분리가 약함

70 : 30 공간 비율

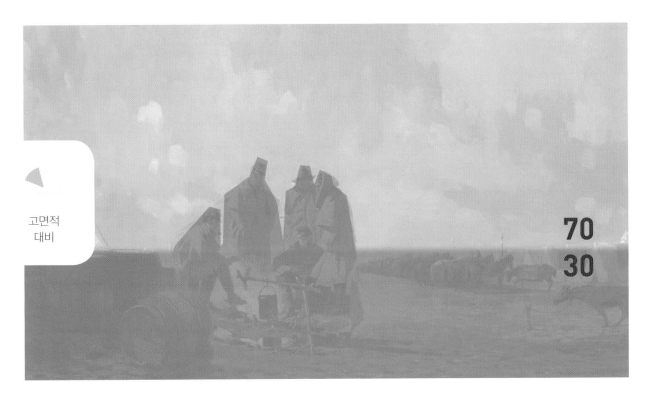

고면적
대비

70
30

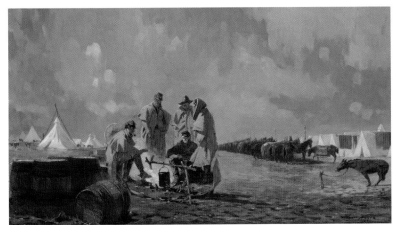

캐릭터와 배경의 분리가 확연함

50 : 50의 배분을 가진 작품보다 수평선이 조금 더 아래에 위치하여 넓은 하늘에서 땅으로 시선이 이동하는 것을 느낄 수 있습니다. 여기서 70 : 30 비율이 갖는 가장 큰 혜택은 인물의 뒷배경이 비슷한 난색 계열이 아니라서 인물의 밝기와 대비가 발생해 눈에 띤다는 점입니다.

밝고 푸른 배경에 난색의 작은 인물을 배치하는 것은 인물을 가장 효과적으로 돋보이게 하는 방법입니다.

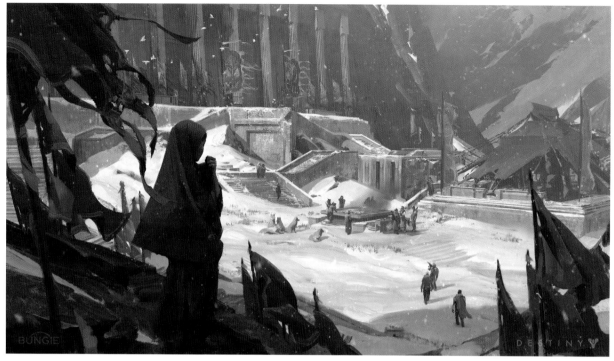

공간이 꼭 수평선이나 건물, 자연물로 나눌 필요는 없습니다. 눈을 자극하는 것은 음영이기에 음영의 덩어리 자체가 공간을 구분시킬 수 있습니다. 이 그림은 캐릭터와 깃발들이 하나의 어두운 밸류의 덩어리를 만들고 있습니다. 눈 앞에 보이는 캐릭터 근처의 배경은 어두운 공간으로 30% 정도의 면적을 차지하고 있고, 그 외의 밝은 배경은 70% 정도의 면적을 차지하여 70 : 30의 비율로 균형을 맞추고 있습니다.

멀리 있는 밝은 배경 가까이 있는 어두운 덩어리들

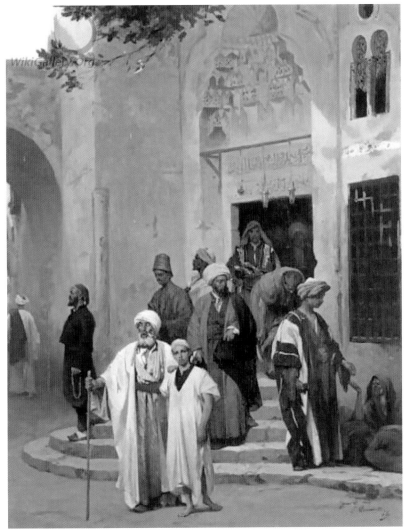

30 70

밸류의 차이는 왼쪽 페이지의 그림처럼 전경과 후경 레이어*에 의한 구분 외에도 개체들의 그룹을 하나의 군집 음영으로 사용하여 균형을 만들 수 있습니다. 밝은 배경 위에 배치된 짙은 옷의 캐릭터 그룹은 전체에서 30% 정도의 크기로 좋은 밸류 밸런스를 만들고 있습니다.

밝은 배경과 밝은 옷을 입은 사람들 어두운 옷을 입은 사람들

* 이미지의 층을 의미하는 것으로 여러 레이어를 겹쳐 하나로 표현합니다. 배경 그림에서 사람이 앞에 있고 건물이 뒤에 있다면, 사람은 전경 레이어, 건물은 중경 레이어, 멀리 있는 구름은 원경 레이어가 될 수 있습니다.

70 : 30 역면적 공간 비율

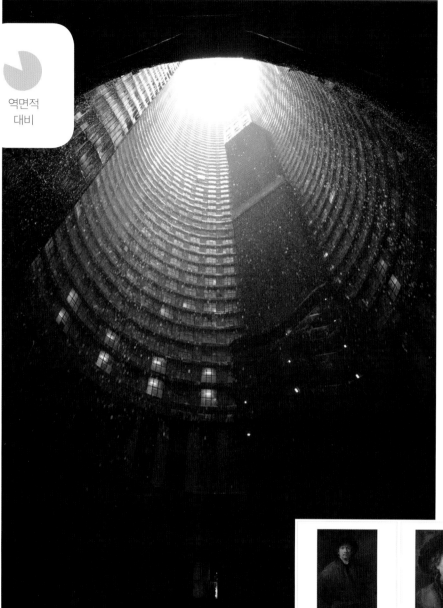

역면적
대비

대낮에 풍경을 보는 것이 일반적인 것처럼 큰 공간에는 밝음을, 작은 공간에는 어두움을 배치하는 그림이 일반적입니다.

하지만 밤의 풍경을 원할 때도 있기 마련입니다. 밤에는 대부분이 어두운 가운데 약간의 부분만이 밝을 겁니다.

낮의 상황을 정비례로 본다면 밤의 상황을 역비례로 볼 수 있겠죠. 비주얼에서도 이런 상관관계를 작품에 응용하는 경우가 많습니다. 이를 역면적 대비라고 합니다.

특별한 공간의 구분이나 디자인 없이 밸류의 부드러운 변화만으로도 균형 잡힌 밸런스가 만들어질 수 있습니다. 대부분이 어두운 가운데, 일부의 공간이 밝아 역면적 대비를 만들고 있습니다.

Self-Portrait, oil on canvas, 1652. Kunsthistorisches Museum, Vienna

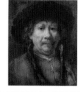

Self-portrait, Vienna c. 1655, oil on walnut, cut down in size. Kunsthistorisches Museum, Vienna

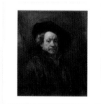

Self-Portrait, 1660

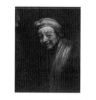

Self-Portrait as Zeuxis, c. 1662. One of 2 painted self-portraits in

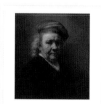

Self-portrait, 1669.

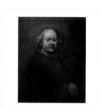

Self-portrait, dated 1669, the year he died. National Gallery, London

'빛의 마술사'라는 별명을 가진 렘브란트의 그림은 역면적 대비를 특징으로 합니다. 보통의 그림들은 배경은 밝게 인물들은 진하게 하지만, 렘브란트는 배경은 진하고 인물을 밝게 처리하고 있습니다. 이로 인해 어두움 속에서 집중되는 강렬한 밝음이 주는 역면적 대비가 다른 그림과의 차이입니다.

50 : 50도 아니고, 70 : 30도 아닌 90 : 10의 공간 배분인 고면적 대비는 흔히 볼 수 없습니다. 주로 정적이고 고급스러운 느낌을 표현할 때 유용합니다.

고면적 대비는 피사체를 작게 배치해야 고유의 정적이고도 고급스러운 느낌이 잘 느껴집니다.

아래의 다이아몬드는 광고 이미지입니다. 다이아몬드라는 광물이 주는 희소성을 표현하고 있습니다. 보석을 크게 표현하면, 희소성이 약해 보여 평범하게 느껴질 것입니다.

고면적 대비의 피사체는 작은 만큼 존재감이 약하기 때문에, 움직이는 역동적 느낌보다는 정적인 느낌이 듭니다.

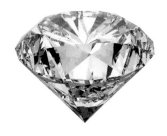

● 나이에 따른 디자인 변화

희귀한 예술품을 보러 미술관에 가지 않아도, 우리는 훌륭한 아름다움을 항상 접하고 있습니다. 자연의 공기나 물, 식물 등의 익숙한 것들이 우리 곁에 있습니다.

우리를 둘러쌓은 자연과 인간의 신체에 적용된 원리의 공통점을 이해하는 것이 가장 아름답고 합리적인 미적 기준의 발판이 되진 않을까요?

이번에는 인간의 나이에 따라 변화하는, 인체의 가장 특징적인 부분인 머리와 몸의 변화를 통해 예술의 발전과 디자인 원리를 알아보겠습니다.

유아

균등면적
대비

포컬 강조
디자인

성인보다 얼굴이 작고 눈코입의 간격이 좁아 눈코입이 더욱 커 보인다.

성인

고면적
대비

포컬 서포팅
균형 디자인

성인은 근육이 발달한 부위와 부드러운 부위의 조화가 있다.

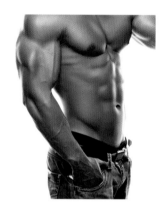

노인

극면적
대비

서포팅 강조
디자인

근육이 퇴화하는 노인의 몸은 자잘한 주름과 피부의 잡티로 디테일이 분산된다.

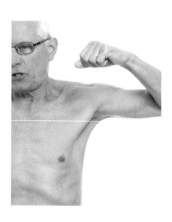

가로와 세로 길이의 차이가 크지 않다.

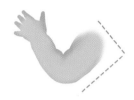

균등면적 대비 디자인

신체 부위의 크기가 비슷한 시기입니다. 기본적으로 동그란 형태의 난자에서 발전했기 때문에 가로세로 폭의 차이가 크지 않습니다.

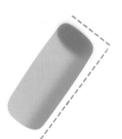

최적의 대비를 보이는 비율의 디자인.
가로와 세로의 차이가 제일 크다.

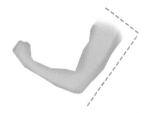

고면적 대비 디자인

고면적 대비는 성인이 되어서야 볼 수 있는 일생 중 가장 오랫동안 보편적으로 보게 되는 비례입니다.

길이는 같지만 전반적으로 볼륨이 작아진 디자인

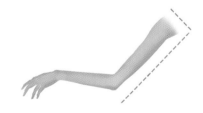

극면적 대비 디자인

성인이 되면서 뼈와 근육의 성장은 최고조로 도달했지만, 노인이 되자 차차 근육량이 줄어들어 길이가 강조되는 얇은 형태의 디자인이 됩니다.

머리와 눈코입의 강세 비례

어째서 인간은 성장하면서 얼굴과 눈코입의 비율이 틀어지지 않을까요? 흐름의 속성을 지닌 머리가 너무 커지면 눈코입의 특색이 약해질 것이며, 반대로 눈코입이 크다면 머리가 가진 흐름의 의미가 상실되어 눈코입만 보이는 상당히 피곤한 비주얼이 될 것입니다. 신기하게도 유아부터 성인, 노인에 이르기까지의 신체 변화는 머리와 눈코입의 강세를 적절히 성장시킴으로써 균형을 망가뜨리지 않습니다.

앞에서 언급한 '비주얼 밸런스'를 이해했다면, 이제 얼굴과 눈코입의 균형 관계를 알아봅시다.

균등면적
대비

포컬 강조 디자인

성인보다 얼굴이 작고 눈코입의 간격이 좁아 눈코입이 더욱 커 보인다.

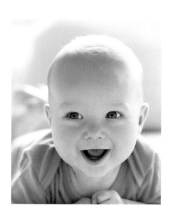

고면적
대비

포컬 서포팅 균형 디자인

눈코입의 간격이 벌어져서 뭉쳐보이지 않아서 하나하나의 디테일이 돋보인다.

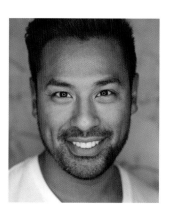

극면적
대비

서포팅 강조 디자인

눈코입은 청년의 간격과 같지만, 수축한 근육으로 인해 볼륨감이 현저히 줄어들어 눈코입의 영향력이 적어 보인다.

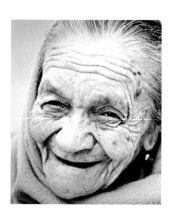

눈코입의 형태 : 동그람
주변과의 간섭 : 거의 없음

얼굴의 윤곽과 표면 디테일이 아주 적어서 부드러운 눈코입과 균형을 맞추고 있다.

눈코입의 형태 : 코의 발달로 수직이 강조됨
주변과의 간섭 : 뼈의 발달로 음영이 강해짐

얼굴과 눈코입의 관계가 어느 한쪽에 치우치지 않고 균등해 보인다.

눈코입의 형태 : 수평에 가까움
주변과의 간섭 : 주름과 피부의 변색으로 인해 눈코입과 피부의 차이를 판단하기 어려움

변색과 주름은 멀리서 보면 전반적으로 피부 색깔을 어둡게 한다. 눈코입은 피부의 밸류에 밀려 존재감을 상실한다.

눈 디자인을 통한 계층적 비례의 관찰

어태껏 알아본 몸과 얼굴의 비례가 그랬듯이 눈도 서포트와 포컬의 비례가 나이에 따라 변합니다. 눈은 인체에서 가장 중요한 포컬입니다. 배경에서 인체로, 인체에서 얼굴로 이동해가는 시선의 흐름은 최종 목적지인 원 형태의 눈에 이르러 정지합니다. 원은 자연에서 태양을 통해서만 볼 수 있는 것으로 포컬인 눈에 적합한 도형입니다.

균등면적
대비

포컬 강조 디자인

앞에서 알아본 얼굴과 눈코입의 경우에 대입해보면 얼굴은 안구, 눈코입은 홍채에 해당한다. 눈구멍의 크기가 작아 홍채가 커 보인다.

포컬 서포팅 균형 디자인

균형잡힌 얼굴과 눈코입의 위치로 홍채와 안구의 비례를 예측하게 한다.

고면적
대비

서포팅 강조 디자인

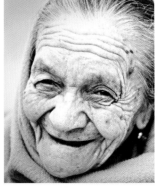

눈꺼풀이 처저서 눈의 디자인을 알아보기 힘들다.

극면적
대비

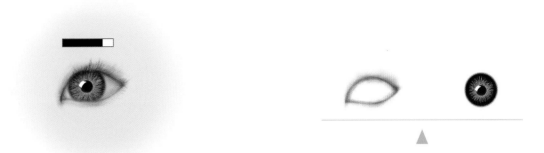

홍채의 크기가 안구의 흰자를 압도하고 있다. 이 디자인은 눈코입의 포컬 중심 디자인과 같은 것으로, 같은 구조로 반복되고 있음을 알 수 있다.

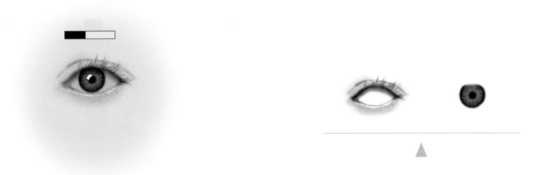

눈의 트임 정도가 홍채와 안구의 가장 이상적인 균형을 만들고 있다. 홍채와 홍채를 제외한 부분의 시각적 강도가 균형을 이루고 있다.

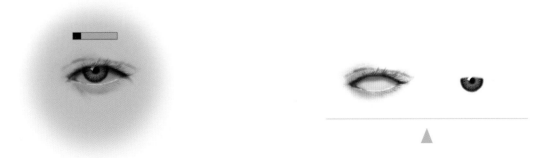

윗눈꺼풀은 홍채를 덮고 있고 아래 눈살도 쳐져서 흰자위를 노출하고 있기에 홍채가 유아나 청년보다 더욱 도드라져 보인다.

나이에 따른 컬러의 변화

밝고 채도가 높은 붉은 톤

균등면적
대비

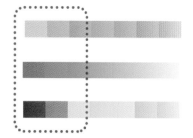

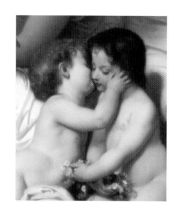

사진 속 아이들에게서는 여러 계열의 색이 섞이지 않은
난색의 계열이 주는 통일감을 느낄 수 있다.

색상 / 채도 / 밝기 모든 영역을 사용

고면적
대비

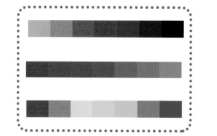

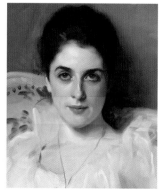

노랑 계열

붉은 계열

청록 계열

성인의 피부는 난색만 발달하지 않고 한색과 난색도 찾
아볼 수 있다. 이마 주변, 광대뼈 주변, 턱 주변에서 찾
아볼 수 있다.

어둡고 채도가 낮은 한색 계열

극면적
대비

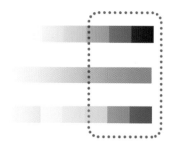

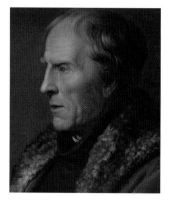

붉은 핏기를 잃어버린 사진 속 노인의 피부는 탁하고
어둡다.

얼굴에 각각 사용된
공통 컬러톤을 찾아보자.

연령대에 맞는 디자인 비례

　인체에서 발견할 수 있는 비례를 완전히 이해했다면, 이를 기반으로 상품의 디자인으로 범위를 넓혀보겠습니다. 연령대에 따른 균등면적/고면적/극면적 대비가 엿보이는 상품을 앞서 배운 디자인 원리를 이용하여, 상품의 디자인을 알아봅시다.

	몸 비례	윤곽의 비례

균등면적 대비

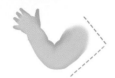

가로와 세로의 길이가 비슷하다.

고면적 대비

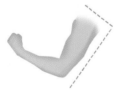

가로가 세로보다 확실히 길다.

극면적 대비

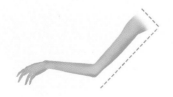

세로가 짧아져서 길쭉한 느낌이 든다.

1. 외형 비례

윤곽은 물체의 속성을 전달하는 강력한 시각 정보입니다. 먼 거리에서 내부 디테일이 보이지 않더라도 물체의 가로와 세로의 윤곽으로 물체를 파악할 수 있습니다. 이를 통해 연령대도 추측할 수 있습니다.

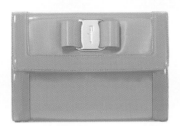

50 : 50 균등면적 대비 디자인

어린이들의 머리와 몸의 크기를 고려해서 전체 비율 및 디테일을 비교적 균등하게 만들었습니다. 색상을 넣기 전의 밸류 변화가 크지 않은 균등 면적 대비입니다.

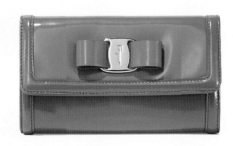

70 : 30 고면적 대비 디자인

성인의 인체 비례에서처럼 제품에서도 가로와 세로가 70 : 30의 비율을 가졌습니다. 따라서 가장 성숙하다는 느낌을 줍니다.

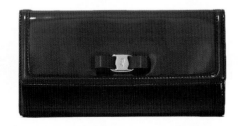

90 : 10 극면적 대비 디자인

노인의 몸처럼 얇고 길쭉한 비율을 가진 디자인입니다. 이러한 극면적 대비 디자인은 우아하고 정갈한 느낌을 줍니다.

2 내부 공간 비례

지갑을 고를 때에 외형의 디테일한 디자인을 고심하게 됩니다. 당연히 내부의 디자인도 고려 대상이겠죠. 내부의 디자인 비례는 실루엣 단계에서 알아본 면적 대비와 같을 겁니다. 이때 지갑의 덮개, 테두리의 재봉선, 버튼이 같은 비례일 때 더욱 매력적입니다.

가장 크게 볼때 중간 단계의 배분 디테일을 보는 단계

균등면적 대비

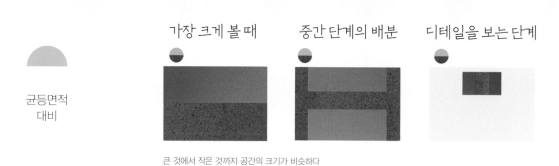

큰 것에서 작은 것까지 공간의 크기가 비슷하다

고면적 대비

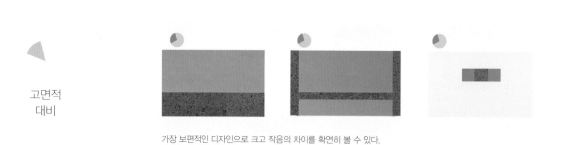

가장 보편적인 디자인으로 크고 작음의 차이를 확연히 볼 수 있다.

극면적 대비

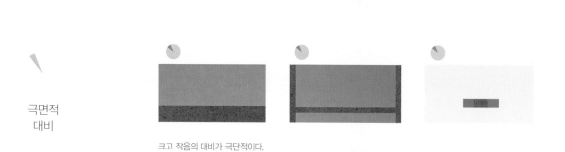

크고 작음의 대비가 극단적이다.

3. 컬러 비례

제품의 컬러도 외형과 내부 공간의 디자인이 정해질 때처럼 비례에 따라 정해질 수 있습니다. 50 : 50에 가까울수록 강한 컬러나 큰 디테일을 골고루 사용하어 시선이 분산되고, 90 : 10에 가까울수록 짙은 컬러와 작은 디테일을 볼 수 있습니다.

포컬 강조 디자인

유아가 가진 강력한 포컬 디자인이 제품에도 적용됩니다. 유아의 포컬인 눈이 강하게 시선을 끌듯이 제품의 포컬인 단추도 강하게 시선을 끌고 있습니다.

포컬 서포팅 균형 디자인

포컬과 서포트가 시각적으로 균형을 이루고 있습니다. 서포트는 넓적하며 심플하고, 포컬은 작지만 존재감이 있습니다.

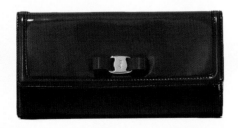

서포팅 강조 디자인

무언가 깊고 우아한 이런 분위기는 고대비 디자인에서 찾을 수 있습니다. 포컬이 바디에 비해서 영향력이 약한 느낌이 듭니다.

동물의 크기에 따른 머리와 몸통의 비례

인간의 머리와 몸이 일정한 비례 안에서 발달하듯이 동물들의 머리와 몸도 그렇습니다. 머리와 몸통 크기의 차이가 작으면 귀엽고, 차이가 클수록 크고 나이가 들어 보입니다.

균등면적 대비

비슷

비슷

이동속도: 빠름, 심장 박동: 빠름, 수명: 짧음

특히나 작은 동물을 볼 때, 왜 귀엽다는 생각이 들까요? 큰 눈과 작은 손 때문이라고 절대적으로 표현할 수도 있지만, 머리와 몸의 비례가 균등한 유아기의 인간과 비슷한 구조를 가졌기 때문입니다. 동물이든 자동차든 적용되는 원리입니다.

고면적 대비

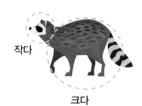

작다

크다

이동속도: 중간, 심장 박동: 중간, 수명: 중간

머리와 몸의 비례가 균등면적 대비보다는 크고 고면적 대비보다는 작을 때, 인간의 관점에서는 성인기와 같아 가장 성숙하다는 느낌을 받을 수 있습니다. 너무 작지도, 크지도 않은 동물들이 해당합니다.

극면적 대비

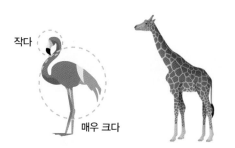

작다

매우 크다

이동속도: 느림, 심장 박동: 느림, 수명: 김

머리가 작은 동물은 다른 신체가 길쭉하곤 합니다. 이런 극면적 대비 동물들의 시각적 특징은 둔하다는 것입니다. 사례인 홍학은 육상 동물보다는 빠르지만 새중에서는 매우 느린 편입니다.

크기에 맞는 디자인이란?

이번에는 자동차의 차체(몸통)와 유리창(머리)/바퀴(팔다리)를 관찰해봅시다. 차체와
비교해 유리창이나 바퀴가 크면 아담하여 귀엽게 보이고, 유리창이나 바퀴가 작으면 차가
더 커 보입니다. 앞선 사례가 떠오르시나요?

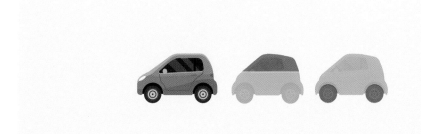

포컬 강조 디자인

전체 외형과 유리창/
바퀴의 크기 차이가 상대
적으로 비슷합니다. 이럴
때는 어느 정도 차가 클
지라도 귀엽게 느껴질 수
있습니다.

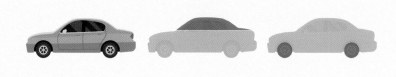

포컬 서포팅 균형 디자인

전체 외형에 비해 유
리창/바퀴의 크기가 작
은 편입니다. 객실 부분
이 작을 때 성숙한 느낌
을 얻습니다.

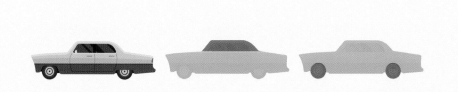

서포팅 강조 디자인

전체 외형에 비해 유
리창/바퀴가 작은 차는
리무진처럼 느리지만 안
정되어 보이는 큰 차가
많습니다. 기다란 차체는
큰 동물들의 긴 몸과 팔
다리가 연상됩니다.

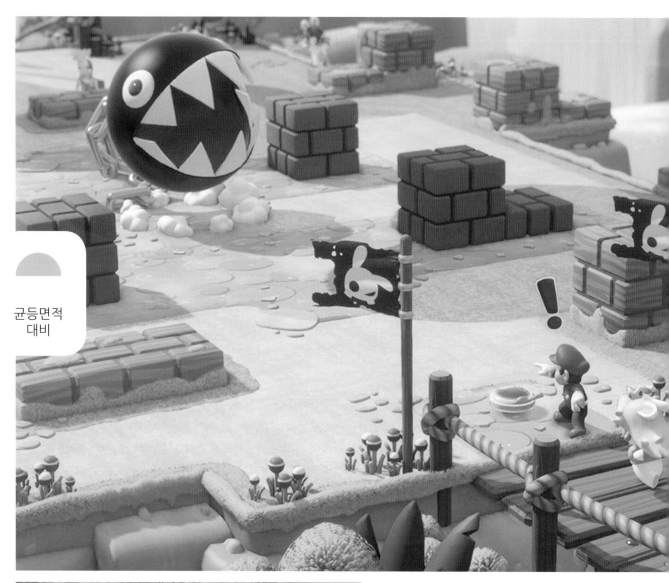

균등면적
대비

어린이 비주얼이 주는 시각적 동질감

흔히 어린이용 장난감 자동차라면 큰 헤드라이트나, 커다
란 바퀴를 떠올리곤 합니다. 하지만 바퀴가 절대적으로 크다
고 말하기보단 바퀴와 차체와의 크기 비례가 비슷하다고 말하
면 더욱 정확할 것입니다.

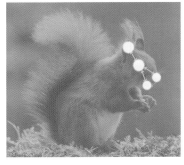

1. 주요 부위들을 크기와 비례가 비슷하다.
2. 부위와 부위를 잇는 공간의 크기나 거리가 비슷하다.

이런 공통점을 알고 나면 왜 어린이들이 게임 화면같은 비슷비슷한 크기가 있
는 이미지에 집중하는지 알 수 있습니다. 비슷한 비례의 캐릭터뿐만이 아니고 개
체와 공간들도 비슷비슷해서 동질감을 느끼기 때문입니다.

고면적 대비 디자인의 특징

고면적
대비

가장 효과적인 공간 대비인 70 : 30

크고 단순한 서포트 공간과 작고 밀도가 높은 공간의 조화를 고면적
대비라고 합니다. 이 대비는 예술가들이 많이 사용합니다.

자신이 좋아하는 액션 영화를 기대에 차서 관람했지만 생각보다 과
한 액션의 연속이라면 관객들은 쉽게 지칠 것입니다. 전개 부분은 흥미
롭지만 과하지 않아야, 절정에서 핵심 액션이 극대화되기 때문입니다.

이 법칙은 한장의 그림이나 사진에도 적용되는데 단순한 공간이 크
고, 작은 공간에 집중된 핵심 요소가 배치될 때 가장 효과적인 예술적
효과를 느낄 수 있습니다.

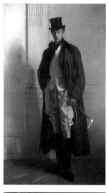

인물화에서도 배경과 인물
의 공간의 비례가 70 : 30인
경우가 많다.

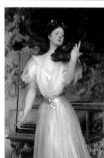

위처럼 70 : 30 공간 비례를
사용했지만, 단순한 배경과
복잡한 인물이 아니라 배경
이 복잡하고 인물이 단순한
역디테일 비례를 사용했다.

서포트
포컬과 반대되는 개념으로 눈이 쉴 공간을 의미하며, 주제를 돕는다는 의미에서 흐름과도 일
맥상통합니다. 서포트랑 코어는 상호 보완 관계이므로 서로 조화를 이룹니다.

극면적 대비 디자인의 특징

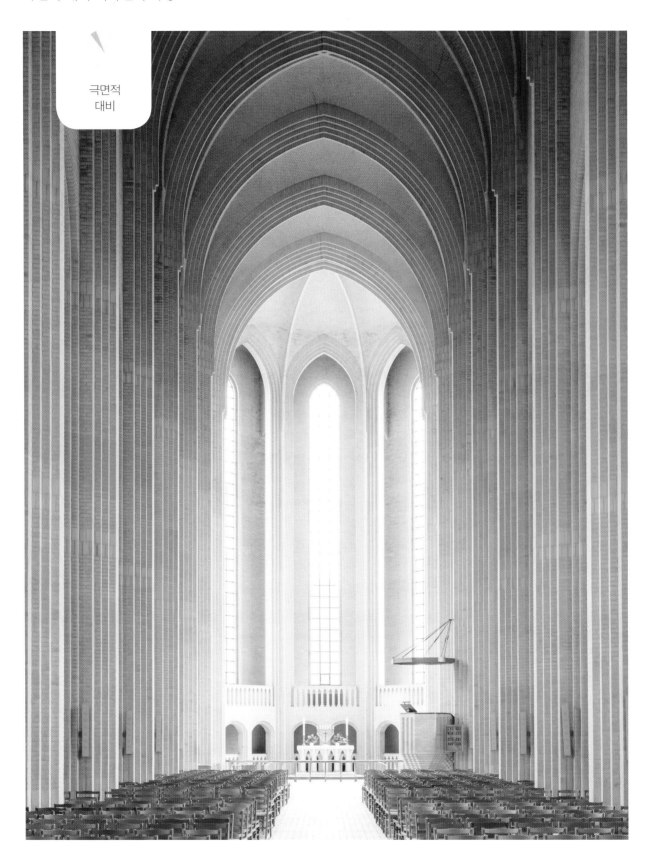

극면적
대비

극면적 대비 디자인의 특징

깔끔하다거나 고독하다는 표현도 좋지만, 비례의 상대적 개념으로 그림들의 특징을 명확하게 표현하면 더욱 소통이 쉬워집니다. 배경이 단순하면서도 압도적으로 크고, 주제는 강렬하면서 작을 때 그림은 읽기도 쉽고 강렬합니다.

가장 극적인 공간 대비

보편면적 대비보다 훨씬 더 서포트와 포컬의 크기의 차이가 큰 대비를 극면적 대비 밸런스라고 합니다. 주의할 점은 서포트 공간이 크고 단순할수록 포컬도 작고 강해져야 한다는 것입니다. 밸류 차이가 큰 명암 대비에 사용될 때가 많습니다.

극면적 대비 그림의 키워드

거대함

고독함

정적

● 예술의 발전 단계로 알아보는 비례의 변화

이제까지의 설명을 통해 생명의 진화나 동물들의 크기에서도 공간 비례를 엿볼 수 있었습니다. 그러한 비례의 변화는 예술에서도 똑같이 발견할 수 있습니다.

균등면적 대비, 고면적 대비, 극면적 대비. 이 순서로 발전되는 예술은 마치 여지껏 설명해온 생명 디자인의 발달과 일치합니다.

원시 시대의 작품 중 하나. 성인 여성을 조각한 듯하지만, 어린이에게서 찾아볼 수 있는 비례를 갖추고 있다. 머리와 가슴, 허벅지 등의 크기가 비슷비슷하다.

균등면적
대비

정지
집중

균등 강세

일관성 있는 예술의 흐름

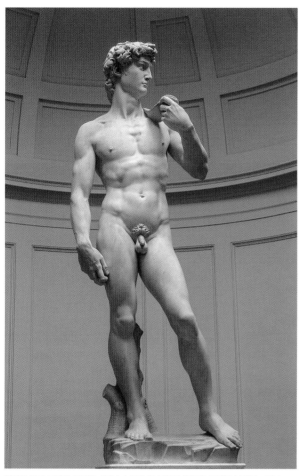

인체의 미를 고면적 대비와 수평과 수직이 잘 조화된 완벽한 비례로 보여주고 있다.
둥글둥글한 균등면적 디자인에 비해 수직적 느낌이 잘 살아나고 있다.

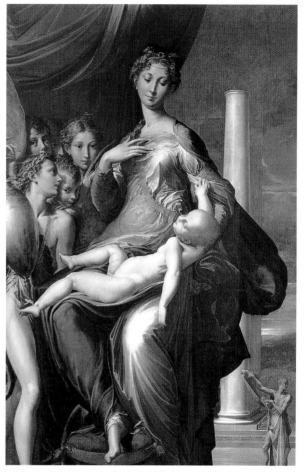

인체의 미를 달성한 르네상스 이후의 디자인은 어떻게 변화했을까? 팔다리와 목이 길
어진 흐름이 더욱 강조된 디자인으로 발전했다.

고면적	극면적
대비	대비
흐름 정지	흐름 강조
역동적 곡선	평평한 곡선

균등면적 대비 미술의 특징 : 시선의 분산

균등면적
대비

정지
집중

균등 강세

초기 예술이나 머릿속으로 상상하는 그림들은 이야기의 배치를 더 우선하여 여백이 주는 시각의 효과를 무시하기 일쑤입니다. 이야기의 중심이 되는 인물들이 중요하므로 시각적으로도 전부 같은 크기로 그리곤 합니다.

균등 크기 : 상단의 천사 그룹, 창문 내의 사람들, 하단의 사람들, 문 크기 등이 전부 비슷하다.

정지 집중 : 캔버스에 건물만이 보입니다. 왼쪽 문과 중앙 하단 카펫에 사람이 크게 자리하고 있다.

균등 강세 : 모든 색깔이 강렬하며 밝거나 어두운 명암의 차이가 작다. 사람, 건물의 테두리나 내부에도 강세의 변화가 없다.

위의 그림은 수직과 수평이 강조된 그리드로 구성되어 있으며
균등면적 공간 배치가 주를 이룬다.

균등한 시선의 강세

초기 단계 예술의 특징은 균등한 공간 배치입니다. 공간 크기의 변화가 적고, 비슷한 공간들이 각도의 변화 없이 배치됨을 쉽게 볼 수 있습니다. 이러한 균등한 시선의 배치는 다음의 3가지 특징을 가지고 있습니다.

균등 크기 : 균등한 면적으로 배치되므로 인물화든 배경화이든 공간의 크기 변화가 적다.
정지 집중 : 여백이 없으므로 모든 것이 다 중요하게 느껴진다.
균등 강세 : 각 모듈을 구성하는 외곽선이나 강세의 변화가 적어서 일률적인 느낌을 준다.

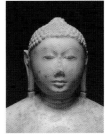

왼쪽부터 이집트, 중국, 멕시코에서 발견된 조각상입니다. 각국의 문화에 따른 사실적인 의복 디자인이 적용되어 있지만, 놀랍게도 눈코입의 묘사는 통일되어 있습니다.

눈/눈썹/입/코의 시작과 끝을 보면 실제 인간의 자연스러운 맺고 끊음 대신에 마치 컴퓨터나 기계가 그린 것처럼 일괄적인 두께로 묘사되어 있습니다.

머리카락과 얼굴의 경계 부분도 일률적으로 강하게 나타납니다. 머리카락 꼬임의 강세도 똑같습니다.

왼쪽 페이지의 배경화처럼 인체의 묘사도 기계적인 딱딱한 선이 사용되었다.
마치 로봇처럼 수직과 수평이 강하게 표현되어 매우 정적이다.

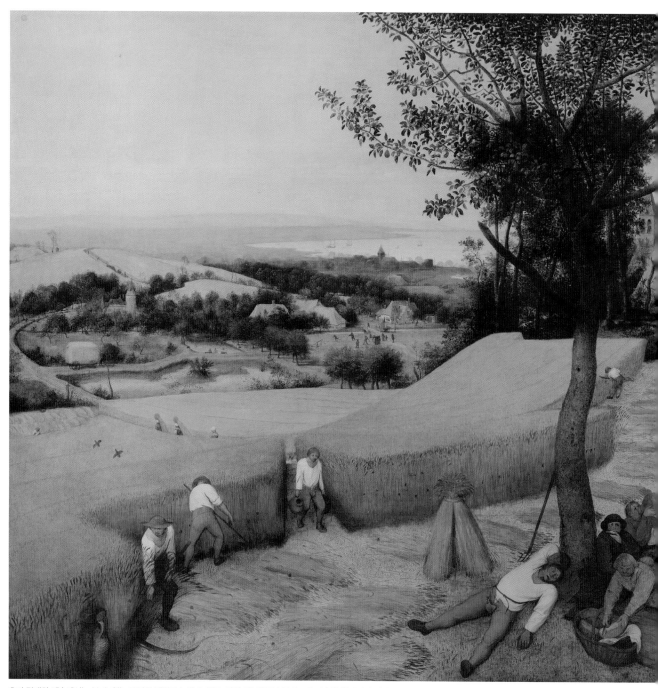

초기 단계의 예술에서는 볼 수 없는 공간의 대비를 느낄 수 있다. 아직 해부학이나 투시도의 기술은 완벽하지 않지만,
모든 공간을 가득 채워 쓰지 않아 눈이 쉴 공간을 만든 여유로운 여백 처리가 눈을 즐겁게 한다.

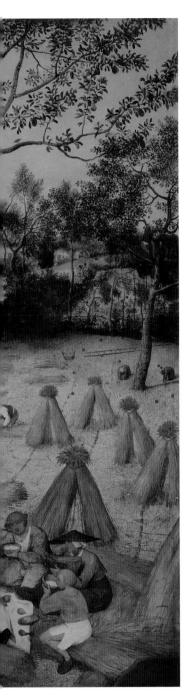

| 고면적 대비 | 흐름 정지 | 역동적 곡선 |

정지와 흐름의 조화

그림에 여백이 활용되면서부터 균등한 공간 비례를 지켜왔던 미술계가 변화하기 시작했습니다. 여백 사용에 적극적이게 되어, 캐릭터로만 가득 찬 화면구성에서 벗어나 눈이 쉴 공간이 생겼고 흐름을 만드는 오브젝트를 사용하여 시선을 조절할 수 있게 되었습니다.

공간 대비 : 넓고 단순한 면과 좁고 복잡한 면의 공간 대비
흐름 정지 조화 : 기다란 요소를 사용해서 시선의 흐름을 유도
역동적 곡선 : 라인의 곡선 변화가 정지 쪽에서 격하게 일어남

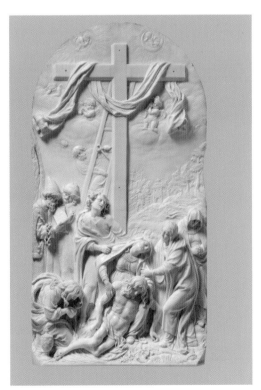

십자가 형태의 길고 얇은 소재를 이용해 메인캐릭터가 돋보이도록 만들었다. 흐름이 있을 때 눈이 자연스레 선을 따라 이동하는 효과를 십분 활용하고 있다. 십자가 주위의 배경 묘사만이 아주 옅어서 시선을 분산시키지 않고, 강하게 조각된 캐릭터들은 그림자를 가져 조화를 만들어내고 있다.

극면적 대비 미술의 특징 : 선의 사용과 흐름의 강조

극면적 흐름 강조 평평한 곡선
대비

균등면적 대비를 사용하던 예술계가 고면적 대비를 사용하기 시작했습니다. 고면적 대비의 특징은 사실적인 육체와 자연의 모방입니다. 그런데 극면적 대비를 사용하는 시대부터는 사실성을 찾아볼 수 없게 됩니다. 기존에 경험했던 균등대비와 고면적 디자인은 공간의 크기 대비가 격심한 극단적 대비라는 새로운 방향으로 발전했습니다.

극면적 대비 미술의 특징

극단적 대비 : 크고 작은 공간의 대비가 극단적이다. 이전에 볼 수 있었던 비슷비슷한 공간 배치보다는 넓은 공간과 작고 강한 디테일의 대비를 볼 수 있다.

흐름 집중 : 포컬의 규모가 작아져서 흐름의 느낌이 원활하다.

느슨한 흐름 : 선의 사용이 많아졌다. 직선이나 변화가 적은 곡선이 주로 사용된다.

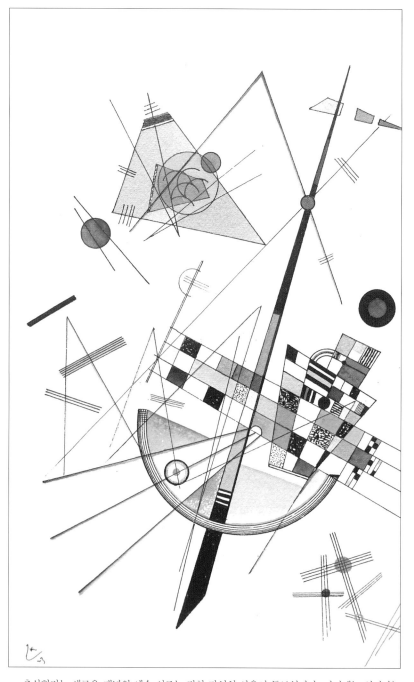

추상화라는 새로운 개념의 예술 시조는 강한 라인의 사용이 돋보입니다. 과거에는 선이라는 요소가 습작의 형태를 잡기 위해 쓰이는 가상의 개념이었지만, 현대미술은 선을 직접적인 구성의 요소로 사용하기 시작했습니다. 선이라는 요소는 그림에 흐름을 만드는데, 이 요소가 쓰이기 시작하면서 기존의 그림과 어떤 차이를 만들어 내는지를 관찰하는 것은 매우 흥미로운 일입니다.

현대미술에는 가는 선을 사용해 시선을 이끄는 작품이 많다. 날카로운 선의 사용은 과거에는 볼 수 없었던 극면적 대비 미술의 가장 큰 특징이다.

극단적 대비 : 덩어리지지 않은 얇은 선으로 된 주제
흐름 집중 : 바퀴의 테두리와 살이 흐름을 표현하고 있음
느슨한 흐름 : 선들이 매우 길고 변화가 없음

현대로 들어서며 회화에서도 극면적 대비 공간 구성이 나타나기 시작했다. 균등면적 공간에서는 느낄 수 없는 배경의 거대한 스케일을 넓고도 간단한 압도적 공간과 작은 인물의 배치로 표현하고 있다.

이전보다 인체를 과장하여 그리기 시작했음을 알 수 있는 그림이다. 팔과 다리와 목이 길게 표현되고 있으며 흐름의 강조라는 면에서 극면적 대비와 일치한다.

생명의 발달과 예술의 발전의 공통점

생명의 발달 과정과 예술의 발전 과정의 공통점은 코어 집중 디자인에서 흐름 집중 디자인으로 변해 간다는 것입니다.

생명은 둥근 코어에서 균일하게 반으로 분열되며 시작합니다. 그 후 한쪽이 코어로 성장하고 다른 한쪽은 코어를 돕는 서포트가 됩니다.

최대로 성장한 코어와 서포트의 조합은 청년기의 고면적 비례에서 최고의 밸런스를 보입니다. 이러한 현상은 예술의 발전 과정에서도 동일하게 나타납니다.

그 후 서포트에 비해 코어는 점점 퇴화하여, 코어와 서포트의 조화가 점점 약해져 갑니다. 결국 흐름만 남은 서포트는 변화없는 선 형태가 되어 변화가 없는 수평적 형태로 완벽한 고요함이나 죽음을 표현합니다.

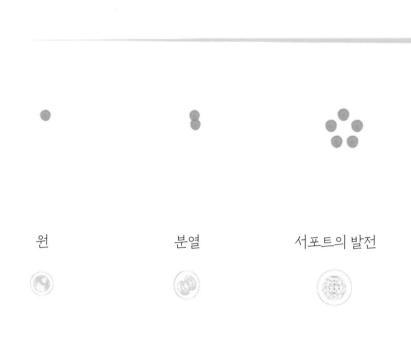

원　　　　　　　　분열　　　　　　　서포트의 발전

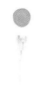

 코어

서포트

태아 유아기 성년기 노년기

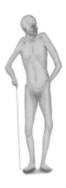

균등면적 대비

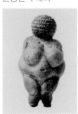

고면적 대비

극면적 대비

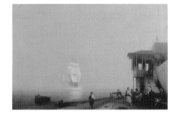

동적 디자인과 정적 디자인

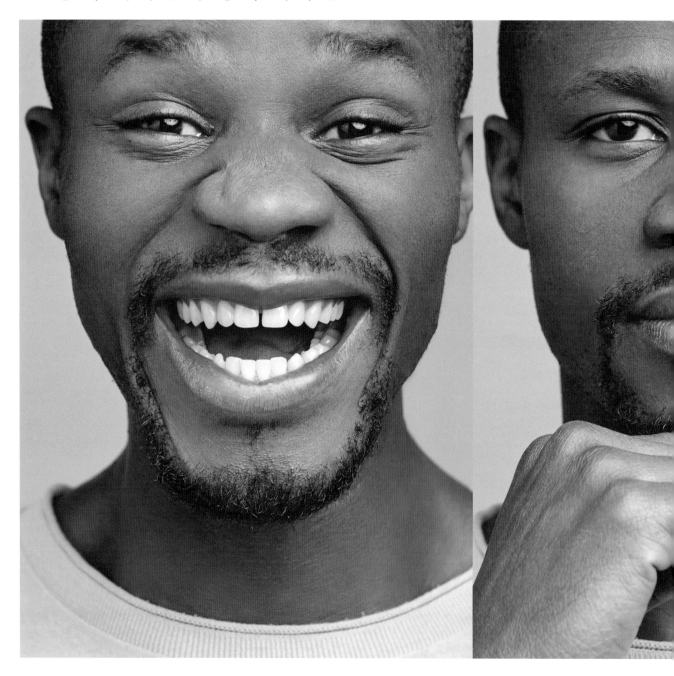

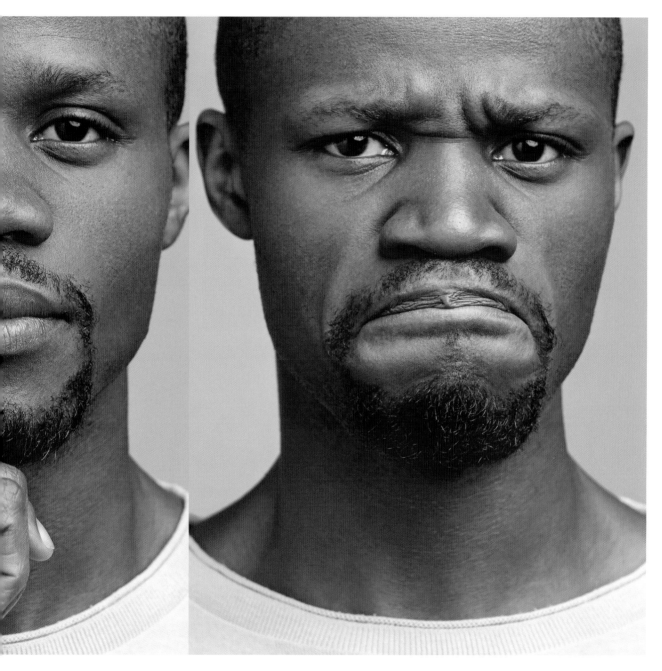

얼굴은 많은 표정을 만들어낼 수 있습니다. 각 표정마다 다른 각도를 가진 도형을 엿볼 수 있습니다. 인간의 감정을 표현하는 도형을 알아보겠습니다.

각도에 따라 얼굴 표정이 결정된다.

성별로 알아보는 동적/정적 디자인

눈썹뼈가 광대뼈보다 튀어나와 있으면 얼굴이 V의 형태를 띈다. 서양 남성에서 주로 나타난다.

동적 남성

동적 여성

정적 남성

정적 여성

광대뼈가 눈썹보다 튀어나와 있으면 얼굴이 A의 형태를 띈다. 동양 여성에게서 주로 나타난다.

남성(V형)

좁은 골반은 넓은 골반에 비해 뒤틀림이 덜하여 상대적으로 빠른 운동을 하기에 적합합니다.

넓은 어깨는 무게 중심을 이동하기 용이해 민첩하게 움직이기 좋습니다.

같은 무게라도 짐을 배낭의 상부에 넣는가 하부에 넣는가에 따라서 활동성의 차이가 큽니다. 배낭의 상부에 무거운 짐을 두는 것이 배낭의 하부에 짐을 두는 것보다 훨씬 움직이기 쉽습니다.

빠른 운동이 가능한 남성의 신체는 역사다리꼴 도형으로 '공격적'이라는 단어가 연상됩니다.

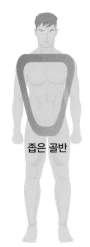

좁은 골반

가로와 세로의 차이가 커서 길고 얇아 보인다.

넓은 골반

가로와 세로의 차이가 적어서 길어보이지 않는다.

여성(A형)

넓은 골반은 신체의 무게 중심에 안정감을 부여하므로 이동 상태보다는 정지 상태가 더 적합합니다. 특히 직진 운동의 경우 골반이 좌우로 크게 흔들리므로 운동성이 낮습니다.

좁은 어깨는 무게 중심을 옮기기 어렵게 합니다. 넓은 골반과 함께 무게 중심을 유지할 수 있는 이유입니다. 하지만 민첩하게 움직이기는 어려울 수 있습니다.

무게 중심이 탁월한 여성의 신체는 사다리꼴 도형으로 '안정적'이라는 단어가 연상됩니다.

사다리꼴로 알아보는 동적 감정과 정적 감정의 근원

인간의 동적/정적 감정의 기원은 얼굴의 골격 구조와 표정에서도 알아볼 수 있습니다. 눈썹이 광대뼈보다 더 튀어나와 머리의 상부에 볼륨이 생기는 구조는 남성의 벌어진 어깨처럼 역사다리꼴 도형이 일관적으로 사용됩니다. 역사다리꼴 구조는 밑변이 적어 무게 중심이 불안정하지만, 그런만큼 무게 중심 변환이 쉬워 빠른 이동에 유용합니다. 여성은 이마보다 발달한 광대뼈, 어깨에 비해 넓은 골반이 사다리꼴의 형태입니다. 밑변이 좁은 사다리꼴은 무게 중심이 매우 안정적입니다.

남성 얼굴 구조의 특징
- 상부가 넓은 사다리꼴

동적

빠름

공격

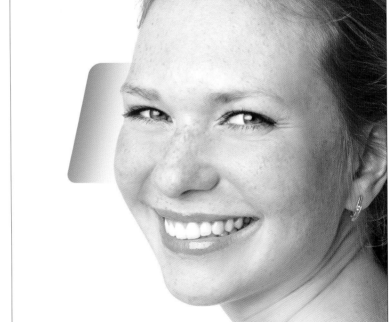

여성 얼굴 구조의 특징
- 하부가 넓은 사다리꼴

정적

느림

안정

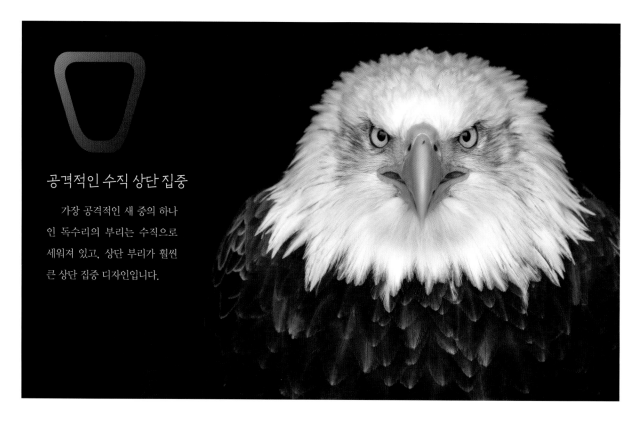

공격적인 수직 상단 집중

가장 공격적인 새 중의 하나
인 독수리의 부리는 수직으로
세워져 있고, 상단 부리가 훨씬
큰 상단 집중 디자인입니다.

옆에서 보면 부리 윗쪽이 발달한 공격성이 강
조되는 상단 집중 디자인임을 확인할 수 있다.
어떠한 이유로 이렇게 진화가 되었든, 상단 집
중 디자인이 운동성이 있으며 공격적으로 보
인다는 것에는 변함이 없다.

돛새치의 몸은 얇은 수직 단면의 형태를 지녀,
물고기 중에서 가장 빠르다. 더하여 주둥이의
상단부도 길고 크게 발달하여 빠르게 생겼다
고 느끼게 한다.

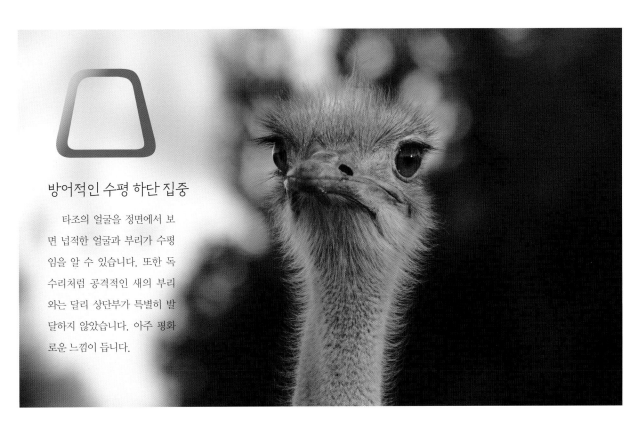

방어적인 수평 하단 집중

타조의 얼굴을 정면에서 보
면 넙적한 얼굴과 부리가 수평
임을 알 수 있습니다. 또한 독
수리처럼 공격적인 새의 부리
와는 달리 상단부가 특별히 발
달하지 않았습니다. 아주 평화
로운 느낌이 듭니다.

타조의 부리는 윗부리가 독수리 만큼
크지 않다. 이런 공통적인 디자인 원리
로 유순한 새라고 추측할 수 있다.

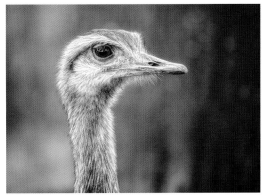

전반적으로 부드러운 외형을 가진 온
순한 동물들은 하단의 볼륨이 집중된
디자인을 갖고 있다. 또한 느리고 유순
할수록 수평 디자인이 적용된 것을 알
수 있다.

나이에 따른 동적 감정과 정적 감정

이번에는 나이별로 동적 감정과 정적 감정을 알아보겠습니다. 아기들의 몸은 머리와 몸통, 팔다리의 크기 차이가 크지 않습니다. 세포는 비슷한 크기로 차츰차츰 분열되며 발달하는데, 세포의 성장이 최고조에 달하는 성인의 시기에는 머리와 몸통과 팔다리의 크기 차이가 커지면서, 크고 작은 대비가 생기는 것을 볼 수 있습니다.

유아를 보면 여아인지 남아인지 구분이 되지 않을 때가 있습니다. 성장하며 발현되는 성별의 특징이 드러나지 않았기 때문이죠. 동적인 상부 집중 디자인의 특징인 눈썹뼈 발달이나 정적 특징인 광대뼈 발달이 없기 때문에 아이들의 성별 구분이 어렵습니다.

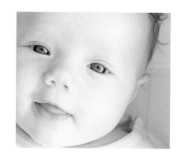

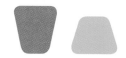

동적 구도(V 형) : 눈과 입의 형태가 각도가 올라가서 상부 집중 디자인이 된다.

정적 구도(A 형) : 눈과 입의 각도가 내려가서 하부 집중 디자인이 됩니다.

성인이 되면 얼굴이 길어져 V 형태나 A 형태를 표현하기 적합해진다.

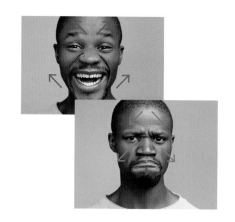

나이가 들면 피부가 탄력을 잃어, 몸과 얼굴에 주름살이 많아지게 됩니다. 주름살은 골격과 근육의 흐름을 따라 강한 골을 만드는데, 그 형태는 역동성을 상징하는 V 형태가 아니고 정적인 A 형태를 띠죠. 주로 이마의 안쪽에서 옆머리 쪽으로, 눈의 안쪽에서 뺨으로, 코쪽에서 입쪽으로 발생합니다. 노화라는 디자인은 아래가 넓은 마름모꼴이므로 정적인 느낌을 발산합니다.

흥미롭게도 동적 디자인과 동적 디자인의 특징을 서양인과 동양인의 체형 특징과 연관 지을 수 있습니다.

하지만 저면적 대비의 기간인 유아기만큼은 그 차이를 찾기 어렵습니다. 서양인은 동양인보다 머리와 팔다리가 몸통보다 작고 얇은데, 아기들은 그 비례의 차이가 크지 않기 때문입니다.

동적 구조(V 형) : 어깨가 발달한 상부 집중 디자인으로 세로의 발달이 눈에 띈다. 남성의 수직 중앙선은 여성보다 뚜렷하며 어깨뼈의 라인도 눈에 두드러진다.

정적 구조(A 형) : 골반이 어깨보다 큰 하단 집중 디자인으로 남성보다 수직 중앙선이 약하고 가슴이나 허리, 엉덩이의 가로선이 더 발달되어 있다.

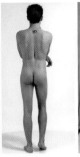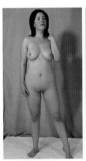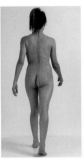

노화의 가장 큰 특징은 가로 디자인이 발달한다는 것입니다. 이마의 주름살, 가슴과 배에 처진 살들이 겹치며 가로 디자인이 생겨납니다.

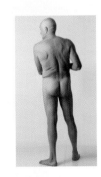

● 무게의 위치 : 선두 집중과 후미 집중

선두 집중

무게가 앞에 실리는 선두 집중 형태의 특징을 알아봅시다. 주로 전면에 무게가 실리게 되면 방향 전환이 쉽고 빠르게 움직일 수 있습니다. 차량이라면 운전석이 앞에 있을수록 무게 중심이 선두에 있다고 볼 수 있겠죠. 뿐만 아니라 측면도 무게 중심이 앞에 있을수록 전륜의 접지력이 향상되어 방향 전환에 도움을 줍니다. 비교적 위가 넓은 사다리꼴 형태로 전면과 후면의 디자인이 뾰족하여 그림자가 생깁니다. V 형태가 가진 공격성 디자인의 특징입니다.

빠른 속도, 방향전환

무게를 앞에다 싣는 로드 자전거는 높은 안장에서 다리를 아래로 내려 차는 방식으로 세게 가속합니다. 핸들과 몸이 가까워 방향 전환도 쉽습니다.

수컷 곤충

동물이나 곤충의 암수를 컬러 차이나 형태의 차이로 구분할 수 있습니다. 앞서 배웠던 남성과 여성의 차이도 적용이 가능합니다. 수컷은 선두 집중형으로 몸통이 암컷에 비해 상대적으로 작을 것이고, 머리는 암컷에 비해 상대적으로 커보일 것입니다.

후미 집중

무게가 뒤에 실리는 후미 집중 형태의 특징을 알아봅시다. A 형태처럼 활동적인 느낌보다는 안정적인 느낌을 줍니다. 운전석이 뒤에 위치한만큼 전면부가 길게 표현되어 가속력이나 방향 전환보다는 편안함과 안정성을 추구하는 것 같습니다. 하단이 넓은 사다리꼴 형태로 안정적인 디자인을 표현합니다.

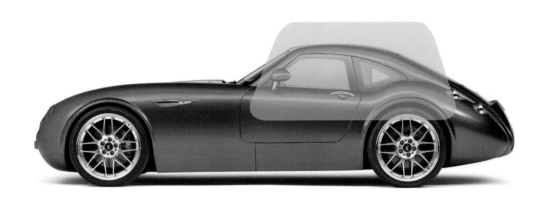

편안함, 직진성

안장이 낮아 오르내리기 쉽지만, 몸무게를 사용하며 페달링을 할 수 없기에 속도가 느립니다. 핸들과 몸이 멀어서 로드 자전거보다는 방향 전환이 어렵습니다.

암컷 곤충

여성이 골반이 큰 것처럼, 암컷 곤충을 머리와 하체로 구분하면 구별하기 쉽습니다. 장수 하늘소의 암컷은 머리에 비해 하체가 확연히 큽니다.

● 감정을 자극하는 강세의 조절

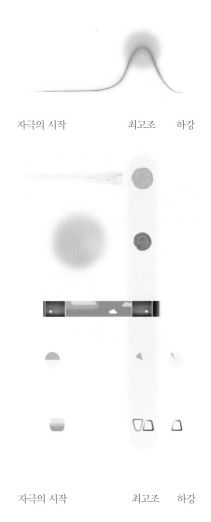

자극의 시작 　 최고조 　 하강

자극의 시작 　 최고조 　 하강

깊은 감동을 주는 아름다움의 공통점

만약 극장에서 영화를 볼 때, 갈등의 정점인 액션 장면이 맨 앞에 등장하거나 맨 뒤에 등장한다면 어떤 감정이 들까요? 우리는 깊은 감동 대신 혼란한 감정을 느낄 것입니다. 시작을 강한 자극으로 하고 후반부가 느슨하게 끝난다면 뭔가 더 큰 것을 기대하던 마음에 실망만을 얻게 될 것이고, 강한 자극이 후반부도 아니고 맨 끝에 있다면 뭔가 진정되지 않아 당혹스러운 느낌으로 영화관을 나서게 될 것입니다.

우리는 음악이나 문학, 영화의 시작이 느슨할지라도 후반부에는 강한 자극이 준비되어 있을 것이라 기대합니다. 이러한 고정된 이야기 구조가 계속해서 활용되는 것은 그만큼 효과가 있기 때문이겠죠.

미술도 이런 예술과 같습니다. 넓고 부드러운 공간과 좁고 디테일한 곳의 조화가 중요합니다. 느슨한 공간에서 문득 색다른 강한 자극을 받을 때 인간은 시각적 감성이 자극되어 시선을 뺏길 수밖에 없는 것이죠.

하부 집중과
상부 집중

균등면적 대비에서
극면적 대비

해의 방향과 시선의 일치

큰 곳에서 작은 곳으로

정지와 흐름

아름다움을 표현하는 방법은 다양합니다. 다양한 컬러, 복잡한 실루엣, 극단적 명암, 특별한 구도, 다양한 소품 등으로 자신만의 아름다움을 표현합니다. 그러나 어떤 방법과 소재를 사용하더라도 잊지 말아야 할 것은 그림 속의 주제를 얼마나 효과적으로 전달하고 있느냐 하는 것입니다. 따라서 그림에도 가독성이라는 것은 매우 중요한 부분입니다. 얼마나 쉽게 물체나 공간의 의미를 관객이 파악할 수 있도록 하는지, 인물의 행동이 어떠한 영향을 만들어내고 있는지, 전체적인 배경은 인물을 어떻게 초점화하고 있는지를 통해서 주제를 효율적으로 전달할 수 있습니다. 가독성에 빠질 수 없는 것이 바로 '단순함'인데, 이는 '아무것도 없음'이나 '결핍'을 뜻하는 것이 아닙니다. 단순함은 주제 주변에 배치되어 주제를 돋보이게 만드는 최고의 서포트로서 아름다움을 가장 효과적으로 전달하는 방법입니다.

단순한 아름다움
—

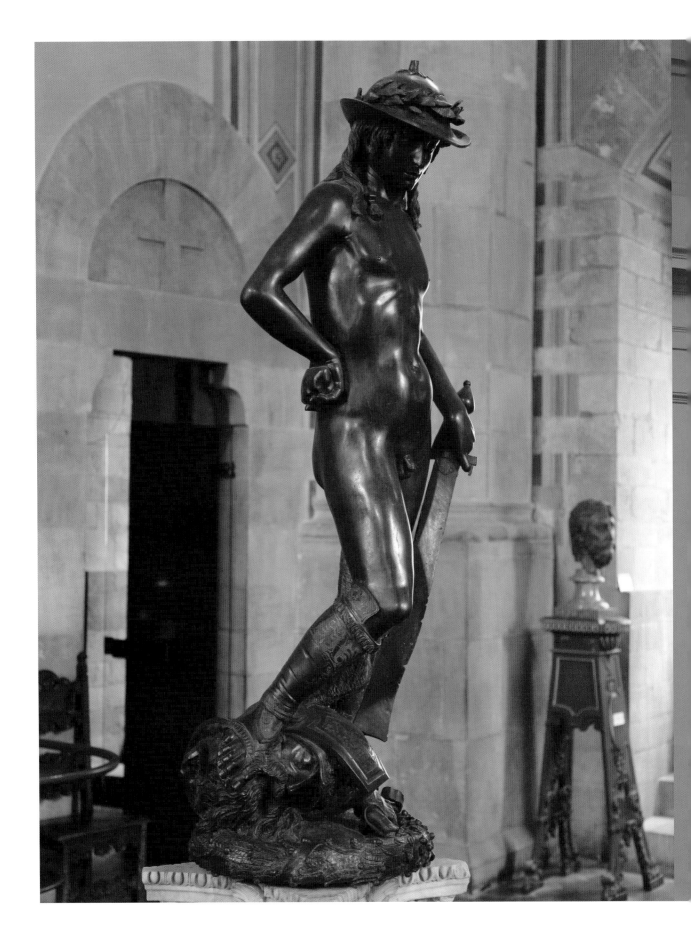

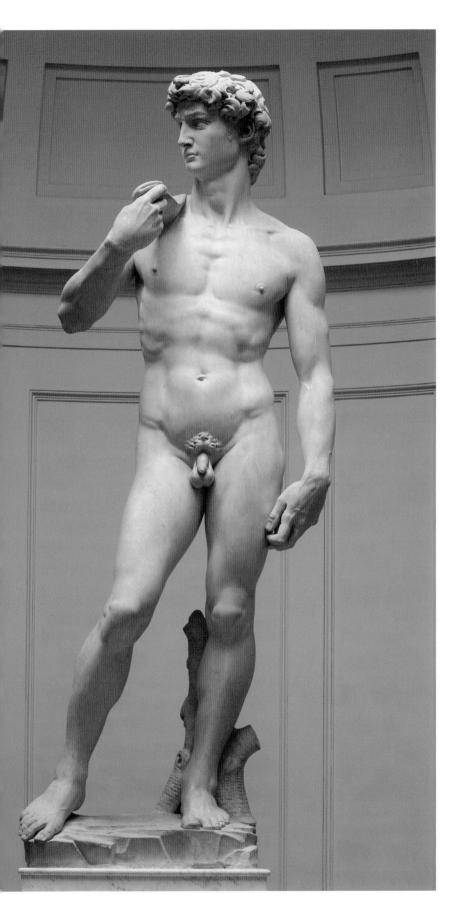

● 단순화

　다른 작가가 만든 두 개의 다윗상이 있습니다. 이 중에서 사람들에게 기억되는 작품은 무엇일까요?

　도나첼로의 작품인 왼쪽의 데이비드를 좋아하는 사람도 있을 수 있지만, 일반적으로는 미켈란젤로의 다윗이 많이 회자됩니다.

　도나첼로의 데이비드는 화려한 투구와 칼, 발의 디테일에 시선이 갑니다. 적의 머리를 밟고 있네요. 이러한 부주제가 있으므로 주인공인 다윗에게만 집중할 수 없습니다.

　미켈란젤로의 다윗은 복잡한 액세서리 없이 단순한 포즈가 주는 캐릭터 자체의 단순함이 되려 집중도를 높여 기억에 오래 남게 됩니다.

　왜 단순한 것이 집중도를 높이는지 궁금하지 않나요? 이제부터 알아봅시다.

보편화의 최종 목적은 비주얼의 단순화

비주얼은 가장 단순할 때 시선을 끈다.

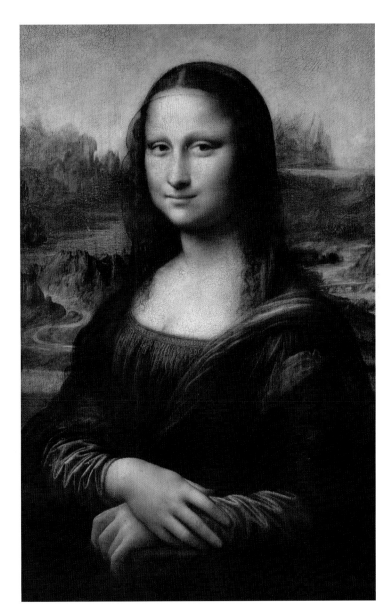

대중의 공통된 기호

미켈란젤로와 레오나르도 다빈치의 작품은 시대를 불문하고 엄청난 명작이라고 입을 모아 말합니다. 그들의 모나리자 그림과 다윗 조각상이 칭송받는 이유는 뭘까요? 저는 다름 아닌 단순화 때문이라고 생각합니다. 많은 작가가 복잡하고 화려한 작품을 남겼지만, 모나리자나 다윗처럼 단순함을 느낄 수 있는 작품은 없습니다. 인간의 뇌는 새롭고 복잡하고 화려한 것에도 매력을 느끼지만, 일상적이고 단순한 것에 더 큰 매력을 느낍니다.

이것이 사람이 여럿일 때보다 단순하게 한 명일 때 시선이 집중되며, 포즈도 뒤틀린 것보다는 단순할 때 시선이 끌리는 이유입니다. 복잡함보다는 단순함에 목표를 둔 그림이 더욱 사람들의 뇌리에 남게 됩니다.

대칭

아름다운 숲이 수면 위에 반사되면, 반복된 이미지가 사용되므로 눈이 새로운 것을 읽을 필요가 없습니다. 캔버스가 다 쓰이고 있지만, 정보는 절반으로 줄어들어 쉽게 이미지를 받아들일 수 있습니다.

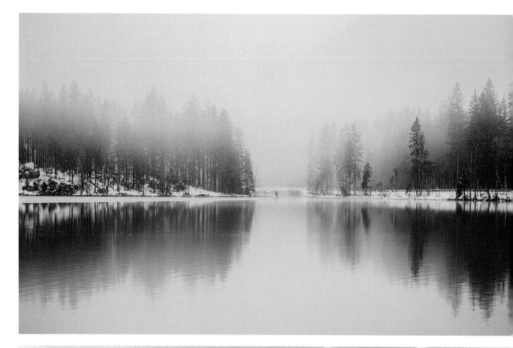

클로즈업

요소가 적은 상태에서 클로즈업이 되어 있으면, 이미지는 더할 수 없이 단순하게 보입니다. 클로즈업은 눈의 피곤함을 줄여주며, 특히나 복잡한 이미지 사이에 있을 때 시선을 월등히 끌 수 있습니다.

생략을 통한 집중

그림자나 안개로 포컬이 아닌 부분이 채워져 있어 시선이 포컬로 집중됩니다. 개체가 없는 공간이라고 해서 불필요한 공간이란 의미가 아니며 시선을 캔버스 바깥에서 안으로 이끌어주는 역할을 하고 있습니다. 이처럼 여백이 있어야 작은 디테일로 눈이 이끌리며 대비 효과를 느낄 수 있습니다.

정리

복잡한 요소가 개수까지 많으면 그림이 어지러워 보일 수 있습니다. 하지만 일정한 공간에 크기와 종류별로 배치되어 있다면 어지러움은 사라지고 매력적으로 보이기 시작합니다.

단순화의 방법들 ────

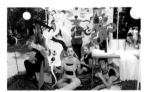

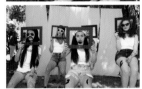

똑같은 요소라도 배치에 따라 보기 좋을 수도, 나쁠 수도 있다. 위의 사진은 곡선의 사용이 많아 복잡하게 느껴지고, 아래의 사진은 비교적 곡선이 적고 검정 프레임을 반복적으로 사용하여 여러 가지를 읽어야 하는 부담이 줄어 쉽게 읽힌다.

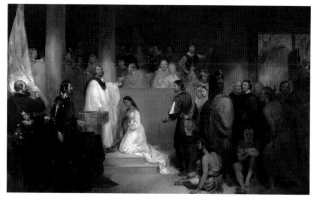

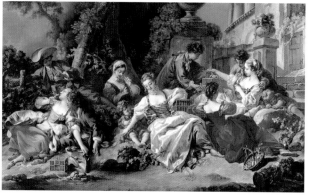

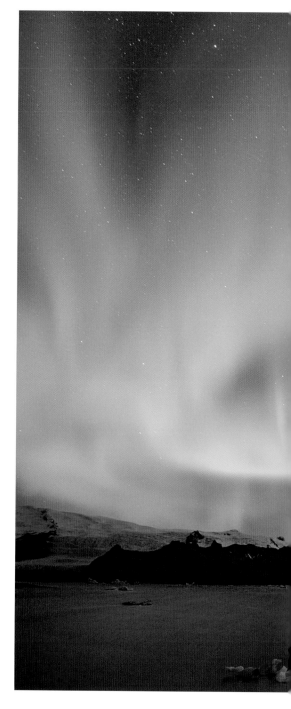

복잡한 그림일수록 도형이나 컬러의 사용이 중요해집니다. 빨강, 파랑, 노랑, 하양, 초록 등의 다양한 컬러를 사용했다면 형태가 통일되어 있어야, 다양한 형태를 사용했다면 컬러가 통일되어 있어야 눈의 부담이 줄어듭니다.

아래의 그림은 형태와 컬러를 정확하게 재현했을지는 몰라도 단순성이라는 개념을 갖지 못하여 읽기에 많은 시간을 소비해야 하지만, 위의 그림은 황색으로 통일한 배경으로 인해 중심인물들에게 시선이 집중됩니다. 결론적으로 독자들은 중심인물이 무슨 행동을 하고 있는지 빠르고 쉽게 파악할 수 있죠.

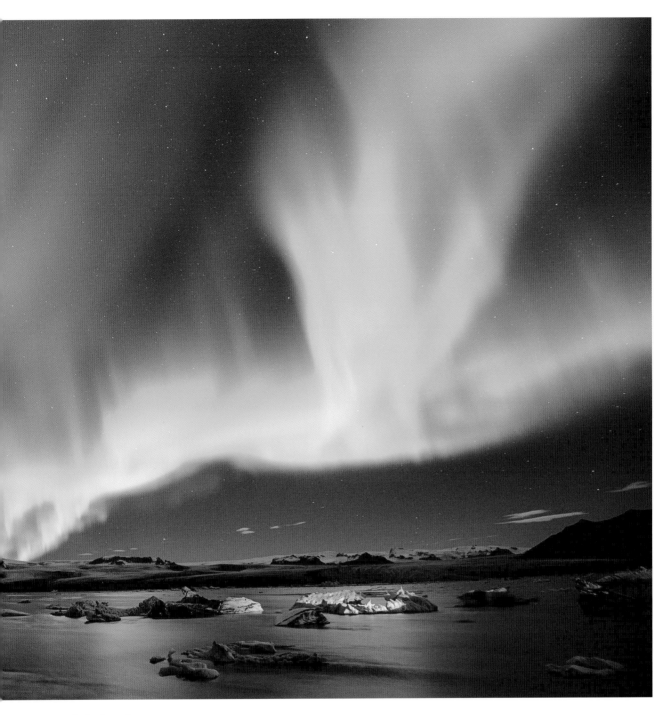

소재의 단순화

 컬러와 형태가 다양하게 담긴 이미지일수록 그림의 의미가 정리되지 않을뿐더러 눈마
저 피곤해집니다. 단 한 개의 소재만으로도 크기와 밸류 디테일의 대비를 사용한다면 우수
한 작품이 탄생합니다.

 부드럽고 밝은 하늘의 오로라와 단단하고 작은 지형물들의 단순한 대비가 시선을 끕니
다. 이 두 가지 요소만 있다면 색깔은 크게 중요하지 않을 수 있습니다.

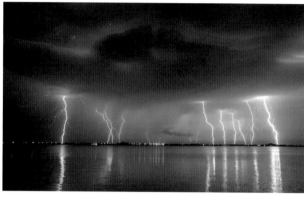

 짙은 안개, 물방울, 번개 등의 자연은 형태가 유사하여 통일감을 줍니
다. 그 통일감에 우리는 아름다움을 느끼는 것 아닐까요? 만약 안개나 물
방울이 저마다 다양한 형태와 색을 가진다면 아름답다고 느껴질까요? 아
마 번잡하다고 느낄 것입니다.

단순 요소의 반복

　계절이나 날씨에 따라 바뀌는 자연 환경이 아름다운 이유가 무엇일까요? 붉은색의 낙엽? 빛을 발산하는 번개? 아니면 주변 환경을 반사하는 물방울?

　특정한 작은 요소가 이유라고 생각하기보다는 이런 요소들이 패턴이 되어 하나의 레이어를 생성하여 발생하는 단순화의 결과라고 생각하는 것이 더 타당합니다. 하나하나가 어떤 색, 모양인지는 관계없이 패턴화된 레이어링 효과를 받아들일 때 시각적 단순함을 얻기 때문입니다.

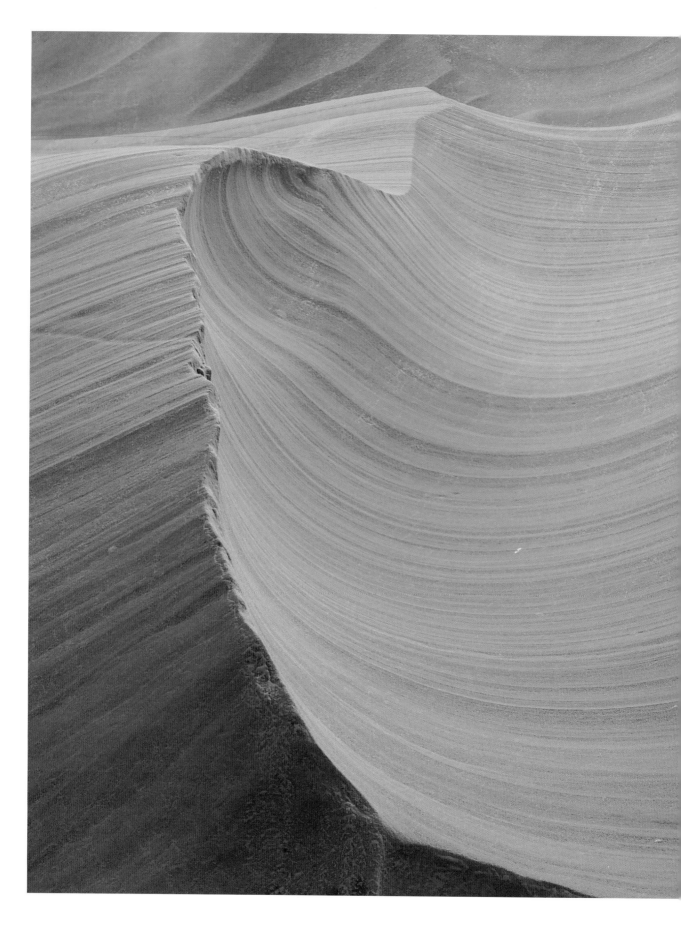

구조의 단순화

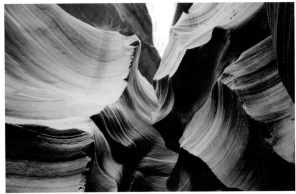

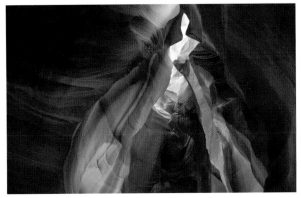

좌: 정지와 흐름이 있는 단순한 구도
위: 비슷한 크기의 덩어리들로 구성된 복잡한 구도

　같은 소재라도 어떻게 촬영하느냐에 따라서 결과가 다르다는 것을 알고 계실 겁니다. 형태가 복잡한 구도는 상대적으로 단순한 구도에 비해서 덜 매력적으로 다가옵니다. 복잡하고 비슷한 형태는 흐름과 정지의 대비가 없다면 읽어내기 어렵습니다.

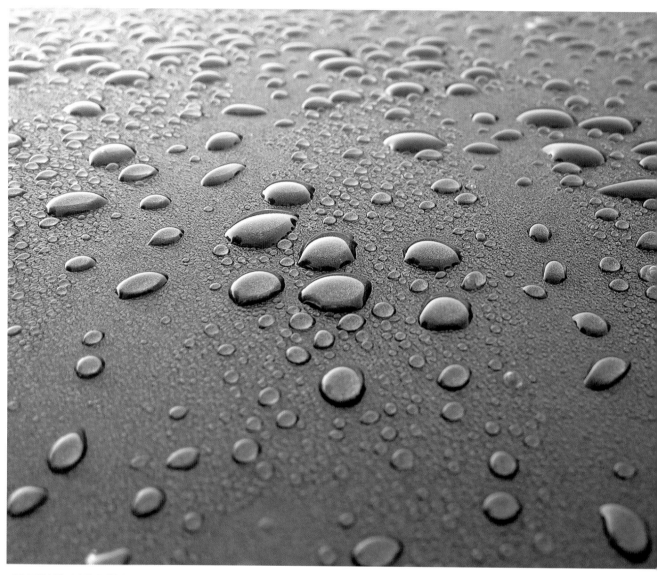

자극이 적은 넓은 평면 위. 물방울에는 반사가 강렬하게 맺혀있다.
평면과 동그라미만으로 시선을 끄는 비주얼.

요소 개수를 최소화하기

크고 부드러워 덜 자극적인 요소와 작지만 자극적인 요소가 대비
될 때 디자인은 최고의 효과를 얻습니다. 두 개 이상의 요소라도 이
와 같은 규칙이 있다면, 단순하지만 매력적이라 느낄 수 있을 겁니
다. 이런 규칙 없이 요소만 많아지게 된다면 요소만이 난무하여 읽기
가 어려워집니다.

옆: 다양한 컬러의 이파리들이 비슷한 크기로 여
기저기 배치되어 있고, 중간의 파란 물의 비중도
비슷하여 무엇이 메인인지 알 수 없어 가독성이
떨어진다.

아래: 크고 부드러운 회색이 작고 강한 녹색을 서
포트하고 있다. 강한 녹색이 메인임을 확실히 알
수 있다.

복잡한 외곽선

단순한 외곽선

같은 소재를 배치하더라도 눈이 느끼는 감각의 차이는 큽니다. 위의 그림은 밝은 배경과 어두운 소재들의 명암 대비로 일견 산뜻해 보이지만 형태나 배치 등이 산만합니다.

재료 중 딸기나 당근의 표면, 즉 테두리가 매우 깔끔합니다. 반면에 시금치와 배추같은 서포트라고 볼 수 있는 초록색 채소들은 불규칙한 테두리를 지니고 있는데, 둘의 관계가 50 : 50의 밸런스를 갖고 있어서 코어와 서포트의 관계라고 느껴지지 않습니다. 시금치와 배추의 디테일을 작고 부드럽게, 그리고 불규칙 테두리를 더 풍성하게 만들면 더 좋은 이미지가 될 거 같습니다.

재료들의 밝기가 비슷해 구분이 명확하지가 않습니다. 밝고 어두운 차이가 있어야 시선 흐름의 우선순위가 생깁니다. 명암이라는 요소가 포컬의 집중도를 결정하기 때문이죠.

이렇게 복잡하게 배치된 경우에는 통일된 도형을 추가하면 훨씬 읽기 쉬워집니다.

요소들을 규격화 하기

　　같은 소재라도 배치에 따라서 전달력이 달라집니다. 많은 소재가 사용되어 읽기가 어려울 때가 있는데, 심플한 그릇으로 소재들을 규격화하여 읽기가 쉬워졌습니다.

1. 규격화된 접시(동그라미)를 사용하여 배경과 테이블과 음식 소재가 밸류 대비를 발생시켜 구분이 쉬워졌다.
2. 소재가 명확히 구분이 되어, 재료 밸류의 강약을 판단할 수 있게 되었다. 오른쪽 아래 고추의 초록과 빨강의 대비가 특히 시선을 끈다.

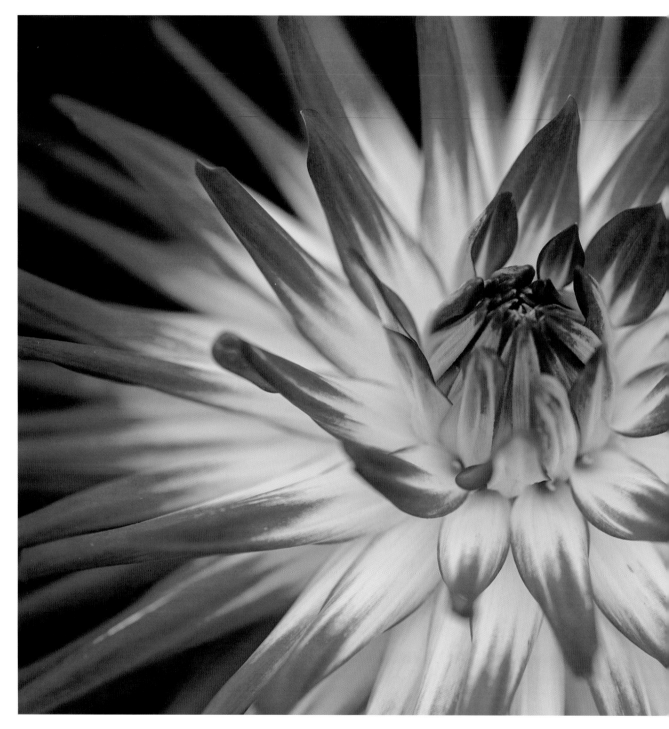

흐름이 시선을 단순화한다

시선은 선을 따라 이동한다는 것 기억하시나요? 연속된 선은 시선의 흐름을 유도해서 오랜 시간 동안 머물게 합니다. 위의 꽃 사진은 화면에 꽉 찬 선(꽃잎)들이 시선을 바깥에서 안쪽으로 이동시키며 화면 가운데(꽃술)에 이르러 정지의 효과를 극대화하고 있습니다.

왼쪽에서 시작된 흐름이 오른쪽에서 정지하며 시선을 고정시킵니다.

왼쪽 여러 빛의 선으로부터 시선이 시작되며 오른쪽에 선이 뭉치면서 정지합니다.

흐름만 있는 그림. 도로가 없어도 자연스러운 흐름을 만들 수 있지만, 도로가 있음으로써 나무의 패턴과 인공적인 도로의 대비가 더욱 효과를 발휘합니다.

밸류의 대비

낮에 보는 절벽 위의 마을은 밤보다 매력적이지 못한데, 햇빛을 일률적으로 받아 명암의 변화가 없기 때문이다. 명암이 주는 대비의 극대화 효과가 없어서 건물의 앞과 뒤, 도형과 도형 간의 그룹 대비를 느낄 수 없다.

위와 오른쪽은 같은 구도의 사진이지만 느낌이 사뭇 다릅니다. 오른쪽은 빛이라는 효과가 있기 때문일까요? 그렇다면 빛이 가득한 낮의 마을이 더욱 아름다워야 합니다. 하지만 낮의 마을보다는 밤의 마을이 더 매력적으로 느껴집니다. 이는 낮의 마을이 밸류의 대비 효과를 보지 못했기 때문입니다. 빛이 풍만해서 밸류가 비슷하면 모든 물체가 비슷비슷한 자극만을 주어서 도리어 밋밋해집니다. 반면에 어두운 밤에는 조그마한 불빛이라도 아주 강한 자극이 되죠. 불필요한 것은 어둠에 가려지고 중요한 것만 밝혀지는 대비가 발생할 때 시선이 집중되는 단순화의 원리입니다.

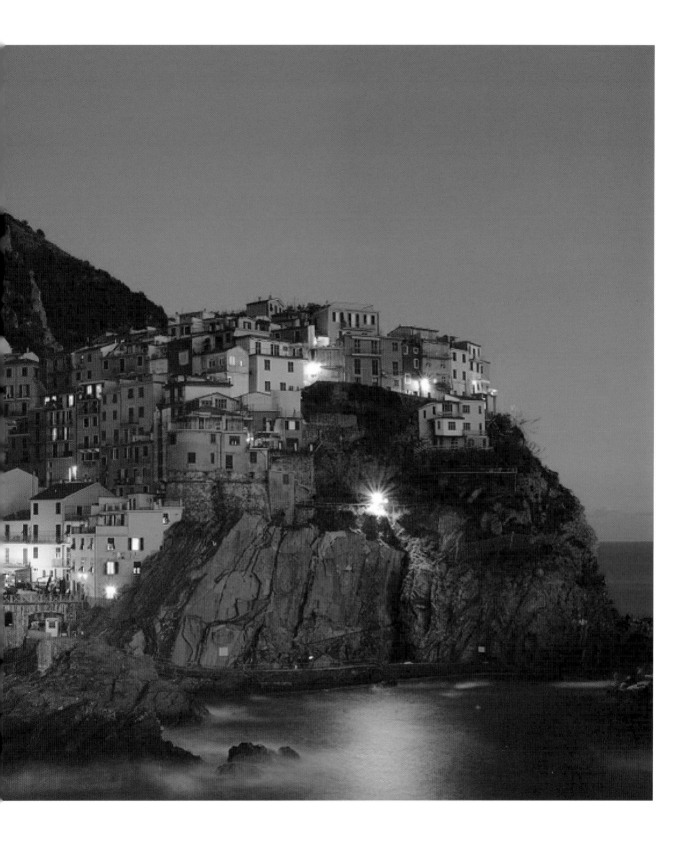

● 공간의 깊이를 느끼게 하는 거리감

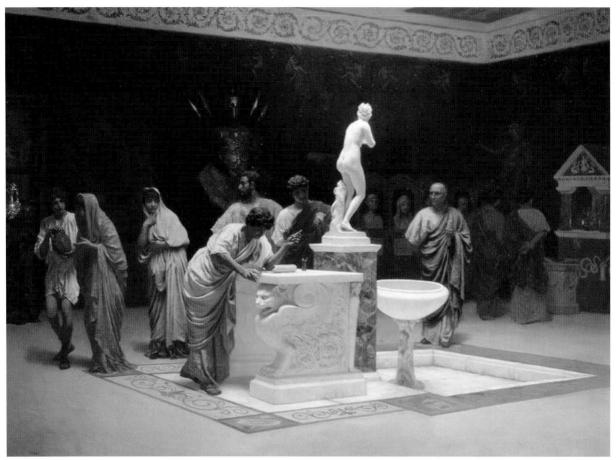

보편적인 눈높이에서는 바닥이 적게 보인다

바닥이 캔버스의 아래쪽에 배치된 그림은 위에서 내려보는 구도보다 훨씬 캐릭터에 집중하기가 쉽습니다. 바닥과 벽을 동시에 관찰해야 하는 눈의 부담이 줄기 때문입니다.

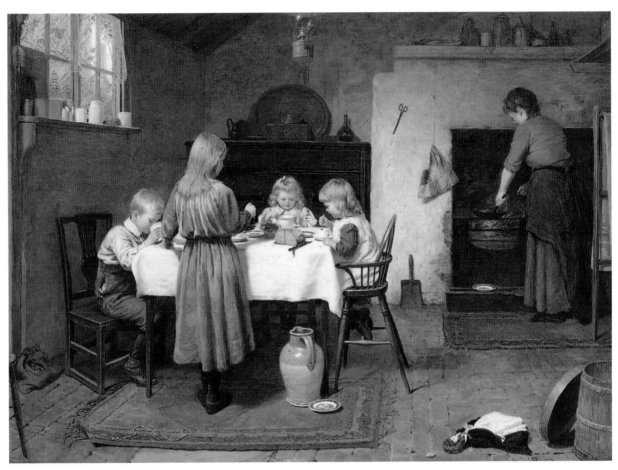

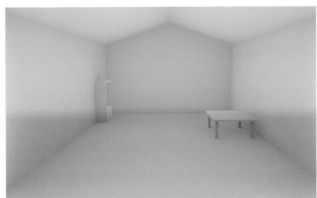

위에서 아래로 내려보는 구도 50:50

위에서 아래로 내려보는 구도는 수평선이 캔버스의 중간에 위치하는 게 일반적입니다. 수평선이 중간에 오면 벽과 바닥의 관계는 50:50 정도의 비례가 되어, 벽과 바닥이 지분 경쟁을 하게 됩니다. 이 구도는 바닥이 시야의 절반을 차지하기 때문에 멀리 볼 수 있는 공간감을 잃습니다.

공간감의 원리

시각의 공간감은 얼마나 멀리, 그리고 넓게 볼 수 있는가를 의미 하는 것으로 '스케일'의 개념으로 생각하면 쉽습니다. 배경이 멀리 보일수록 큰 깊이감을 느낄 수 있는데, 이때 인물과 배경의 밸류/크기 차이가 발생하여 주제를 돋보이게 할 수 있습니다.

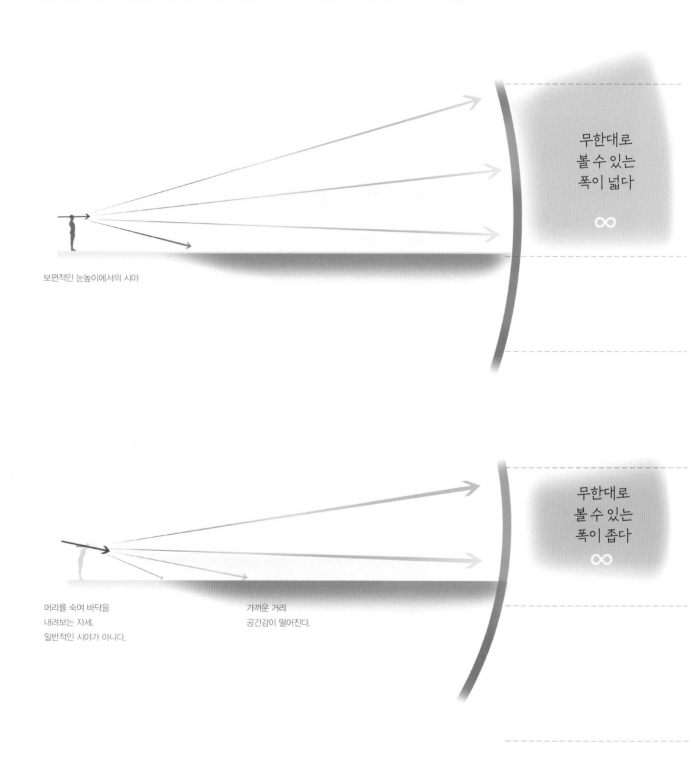

무한대로
볼 수 있는
폭이 넓다

∞

보편적인 눈높이에서의 시야

무한대로
볼 수 있는
폭이 좁다

∞

머리를 숙여 바닥을
내려보는 자세.
일반적인 시야가 아니다.

가까운 거리
공간감이 떨어진다.

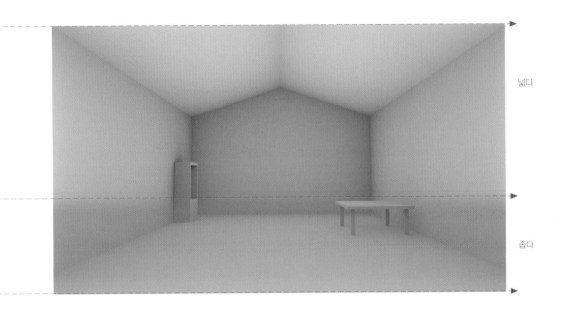

넓다

좁다

비슷하다

비슷하다

수평선에 의한 공간감 변화

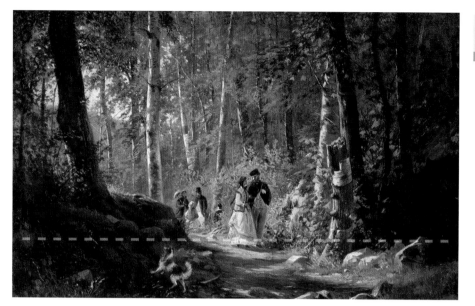

상단 공간의 수직적 나무들이 특별한 변화 없이 나열되어 있어서 눈의 큰 자극을 주고 있지 않습니다.

바닥은 풀들의 다채로운 형태와 꺾인 길과 그림자로 인해 복잡합니다. 하지만 바닥 공간을 작게 함으로써 그러한 복잡함에 눈이 끌리지 않습니다.

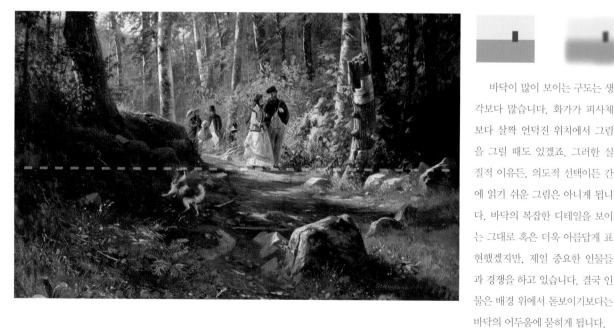

바닥이 많이 보이는 구도는 생각보다 많습니다. 화가가 피사체보다 살짝 언덕진 위치에서 그림을 그릴 때도 있겠죠. 그러한 실질적 이유든, 의도적 선택이든 간에 읽기 쉬운 그림은 아니게 됩니다. 바닥의 복잡한 디테일을 보이는 그대로 혹은 더욱 아름답게 표현했겠지만, 제일 중요한 인물들과 경쟁을 하고 있습니다. 결국 인물은 배경 위에서 돋보이기보다는 바닥의 어두움에 묻히게 됩니다.

일반적인 눈높이로 보는 풍경

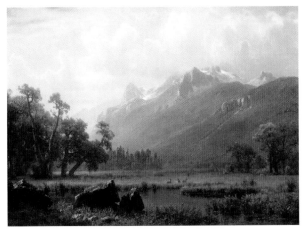

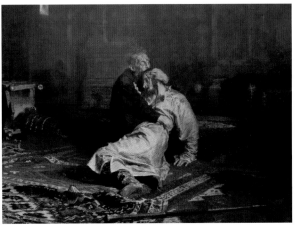

인간의 눈높이를 구도로 한 그림이 가장 극적인 공간감을 만들 수 있다. 무한대로 펼쳐진 위쪽 공간과 아래쪽의 작은 디테일이 극명하게 대비되기 때문이다.

배경의 한색과 바닥의 인물이 서로 명암과 색상의 대비를 만들고 있다. 보통의 경우 바닥이 많이 보이는 구조는 큰 배경과 작은 바닥의 대비를 만들기 힘들다.

높은 곳에서 아래를 내려다보는 풍경

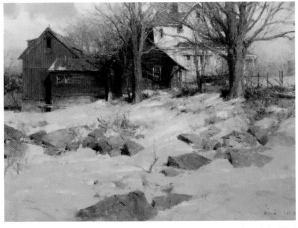

내려다보는 시점에서는 바닥이 중점이 된다. 바닥의 디테일이 너무 많아 집의 비중이 약해져서 바닥이 주제인 그림인지, 주제가 집이지만 시점을 잘못 설정한 것인지 알아보는 재미도 있다.

내려다보는 시점의 장점 중 하나는 인물의 디테일 및 바닥의 정보를 보여주기에 적합하다는 것이다. 따라서 인물 간의 거리 정보를 표현하기 좋으며 인물의 표정이나 복장이 어떠한지 살피기 좋다.

● 비주얼 강세

여기서는 인간의 눈이 어떠할 때 집중을 하고 어떠할 때 긴장을 풀 게 되는지 알아보겠습니다. 이는 예술가들이 관객의 눈을 어떤 기술로 사로잡는지 알아보는 것이기도 합니다.

밸류에 급격한 변화 주기

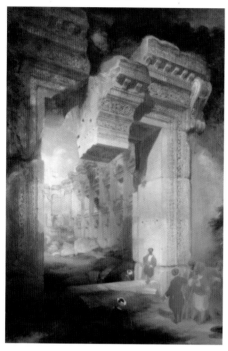

큰 문 앞의 사람들이 주변 색과 유사한 황색 옷을 입고 있다고 상상해봅시다. 왼쪽의 그림처럼 밸류가 같아서는 배경과 인물의 구분이 어렵고, 오히려 문 위의 장식이나 바닥의 그림자에 시선이 갑니다.

화가는 있는 그대로 사실적 묘사를 할 수도 있지만, 의도를 더 해 특정 소재가 잘 보이도록 변화를 줄 수도 있습니다. 오른쪽 그림은 사람들이 유독 눈에 띕니다. 앞에서 배웠던 가장 효과적인 포컬 집중 방법, 명암의 밸류 대비가 사용되었습니다.

 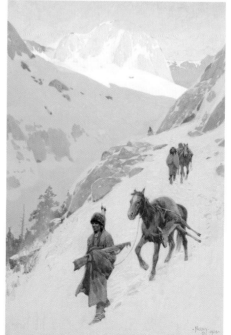

위의 사례와는 반대로 배경색에 변화를 주어 인물이 집중 받게 한 그림입니다.

왼쪽의 그림은 인물 주위의 나무와 돌의 어두운 정도가 서로 비슷합니다. 그림의 흐름 순서가 어디인지 불명확하죠.

오른쪽 그림에서는 인물을 더 돋보이게 하기 위해 주위의 나무나 돌을 인물보다 밝게 하는 방법이 사용되었습니다.

인물들을 제외한 나머지를 밝게 처리

패턴에 변화를 주기

이 기술은 밸류에 급격한 변화주기와 유사합니다. 무작위로 어떤 것은 너무 밝고 어떤 것은 너무 어둡다면 전체적인 흐름이 깨집니다. 대부분이 비슷한 상태에서 일부만이 어둡거나 밝게하여 눈에 띄도록 하는 방법입니다.

선택한 패턴은 어둡게 처리하고 그 외의 패턴은 전부 밝게하여 선택한 패턴에 시선이 간다.

선택한 패턴은 밝게 처리하고, 그 외의 패턴은 전부 어둡게하여 선택한 패턴에 시선이 간다.

모든 게 강한 상태

빛이 없는 어두운 상태. 일반적으로 빛이 없을 때만 사물을 판별할 수 없다고 생각한다.

모든 게 약한 상태

빛이 많을 때는 사물을 분별하기 쉬울까? 빛이 없을 때와 마찬가지로 사물을 판별할 수 없다. 명암의 대비가 없으면 시각적 기능은 무용지물이다.

앞에서는 예술가들이 밸류의 강세를 조절해서 원하는 주제를 돋보이게 하는 방법을 알아봤다면, 이번에는 강세의 시각화 과정을 통해서 완성도를 높이는 방법을 공부합니다.

계속 언급해왔듯이 그림은 밝음과 어두움이라는 명암의 차이를 인지하는 것이 중요합니다. 이를 더 자세히 알아보기 위해 안개를 예시로 설명해보겠습니다. 안개 속의 모든 것이 뿌연 상태에서 서서히 사물이 드러나는 과정을 단계별로 구분하여 단계마다 무엇을 읽어낼 수 있는지 연습해봅시다.

강세를 느끼는 시각화 과정

시각 판단의 1 단계 : 음영의 크기와 대략적인 위치만 볼 수 있는 상태

1단계 : 전체적으로 얼마나 밝고 어두운지 판단

안개가 많이 껴서 모든 것이 흐린 상태입니다. 어렴풋이 어두운 크고 작은 것들의 위치만 간신히 파악할 수 있습니다.

시각 판단의 2 단계 : 음영의 정확한 위치와 물체의 외곽이 판단되는 상태

2단계 : 음영의 위치와 강세 판단

시간 판단의 2단계는 음영의 덩어리들이 얼마나 강하고 약한지 판단이 되는 상태입니다. 동시에 음영의 테두리도 관찰이 가능합니다. 강한 테두리는 가깝게 느껴지고, 흐린 테두리는 멀게 느껴집니다.

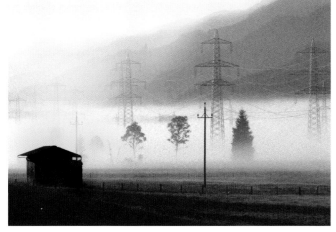

시각 판단의 3 단계 : 모든 디테일과 밸류와 컬러가 구분되는 상태

3단계 : 디테일의 음영까지 풍부한 상태

시각을 방해하는 안개는 사라지고 포컬인 집의 디테일까지 읽어낼 수 있는 상태입니다. 물체들의 테두리뿐 아니라 내부가 얼마나 밝고 어두운지 알 수 있습니다. 색까지 판단이 가능하며 색은 가장 나중에서야 인지된다는 걸 알 수 있습니다.

동일 형태, 다른 강세

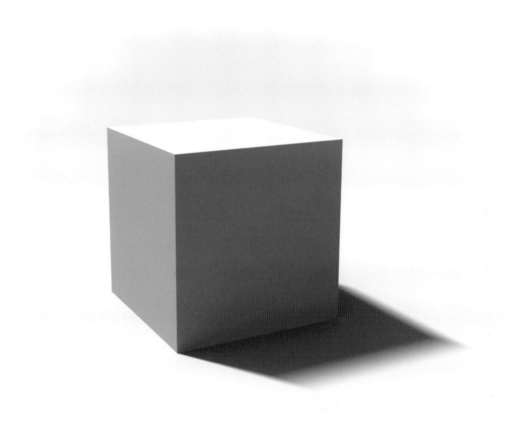

디자인이 같아도 표현 방법에 따라 밸류의 강세는 달라질 수 있습니다.

시각적 강세, 컬러 적용 모형

시각이 어느 부분에서 강한 자극을 받는지 컬러를 사용하여 설명하겠습니다.

빨간색은 강한 시각 자극, 녹색은 중간 자극, 파란색은 약한 자극을 나타냅니다.

균일하게 연결된 외곽

외곽선이 단절된 상태

부드럽고 날카로운 외곽선

선으로만 만들어진 그림은 음영이 존재하지 않아서 시선이 외곽으로만 흐르게 됩니다. 선의 굵기도 일정하여 시선은 선을 따르되 강세가 변하지는 않습니다.

각도의 변화가 있을 때 자극이 두드러지는 것을 볼 수 있습니다. 각도에 따라서 강세의 변화가 일어난다는 것이 흥미롭지 않은가요?

형태는 같지만, 선이 끊어지는 변화가 일어난 쪽으로 시선이 흐릅니다. 이는 하얀 바탕색과 검은 선의 밸류 대비가 발생했기 때문입니다.

테두리가 날카로워 명확할 때 강세가 강하고, 부드러워 불명확할 때 강세가 약해지는 모습입니다.

Daniel Dance
Marketing Manager

(912) 555-1234
hello@yourwebsite.com

1600 Pennsylvania Ave NW, Washington,
DC 20500, United States of America

개체군 그룹 밸류

그래픽 디자인은 비주얼 기본을 배우고 응용하기 좋습니다. 시선을 모으고 분산하는 밸류 대비의 공식은 어디에나 적용이 가능합니다.

글자의 디테일이나 의미에는 신경 쓰지 말고, 글자의 두께/간격이 여백에 비해서 넓은지 좁은지를 느껴보자. 몇 개의 덩어리로 그룹 지어져 있다.

이 글자 덩어리들은 상단과 중단. 하단으로 그룹 지어진다. 글자의 두께와 간격에 따라 그룹마다 어두운 값이 다르게 나타난다.

상단에서부터 하단까지 밸류 차이로 인한 시각적 강세의 변화를 시각화하였다.

병치/혼합 밸류 변화

선이 사용된 밀도의 차이에 의해서 밸류의 변화가 생길 수 있습니다.

선이 많이 몰려 있는 곳은 강한 자극이 생기고 선이 띄엄띄엄한 곳은 약한 자극이 생깁니다.

선의 밀도에 따라 시각적 밸류가 달라진다.

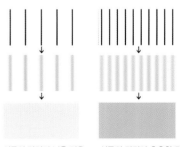

선들의 간격이 넓을 경우 최종 밸류는 옅다.

선들의 간격이 촘촘할 경우 최종 밸류는 짙다.

선의 밀도 변화

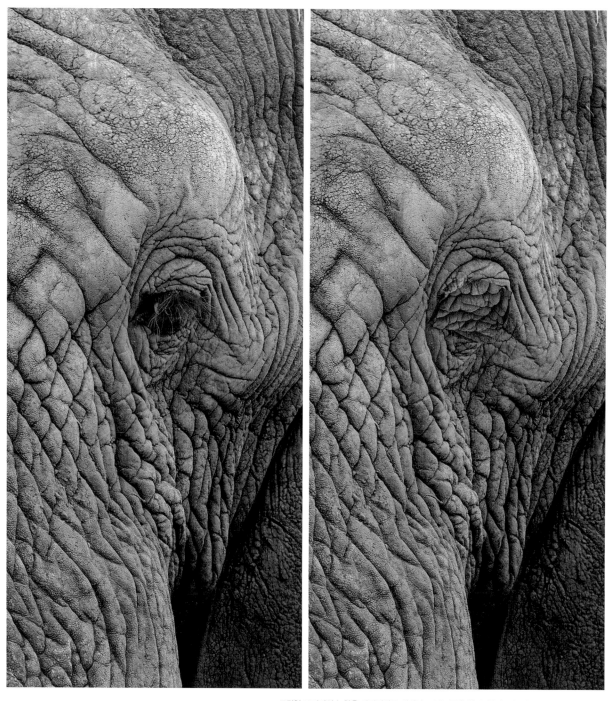

포컬인 코끼리의 눈알을 가리더라도 시선이 모이는 곳을 알 수 있다. 선들의 방향과 개체들의 크기
변화가 시선을 유도하고 있기 때문이며 후에 설명할 트랜지션 효과와 동일하다.

개체들의 크기 변화가 있을 때

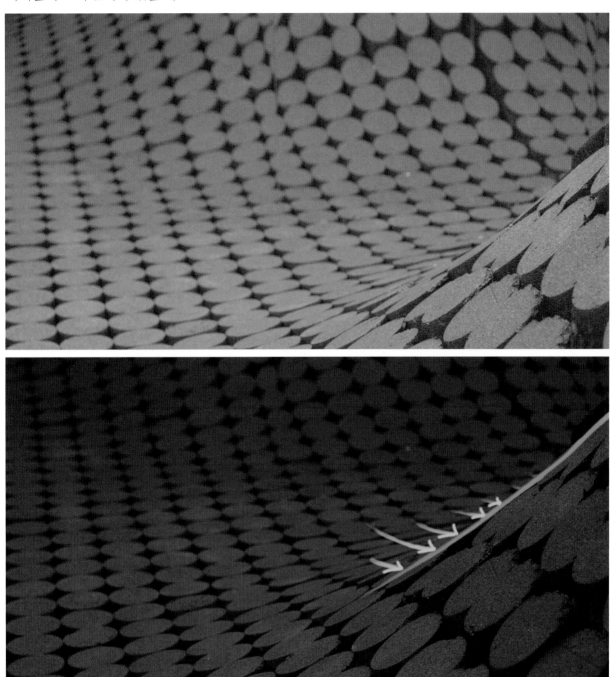

중간 언덕의 뒷부분이 눈에 띈다.
바닥에 생긴 굴곡으로 인해 날카로운 면과
크기의 차이가 발생해 자극을 만들고 있다.

가장 주요한 개체에 비주얼 강세 주기

당연하게도 특별한 의도가 없
다면 예술가는 작품의 주요 디자인
요소에 시선이 가도록 만듭니다.
주요 디자인이 무엇인가를 주관적
견해로 파악하는 것은 재밌게 그림
을 읽는 방법입니다.

어렴풋하게 밸류 대비를 느낄 수 있다. 물체의 형태 파악이 어려운 상태에서도 모자 쪽으로 시선이 쏠린다.

흑백 그림은 컬러 인지를 할 필요가 없어서 더 쉽게 파악할 수 있다는 장점이 있다. 컬러 그림보다 주요 소재인 모자와 얼굴에 시선이 끌린다.

흑백에서는 두드러지지 않았던 빨간 쿠션 등이 시선을 끌어 시선이 분산되고 있다. 하지만 모자가 만드는 부드럽고 넓은 그림자가 주요 소재인 얼굴로 시선을 끌고 있다.

얼굴보다 다른 곳에 눈이 더 가는 작품

이 그림은 얼굴보다는 가슴의 검정 장식과 꽃병에 시선이 끌립니다. 그 이유는 밝은 꽃병과 날카로운 형태의 어두운 꽃이 대비 관계에 있기 때문입니다. 이 대비가 얼굴의 부드러운 명암과 지채도의 컬러 변화보다 강하게 시선을 끌고 있습니다.

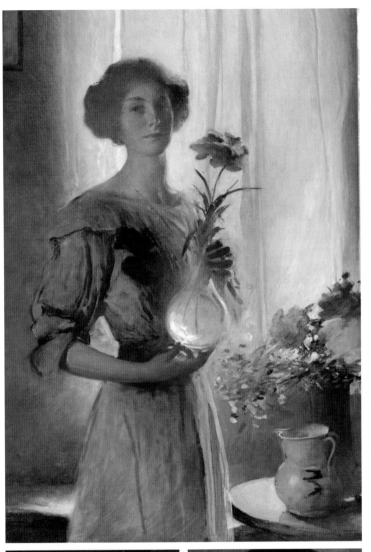

부드러움 속의 날카로운 디테일

그림의 전체적인 분위기는 부드럽습니다. 그 와중에 목 부분의 디테일한 장식과 빨간 천의 밸류 대비가 눈에 띕니다. 실제 모델이 착용한 것일 수도 있고, 의도적으로 목 부분으로 시선이 가도록 한 작품일 수 있습니다.

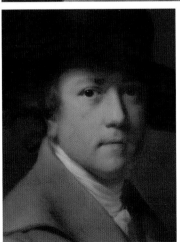

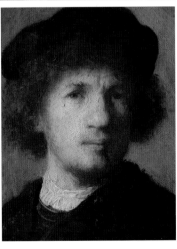

왼쪽 그림은 옷이 단순하고 장식 묘사가 부드럽지만 눈만큼은 테두리를 날카롭게 색칠해서 시선을 사로잡고 있다.

오른쪽 그림은 전체적으로 부드러우며 눈동자 처리도 다른 것과 크게 다르지 않다. 대신에 목 주변의 장식 처리가 아주 날카로워 시각적 자극이 강해 시선을 끈다.

● 연결감과 분리감

연결감과 분리감은 시선의 강약을 이용하여 무엇을 드러내거나 숨기는 기술 중 하나입니다.

연결감 : 음영, 색, 디자인의 차이를 적게 하여 주변의 배경과 비슷하게 만들어 서로 연결되어 보이게 만든다.
분리감 : 음영, 색, 디자인의 차이로 인해 다른 소재와 분명한 경계가 있어 분리되어 보인다.

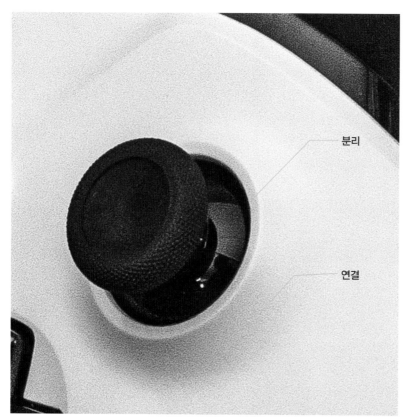

왼쪽의 게임 조이스틱의 봉우리 아랫 부분이 말끔하게 잘린 구멍의 형태를 띄어 강한 분리감이 듭니다. 밝고 어두운 내부와 외부의 차이로 인해 분리감이 더 강하게 느껴집니다.

하지만 내부와 외부를 연결하고 있는, 구멍에서부터 처음으로 맞닿는 흰 영역은 부드럽게 솟아오르는 디자인으로 약간의 어두운 음영을 가지고 있어 서로 연결감이 들게 만듭니다.

이런 연결감과 분리감은 부드럽고 날카로운 음영의 조화를 만들 수 있는 기술입니다.

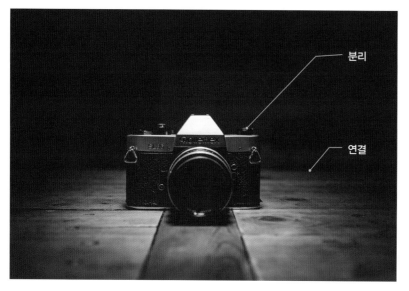

테이블 위의 소품에서도 그림자를 이용한 부드러운 음영의 연결을 찾을 수 있습니다.

테이블에 그림자가 져 있지 않다면, 이 사진의 구도에서는 위아래를 수평으로 가르는 라인이 눈에 띌 것입니다. 그 수평라인이 시선을 끌어 주요 소재를 방해하겠죠. 하지만 부드러운 그림자의 존재가 테이블과 배경을 연결시키며 좋은 대비를 만들고 있습니다.

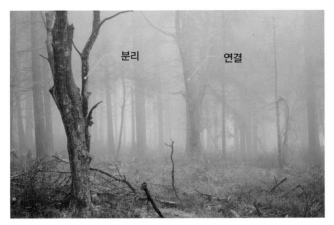

안개의 농도 차이로 레이어가 구분되며 배경의 나무들에 분리감이 생겼습니다. 뿐만아니라 흐릿하여 나무들이 서로 부드럽게 연결됩니다.

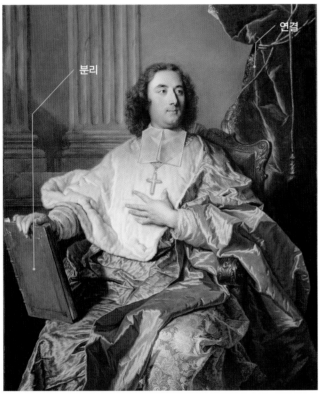

소재 자체의 밝기나 색상으로도 연결과 분리가 드러납니다. 난색 계열이 주를 이루는 가운데 파란 책은 분리된 느낌이 강합니다. 반면에 오른쪽 뒤의 배경 소품인 갈색 천은 주위 배경색인 황토색과 비슷하여 배경과 잘 연결되어 있습니다. 다만 천의 소재가 인물이 소지한 천과 유사하게 묘사가 되어서 포컬인 빨간 천과 분리감이 확연하지는 않습니다.

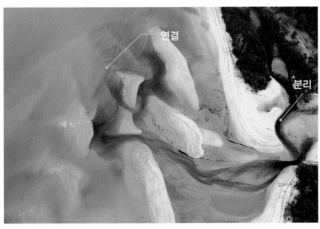

크고 부드러운 왼쪽에서 날카롭고 어두운 오른쪽으로 자연스럽게 시선이 흐릅니다.

연결 : 푸른색과 분홍색은 대조되는 색이지만. 음영의 차이가 작고 경계가 부드럽게 연결되어 있어 시선의 흐름이 자연스럽다.
분리 : 분홍색이 점차 갈색으로 어두워지며 분홍색과 짙은 녹색의 대비를 이루어 분리감이 강해진다.

● 디테일 위치의 법칙

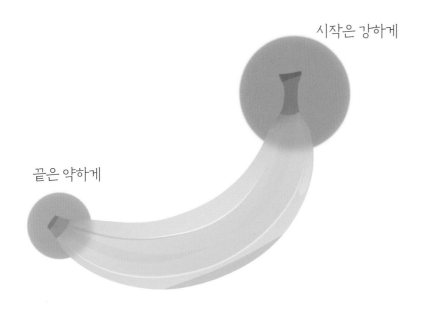

시작은 강하게

끝은 약하게

비주얼 강세가 강하게 작용하는 곳

디테일이 과할 때 시선이 분산되는 경우를 앞에서 본 적이 있으실 겁니다. 좋은 디테일이라도 좋은 결과를 만들 수 없는 이유는 무엇일까요? 이는 디테일의 위치와 강세에 따른 원리를 파악하지 못한 채 디테일 자체에만 집중해서 그렇습니다. 수정하기 위해선 어떤 방법이 있을까요? 디테일 위치의 법칙을 알아보겠습니다. 바나나처럼 단순한 디자인도 이 책에서 제공하는 디테일 원리를 모두 만족하고 있습니다.

디테일 위치의 법칙

– 형태의 끝
– 테두리
– 관절
– 면의 각도가 바뀔 때 (모서리)
– 다른 재질로 변할 때

디테일을 피해야 하는 곳

– 넓고 부드러운 면
– 관절과 관절 사이(어깨와 팔꿈치 사이의 팔뚝)

디테일을 피해야 하는 곳에 반드시 디테일을 넣어야 하는 때도 있습니다. 이럴 때는 디테일의 강도를 약하게 표현하는 것이 좋습니다. 피부의 주름이나 숨구멍처럼요.

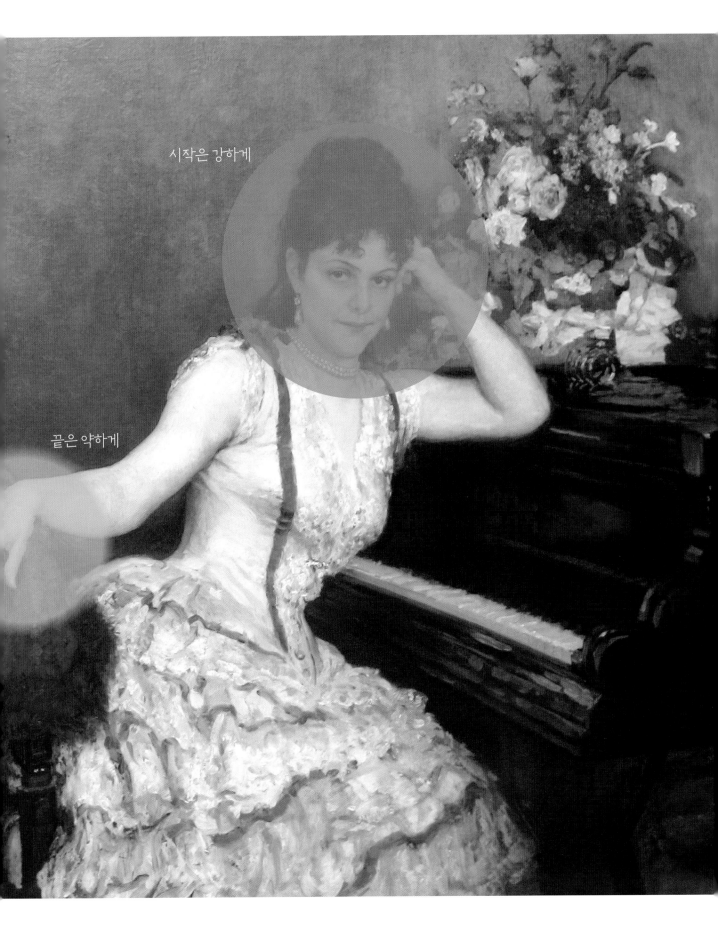

시작은 강하게

끝은 약하게

이파리의 끝은 날카로운 모양과 보라색의 테두리 처리로 방향성을 느낄 수 있게 한다.

신발의 앞은 강하고 끝은 약하게 디테일이 장식되어 있다.

건물의 뾰족한 타워는 방향성을 마무리하는 좋은 디자인 요소이다. 타워의 끝에 약간의 장식을 더하면 자연스러운 디테일이 완성된다.

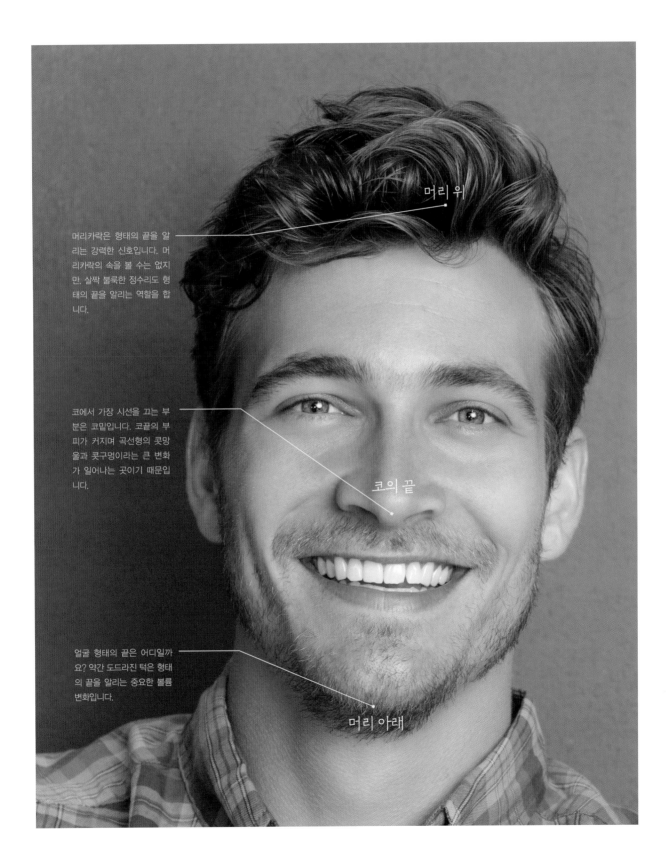

머리 위

머리카락은 형태의 끝을 알리는 강력한 신호입니다. 머리카락의 속을 볼 수는 없지만, 살짝 불룩한 정수리도 형태의 끝을 알리는 역할을 합니다.

코에서 가장 시선을 끄는 부분은 코밑입니다. 코끝의 부피가 커지며 곡선형의 콧망울과 콧구멍이라는 큰 변화가 일어나는 곳이기 때문입니다.

코의 끝

얼굴 형태의 끝은 어디일까요? 약간 도드라진 턱은 형태의 끝을 알리는 중요한 볼륨 변화입니다.

머리 아래

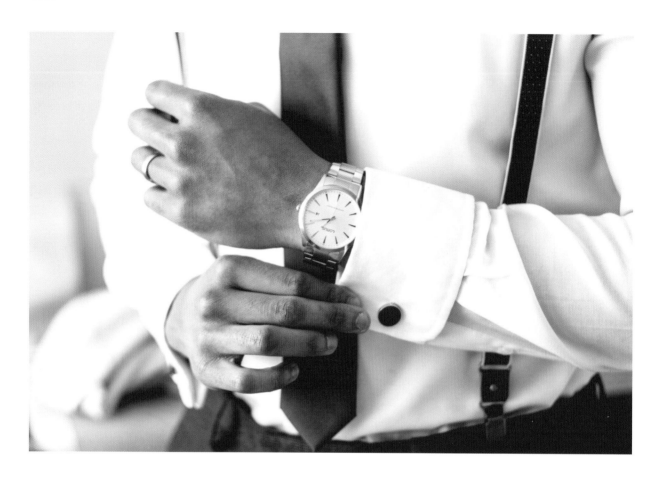

가방에 끈이나 장식이 어떻게 달려있
는지 살펴보자. 관절 부분은 쇠로 구
성된 재질이거나, 덧대는 가죽이 추가
되어 있다.

손가락 마디의 주름은 기능적인 관점에서 설명
할 수도 있지만, 자연의 공통 현상인 관절 디테일이
기도 합니다.

손목 뼈도 디테일이 강조된 좋은 디테일입니다.
여기서는 시계로 덮여 있는데, 시계도 손목을 강조
하는 디테일로 활용되고 있습니다.

손목 근처의 접힌 소매나 단추도 손목을 강조하
는 아주 효과적인 장식입니다.

게임에서 발견할 수 있는 외계 건물
의 기둥이다. 관절 부분에서 디테일
이 증가하고 있는 것을 볼 수 있다.

재질이 변할 때

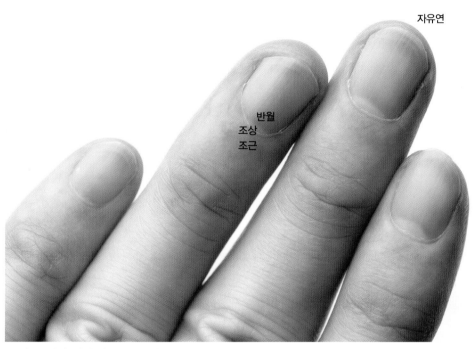

자유연

반월
조상
조근

손톱과 손톱 밑 피부의 재질과 색이 변하고 있다.

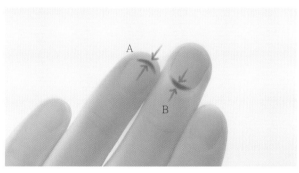

A

B

A: 손톱이 피부를 벗어나 바깥으로 계속 자라면서 자유연이라는 최종 트랜지션이 나타난다.
B: 손톱의 시작 부분에서 재질이 변경될 때 반월/조상/조근 등의 트랜지션이 나타난다.

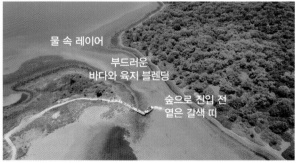

물 속 레이어

**부드러운
바다와 육지 블렌딩**

**숲으로 진입 전
옅은 갈색 띠**

육지와 바다의 경계선인 모래사장에는 밸류의 변화가 많습니다. 먼저 파란 물이 모래사장을 만나며 점차 갈색으로 부드럽게 변합니다. 모래사장의 컬러는 숲과 조유하며 다시 부드럽게 변합니다.

테두리

가구의 모든 테두리가 얇게 장식되어 있습니다. 테두리의 두께가 두꺼우면 침대와 배경은 분리가 되고, 얇으면 통일된 느낌을 줍니다. 즉 트랜지션이 강하면 클래식한 느낌이 강해지고, 약하면 모던한 현대 가구의 느낌이 납니다.

역광으로 인해 물체의 테두리가 밝아지는 현상도 디테일 위치 법칙의 하나입니다. 다른 풍경화나 인물화에도 같은 법칙을 적용할 수 있습니다. 배경이나 인물의 테두리가 밝아집니다.

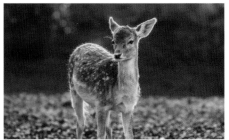

곤충의 날개는 테두리가 강하게 발달한 디자인이 많습니다.

위아래의 지느러미뿐만 아니라 머리와 꼬리에도 디테일이 강렬하다.
몸통 안쪽이 단순할수록 바깥쪽의 이런 테두리가 더욱 강조된다.

모서리

각도가 완만하게 변할 때

정면에서 보이는 노란 머리 부분은 모서리의 형태가 가장 부드럽게 형성되어 있습니다. 모서리의 각도가 완만하고 느슨하게 변할 때는 날카로운 돌기보다는 크고 부드러운 돌기를 볼 수 있습니다.

부드러운 모서리
컬러 변화의 폭이 작음

각도가 급격하게 변할 때

게의 옆모습이나 다리는 머리보다 훨씬 날카롭습니다. 예리한 모서리의 처리와 돌기의 컬러 변화가 눈에 띕니다.

날카로운 모서리 컬러 변화의
폭이 크고 돌기가 강함

특히나 모서리는 각도의 변화에 따라 강세가 다르다. 변화가 급격할 때는 강한, 변화가 완만할 때는 약한 디테일 변화를 볼 수 있다.

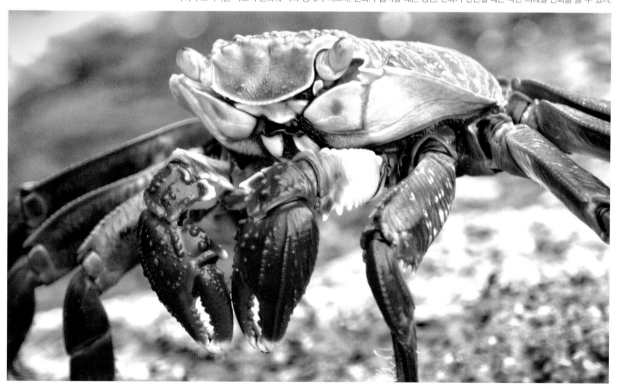

● 그룹핑

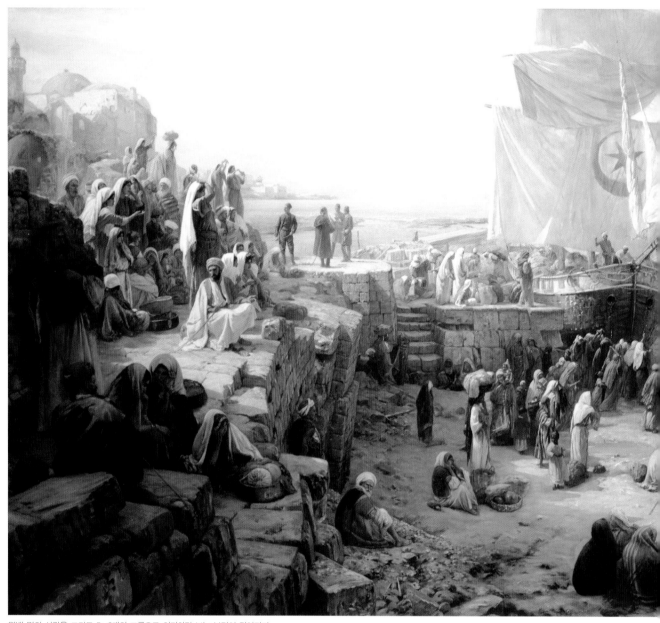

몇백 명의 사람을 그려도 5~6개의 그룹으로 처리하면 보는 부담이 적어지며
그룹 간의 밸류 차이도 쉽게 알 수 있다.

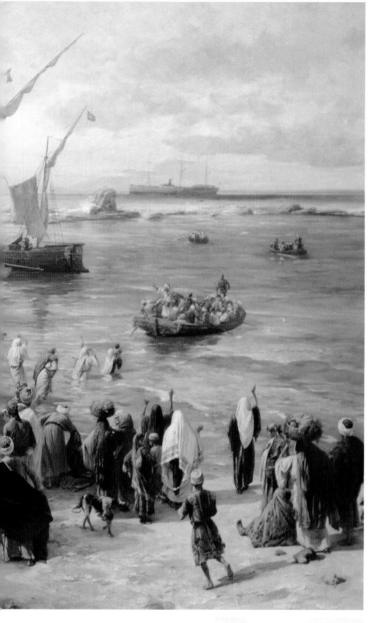

그룹핑은 많은 인물을 배치할 때 너무 혼잡하지 않도록 몇 개의 그룹으로 묶어 표현하는 기술입니다.

1. 유사한 특징을 가진 개체들이 모여있다면 덩어리로 그룹핑한다. 이때 그룹 간에 어느 정도의 거리가 있어야 하는데, 그 거리가 그룹과 그룹을 구분짓기 때문이다.

2. 공간이 빽빽하여 그룹핑 간 여백을 부여할 수 없다면, 여백이 아니더라도 다른 그룹임을 알 수 있도록하는 포인트가 필요하다. 옷의 컬러나 형태, 인간의 포즈 등으로 분리할 수 있다.

인물 그룹을 6개로 그룹화했다. 시선은 바깥의 큰 그룹으로부터 안쪽으로 가면서 배위의 빨간 사람에게로 향한다.

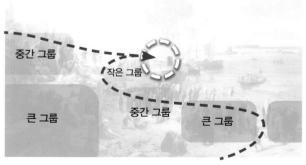

중간 그룹

작은 그룹

큰 그룹

중간 그룹

큰 그룹

캐릭터들의 거리 간격은 유사하지만, 시선과
얼굴 방향으로 포컬 그룹을 다른 엑스트라
인물들과 분리했다.

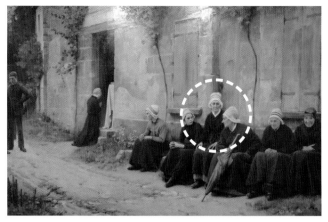

화려한 컬러의 앞 그룹이 회색빛의 단조로
운 뒷 그룹과 확실하게 분리되어 있음을 느
낄 수 있다. 컬러뿐만이 아니라 사선으로 누
운 인물들의 전경 구도와 직선만이 사용된
후경과의 구분도 분리감을 더해준다.

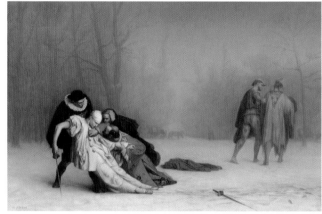

1. 파란 하늘 + 회색 빌딩 + 빨간 지붕
2. 뭉개구름 + 세로 빌딩 + 가로 지붕

이렇게 그룹을 만들면, 디자인을 덩어리로
묶어 쉽게 읽어낼 수 있다.

넓고 부드러운 녹색의 배경이 밝은 양들의
그룹과 확연한 거리가 있음을 느끼게 한다.

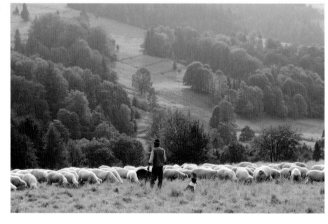

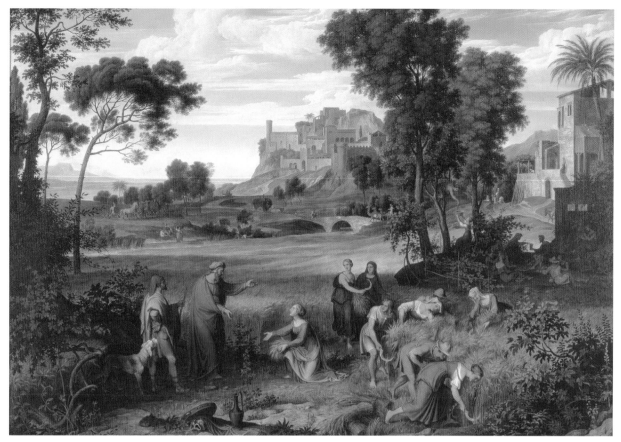

무릎을 꿇은 여성과 빨간 옷을 입은 남성의 높이 차이가 대비되며 시선을 끈다. 다만 인물 간의 거리가 서로 비슷해서
그룹핑이 되지 않고 있다. 오른쪽에 인물의 배치를 더 촘촘히 하여 그룹핑 밀도를 높인다면 메인 인물들이 더욱 도드
라질 것이다.

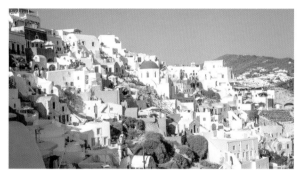

아무리 좋은 디자인도 그룹핑 없이는 읽어내기가 어렵다. 왼쪽의 그림을
그룹핑하는 방법을 알아보자.

1. 지붕의 컬러를 전부 파란색으로 변경하여 컬러로 그룹핑한다.
2. 집들을 몇 단계의 총계처럼 그룹 짓는다면 가독성이 높아질 수 있다.

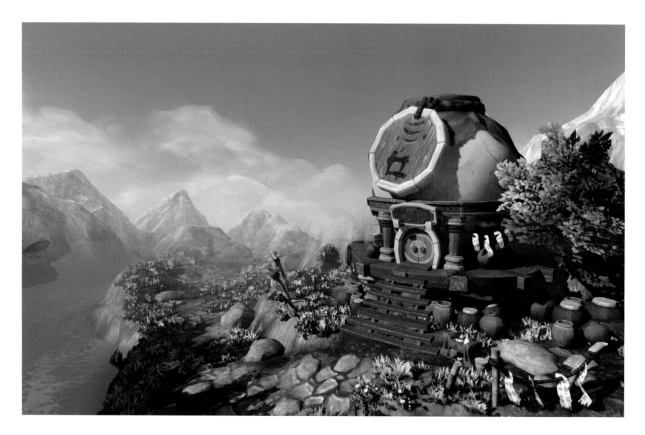

돌 바닥, 풀, 땅의 밸류가 비슷하여 구분이 어렵다. 돌과 수풀의 크기도 비슷하여 강약
조절도 찾아보기 어렵다.

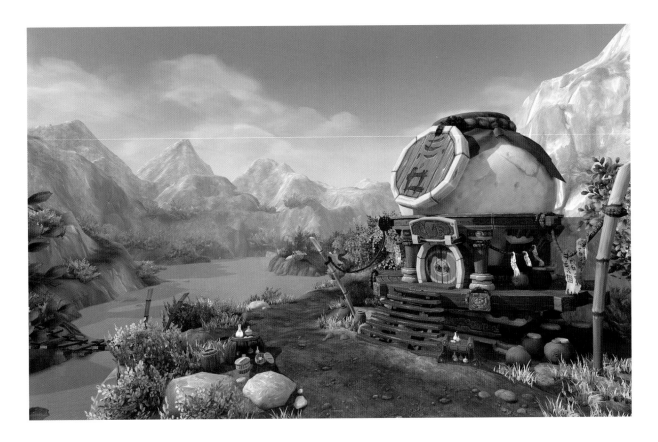

1. 메인 갈색 길과 잔디의 흐름 그룹
2. 술 테이블과 바위들 그룹
3. 항아리 그룹

　물가를 따르는 길이 그림의 메인 흐름이 되었고, 잔디는 좌우를 따라 보조하고 있다.
같은 형태의 돌과 작은 테이블을 왼쪽에 배치하였는데, 길의 흐름과 유니크 도형의 재배
치만으로도 훨씬 읽기 쉬운 비주얼이 되었음을 느낄 수 있다.

● 트랜지션

A AB B

트랜지션은 서로 다른 비주얼 개체가 갑자기 만나지 않도록 부드럽게 연결해주는 기능을 합니다. 개체와 개체의 연결에 흐름을 만들어주는 자연스러운 현상입니다.

A와 B를 연결해주는 AB가 없다면 너무 급격한 전환이 발생해 A와 B의 연속성이 약화되어 분리된 것으로 보일 수 있습니다.

트랜지션이 흥미로운 점은 이 AB가 흐름을 부여하는 연결의 기능만이 아니라 때로는 단절을 부각하는 기능을 한다는 것입니다.

트랜지션은 조화로운 비주얼을 위해 연결과 단절, 어느 한쪽에 치우치지 않게 균형을 맞추는 기능을 합니다. 위의 A와 B를 연결하기 위한 AB의 형태를 보면 이해하기 쉬울 것 같습니다.

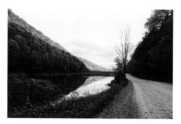

길과 물 사이에 녹색의 관목들과 낙엽의 덩어리 그리고 흙이 있다. 이런 다양한 레이어들의 조합으로 그림의 연결 관계는 단순하지 않으며 시각적으로 풍부해진다.

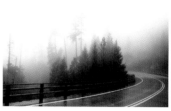

여러 개의 긴 철물로 연결된 가드레일, 흰 라인 등이 시각적으로 분리감을 주고 있다. 그렇기 때문에 왼쪽의 나무와 더욱 큰 대비를 발생시켜 그림의 수평/수직 대비를 도와주고 있다.

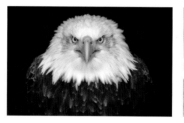

머리와 몸통의 경계가 뾰족뾰족하여 분리감이 강하지만 경계 위아래를 넘나들며 섞이는 느낌이 있다. 경계가 수평으로 칼같이 단절되는 경우에 분리감이 최고조가 된다.

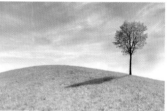

역광을 받아 땅에 드리우는 그림자는 땅과 나무를 연결해주는 트랜지션이다. 마치 흐름처럼 그림자를 통해 시선을 아래쪽에서 나뭇가지로 부드럽게 연결한다

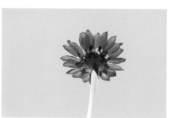

트랜지션은 A와 B를 섞는다는 개념이 아니라, 분명한 존재감이 있는 중간 개체이다. 꽃받침은 분명한 존재감을 지닌 개체로써 줄기와 꽃잎을 연결하고 있다.

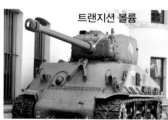

트랜지션 볼륨

대포와 포탑의 연결 부분에서 두 개체를 부드럽고 두둑하게 감싸는 트랜지션을 볼 수 있다.

지붕과 벽체 사이에 트랜지션이 많이 활용되고 있습니다. 지붕 끝에서도 작은 트랜지션이 발견됩니다. 이렇게 시각적으로 풍부한 건물은 벽체가 단순할 때 더욱더 효과적입니다. 벽체까지 복잡하다면 트랜지션 효과가 약해지기 때문입니다.

트랜지션은 너무 크거나, 집중되지 않으면 그 효과가 반감이 되고 오히려 복잡해 보일 수 있습니다. 공간의 대비가 사라져 지붕과 벽체가 시각적으로 균등해 보일 수 있기 때문입니다.

지붕과 벽체 사이에 트랜지션이 없어서 무척 단순하다.

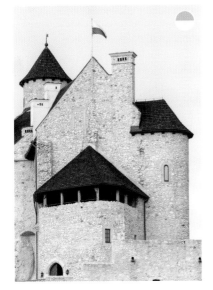

트랜지션이 없는 모던한 현대의 건물로 지붕과 벽체의 경계나 장식이 없다. 지붕이 없기에 더더욱 벽체가 메인인 흐름 위주의 느낌이 강하다.

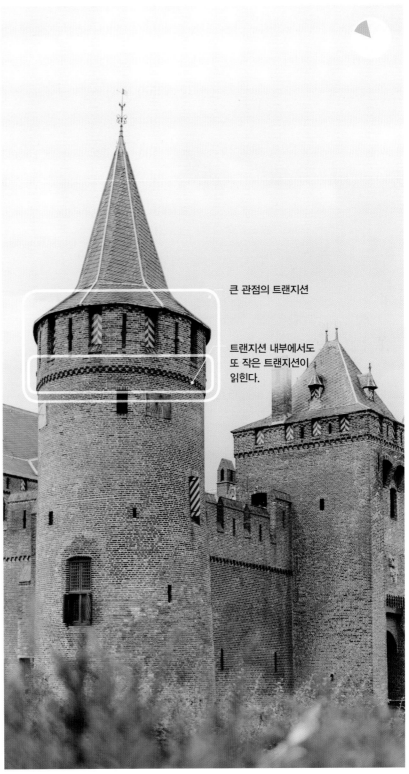

큰 관점의 트랜지션

트랜지션 내부에서도 또 작은 트랜지션이 읽힌다.

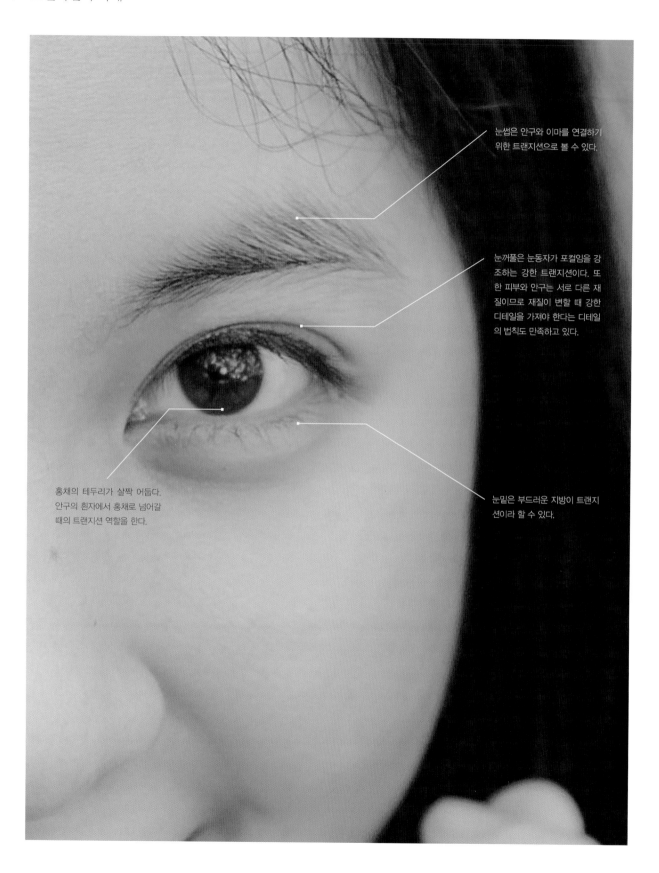

눈썹은 안구와 이마를 연결하기
위한 트랜지션으로 볼 수 있다.

눈꺼풀은 눈동자가 포컬임을 강
조하는 강한 트랜지션이다. 또
한 피부와 안구는 서로 다른 재
질이므로 재질이 변할 때 강한
디테일을 가져야 한다는 디테일
의 법칙도 만족하고 있다.

홍채의 테두리가 살짝 어둡다.
안구의 흰자에서 홍채로 넘어갈
때의 트랜지션 역할을 한다.

눈밑은 부드러운 지방이 트랜지
션이라 할 수 있다.

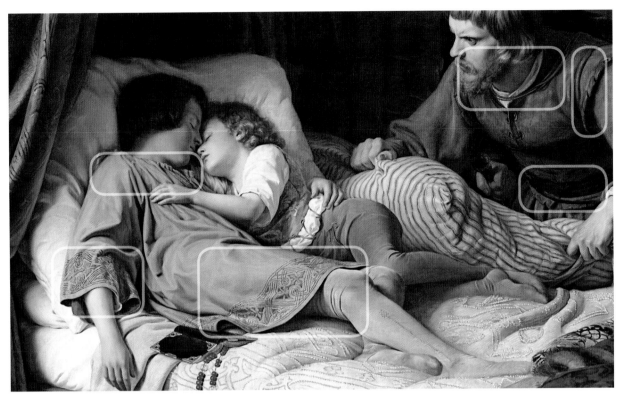

옷의 소매, 목둘레의 장식, 어깨와 팔의 분리감 등 트랜지션이 풍부하다.

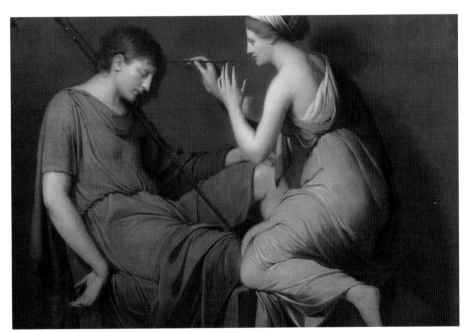

옷에 몇 겹의 레이어가 있긴 하지만, 소매나 목 장식에 트랜지션이 없어서 시선의 집중이 약하다.

아래의 추상화는 트랜지션이 없는 날카로운 경계선으로 눈을 자극한다. 형태의 끝을 항상 뾰족하게 표현하여 날카로움을 증폭하고 있다.

● 에코/영향력

아무렇게나 배치한다면 복잡해 보이겠지만, 비슷한 도형과 비슷한 각도를 사용하여 정리된 느낌을 줄 수 있습니다. 동그라미를 중심으로 좌우의 V자 각도가 디자인을 하나로 엮고 있습니다.

이렇게 도형이나 각도를 반복 사용하여 얻는 효과를 에코/영향력이라고 합니다. 이는 단순화를 위한 기술 중 하나입니다.

얼굴의 주름이나 뼈가 일률적으로 하나의
각도만을 사용하고 있다.

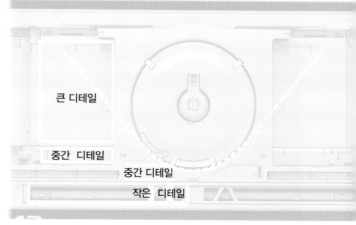

큰 디테일

중간 디테일

중간 디테일

작은 디테일

각도가 일치하며 아래로 갈수록 공간 배분이 작아지는 트랜지션이 사용되었다.

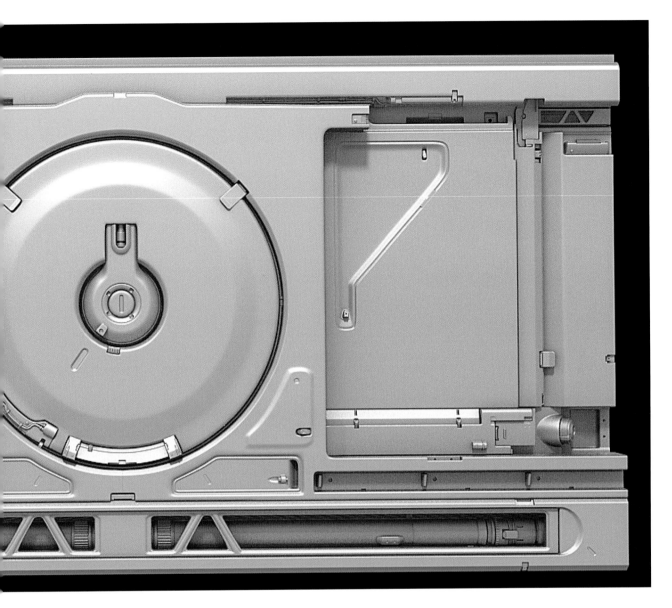

이해가 되어야 감정이 발생합니다. 따라서 읽기 쉬운 단순한 디자인이 감정을 발생할 가능성이 높습니다. 이럴 때 디자인을 에코하는 방식을 사용합니다.

몇 겹의 레이어된 형태인 항공 사진에서는 아름다움을 쉽게 느낄 수 있습니다. 물속의 지형으로부터 해안선, 숲까지 하나의 라인을 따르고 있습니다.

도시의 구조물들은 길과 큰 원을 따라 에코되고 있습니다.

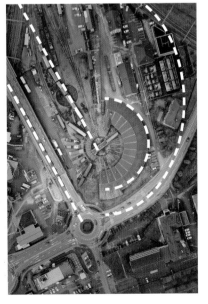

● 닫힌 형태와 열린 형태

자동차의 헤드라이트를 볼 때 왼쪽에서 흐름이 시작하여 오른쪽에서 정지되는 이미지를 골라봤습니다.

가운데 자동차의 헤드라이트를 보면 윗부분이 모두 잘려 나간 듯한 형태입니다. 이는 위에서 아래로 시선이 흐르도록 유도하는 것입니다. 헤드라이트의 아랫부분은 오목한 형태로 되어 있는데, 유도된 시선이 헤드라이트에 머물도록 하는 효과를 냅니다.

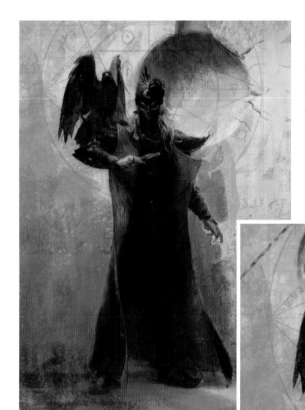

닫힌 동그라미도 시선을 끌지만, 유사한 크기와 배치의 새와 우열을 가리기 힘이 듭니다. 비주얼 밸런스를 맞추려면 동그라미가 조금 더 커야할 것 같습니다.

동그라미를 크게 변경해 보았습니다. 이전과는 달리 동그라미의 상단부가 열려 있어서, 시선이 위에서 아래로 흐르게 됩니다. 복잡하기만 했던 새도 큰 동그라미와 이전보다 좋은 크기의 대비를 이루고 있습니다.

● 오목과 볼록 구도

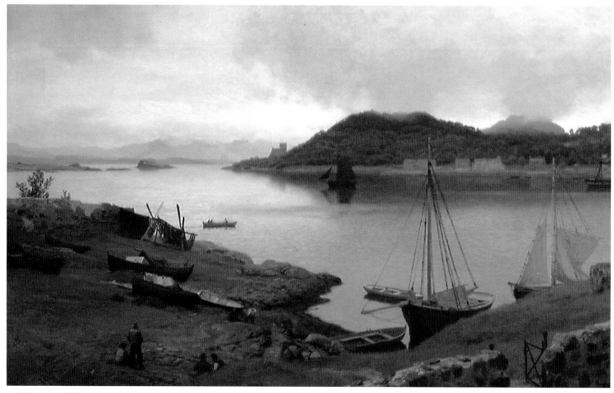

오목형 구도는 일반적으로 시선의 흐름이 시작하는,
왼쪽에 여백이 많은 그림에 적합하다.

인물의 배치로 오목형 구도
를 만들어 중심인물에 시선을
집중시키고 있다. 메인 인물
의 작은 키 덕분에 위에서 아
래로 시선이 이동하는 오목형
구도가 완성되었다.

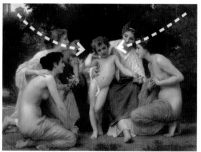

오목형 구도는 거리감이 있는 배
경화에서 자주 볼 수 있습니다. 포컬
이 뒤에 있기 때문에 앞에서 알아본
후미 집중 디자인과도 일치합니다.

오목형 구도는 배경화에 적
합하지만, 인물화에도 사용된
다. 어른과 아이 뒤에 배치된
거울이 오목형 구도를 만들고
있는데, 거울의 테두리가 그
역할을 하고 있다. 이로 인해
사람들의 얼굴에 시선이 집중
된다.

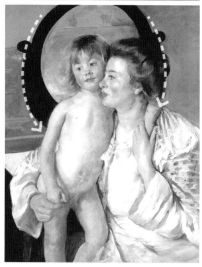

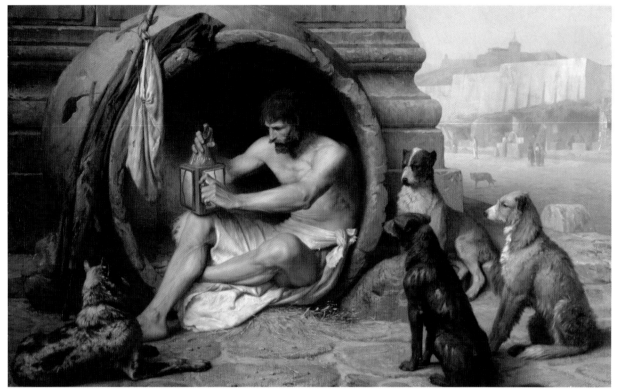

볼록 구도는 위의 그림처럼 꽉 찬 정지 그림에 적합하다. 배경을 넣을 공간이
적으며 역할도 매우 미비하다.

볼록형 구도는 독립된 개체를
표현할 때 적합합니다.

볼록형 구도는 책의 서두에서 언급한 정지 그림에 적합한 구도
입니다. 포컬인 얼굴을 왼쪽에 배치해야 하는데, 이는 시선의 흐름
을 맞받아쳐야 볼록 구도와 정지 그림에 더욱 시너지를 이끌어낼
수 있기 때문입니다. 시선이 미처 배경으로 가기 전에 인물에게만
집중되는 것을 느낄 수 있습니다.

포컬로 인한 카운터 흐름

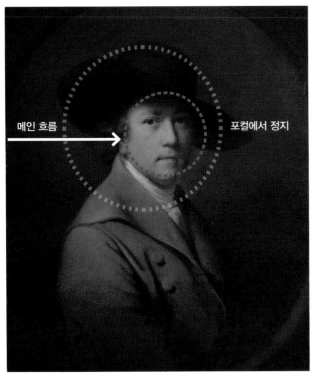

메인 흐름

포컬에서 정지

인물의 얼굴이 오른쪽을 향하는 경우

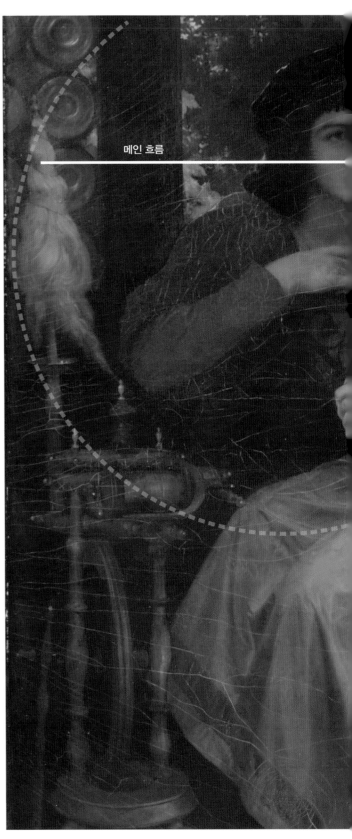

메인 흐름

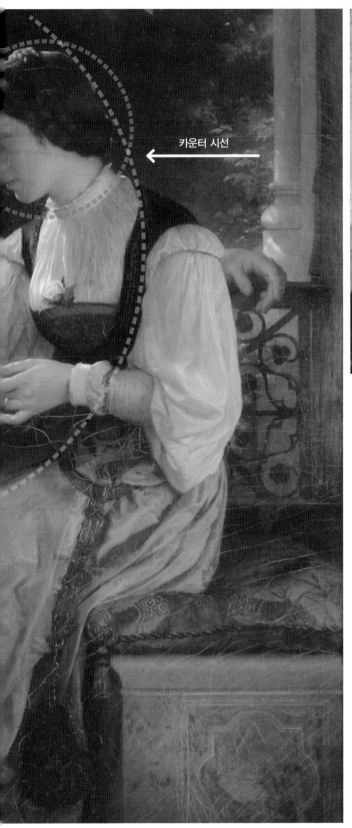

카운터 시선

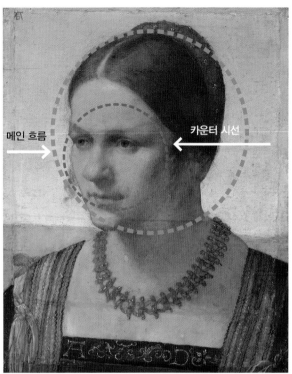

메인 흐름

카운터 시선

초상화에서 인물이 왼쪽을 바라볼 때 카운터 흐름이 생긴다.

결혼식장에서의 남어의 위치에도 흐름의 디자인 원리가 적용되어 있습니다. 남자가 왼쪽, 여자가 오른쪽에 위치하여 디테일과 크기에 균형을 이루는데 크고 디테일이 적은 남자가 서포트로 존재하고, 작고 디테일이 많은 여자가 흐름의 최종 목적지로 시선을 사로잡습니다. 옆의 그림은 그런 위치적인 조합이 잘 드러난 그림입니다.

이런 원리로 초상화에도 남녀의 배치가 그대로 이어져서 남자가 왼쪽, 여자가 오른쪽에 위치하여 메인의 흐름을 맞받아 치는 카운터 시선을 만드는 그림이 많습니다.

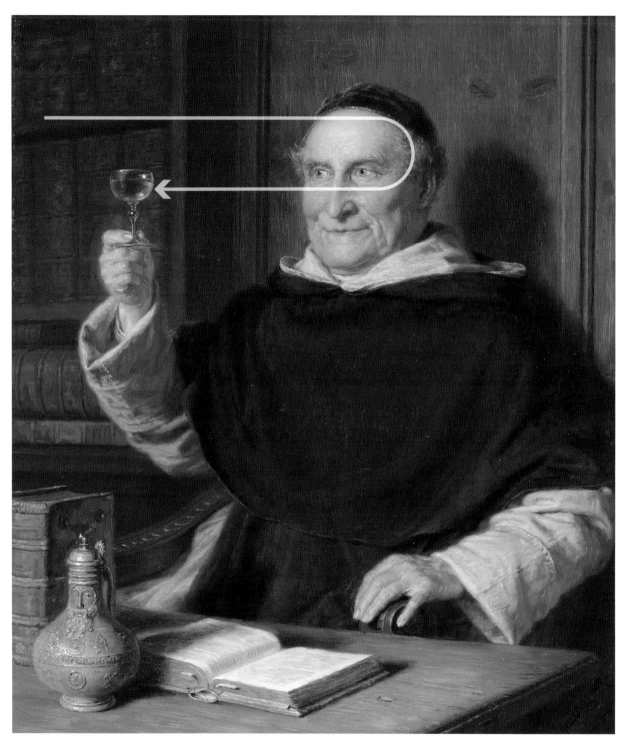

이 그림의 흐름은 왼쪽 위에서 시작된 메인 시선이
인물의 카운터 시선과 맞부딪혀 다시 술잔으로 돌아간다.

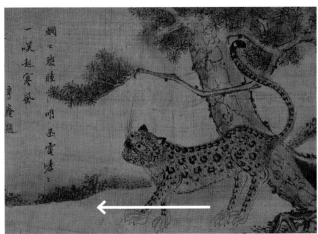

 독립적인 하나의 완성된 개체를 화면에 꽉 차게 배치하면 흐름 공간이 없어지게 되므로 시선의 흐름을 위해 물체가 왼편을 바라보는 카운터 배치가 많습니다.

카운터 시선의 균형 맞추기

 이미지에는 포컬이 하나만 있거나 혹은 포컬 속에 다시 작은 흐름이 있을 수 있습니다. 포컬의 내부가 흐름과 정지로 재분배 될 때 밀도와 거리의 비주얼 밸런스에 따라 흐름의 방향이 달라집니다. 작은 흐름을 큰 흐름의 카운터로 배치하면 주제와 배경이 좀 더 유기적으로 이어질 수 있습니다.

포컬이 하나만 있는 간단한 그림

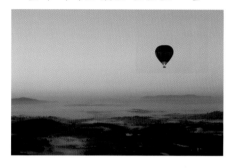

흐름 정지

포컬이 하나이고 간단해서 카운터 시선이 없는 그림.
시선은 흐르다 오른쪽에서 멈춘다.

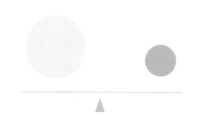

간단한 포컬의 경우 내부에서 2차 흐름이 없으므로 시각적
균형을 맞추기 쉽다.

인물의 얼굴이 오른편을 향해
흐름이 계속 흘러나갈 경우

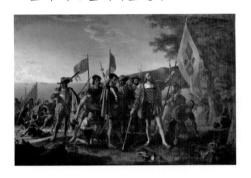

흐름 같은 방향 시선

메인 인물의 얼굴이 오른쪽을 향하고 있어서 흐름에 변화가
없다.

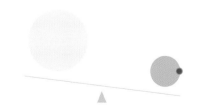

두번째 포컬도 메인 시선과 같은 방향이면 비주얼 밸런스가
그 방향으로 쏠리게 된다.

인물의 얼굴이 왼편을 향해
흐름의 카운터를 만들 경우

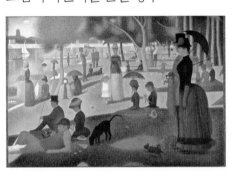

흐름 카운터 시선

메인 인물이 왼쪽을 바라보고 있어 메인 시선의 흐름에 카운터
를 하고 있다.

두번째 포컬이 메인 시선과 맞대응하는 방향이면 메인
시선이 가진 큰 여백과 비주얼 밸런스를 맞출 수 있다.

포컬 위치 변경

포컬의 위치는 왜 변할까요? 복습을 한번 해봅시다. 앞에서 배운 대로 스케일이 큰 그림의 흐름은 왼쪽에서 시작하여 그림 속 인물과 만나 변화하게 됩니다. 카운터를 만들기 위해서는 인물이 기존의 흐름과 반대되는 왼쪽을 바라보아야 하지요. 이때 시선은 그곳에 머물게 됩니다.

이렇게 인물의 카운터로 인한 시선 고정의 효과로 인해 포컬의 위치가 바뀌는 개념이 생겨났습니다. 큰 스케일에서 시선 고정의 효과를 주는 인물만을 확대한듯한 초상화를 흔히 찾아볼 수 있습니다. 카메라로 줌 인을 한 듯이 인물만을 잘라내면 얼굴의 눈코입이 왼쪽에 배치되어 있기 때문에 포컬의 위치가 왼쪽에 배치되는, 기존과는 다른 방식이 생겨났습니다.

스케일이 크고 시점이 먼 그림들을 보면 포컬의 위치가 오른쪽에 있다.

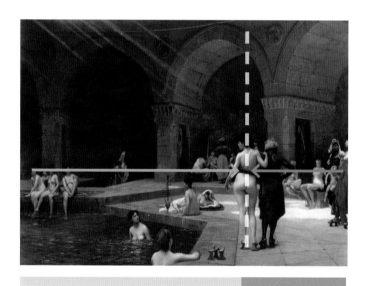

단순　　복잡　　　　　　단순　　복잡

스케일이 크고 시점이 먼 그림
사람이 포컬이기 때문에 오른쪽에서 시선이 정지하지만 2차 포컬인 얼굴이 안쪽을 향하고 있어서 카운터 흐름이 발생한다.

인물이 오른쪽에 배치 되었지만 얼굴과 몸의 자세는 왼쪽을 향해 있다. 즉 왼쪽에서 흘러온 메인 시선에 인물의 방향이 작은 카운터 시선을 만들고 있다.

포컬을 포함한 일반적
규모의 그림
오른쪽에서 카운터로
시선을 맞받아친다.

인물만 확대해서 보면 얼굴
의 눈코입이 포컬이 된다.
관객의 시선을 맞받아치려
면 눈코입의 배치는 왼쪽이
어야 한다.

비주얼 밸런스

비주얼 밸런스

대상이 하나이고 시점이 가까운 그림들은 포컬의 위치가 왼쪽에 있다.

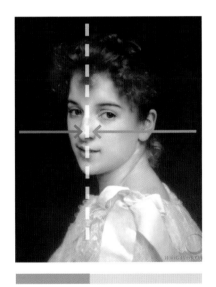

복잡 단순

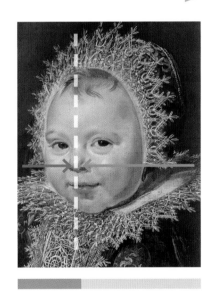

복잡 단순

시점이 더 가까워지자 여백과 포컬의 관계가 역전되었다.

얼굴만 보여주는 클로즈업 인물화
풍경화와는 정반대로 오른쪽이 메인을 차지하고
왼쪽은 카운터 밸런스를 만들고 있다.

시선의 통일과 분산

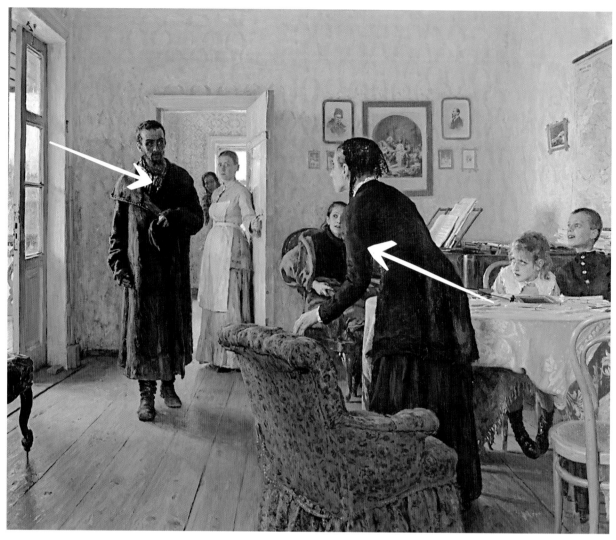

주연과 조연이 서로 마주보면서 관객의 시선도 따라서 바깥쪽에서 안쪽으로 따라갑니다.

시선의 시작이 어디인지는 관점에 따라 다른 방식으로 읽을 수 있지만, 여기서는 시선이 안쪽으로 모인다는 특성을 설명하고자 합니다.

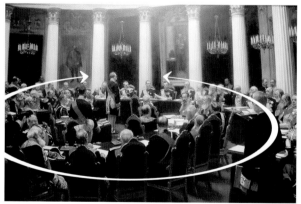

군중의 시선이 포컬로 모여 강조와 함께 통일감을 준다.

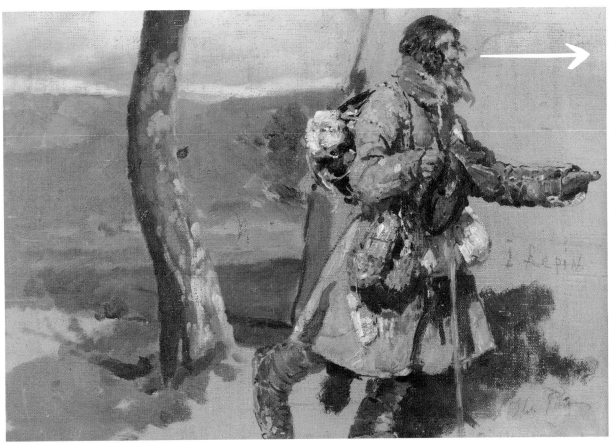

두 인물의 시선이 다르다. 각자 인물의 방향
으로 관객을 인도한다.

인물이 화면의 바깥쪽을 바라보면서 등 뒤
의 공간이 소외되고 있다. 마치 왼쪽의 배
경은 따로 붙인듯한 느낌이다.

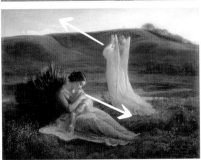

오른쪽 인물의 시선이 오른쪽 귀퉁이로 향
해 왼쪽 인물과 마주보지 않고 있다. 시선이
그대로 지나간다.

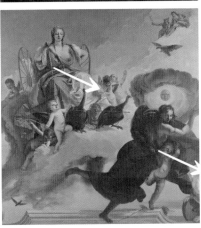

● 포컬의 배치에서 오는 차이

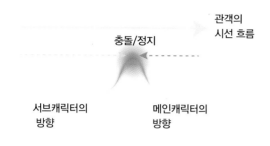

관객의 시선은 보통 왼쪽에서 오른쪽으로 향하는데, 이때 흥미로운 정지가 발생하려면 관객과 메인 캐릭터의 시선이 충돌해야 합니다. 그러기 위해선 캐릭터의 시선과 이동 방향이 오른쪽에서 왼쪽으로 향하고 있어야 하겠죠. 이런 이유로 카운터 방향은 메인 캐릭터가 새로운 어딘가로 출발하는 느낌을 줍니다. 반대로 기존 왼쪽에서 오른쪽으로 향하는 캐릭터들은 예정된 목적지로 나아가는 느낌을 줍니다. 영화나 TV에서도 쉽게 볼 수 있는 방식입니다.

왼쪽에서 오른쪽으로

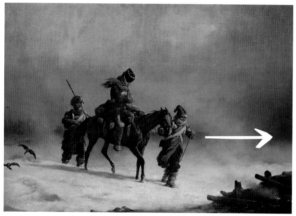

관객의 시선의 흐름을 맞받아치는 캐릭터의 카운터 시선 없이 그대로 진행될 때는 특별한 자극을 받지 못한다. 메인 캐릭터는 특별한 변화 없이, 사건을 마무리한 후 가던 길을 가는 느낌을 준다.

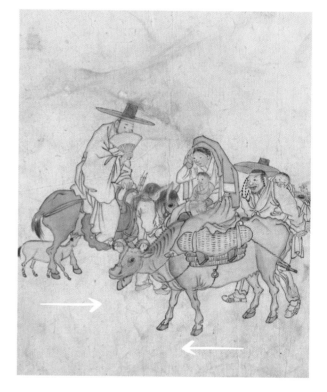

맞받아치는 카운터가 없을 때

사건의 전개 절정후의
돌아옴 물러감

돌아오기 앞으로 나아가기

좌우를 마주보는 그림. 오른쪽의 인물들은 마치 무언가를 향해 나가는 느낌이 들고 왼쪽의 사람은 모든 일을 마치고 귀가하는 느낌이 든다.

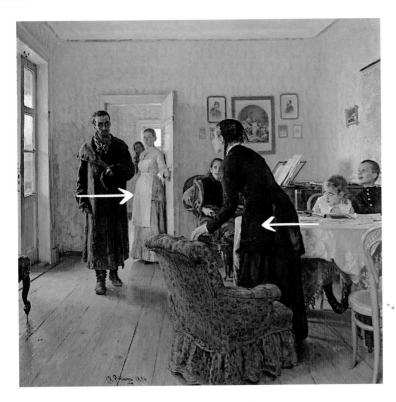

오른쪽에서 왼쪽을 바라보는 배치는 기다림의 표현도 있지만, 새로움을 향한 나아감을 표현할때도 좋다.

전진

좌에서 우를 바라보는 인물	오른쪽에서 왼쪽을 바라보는 인물
의문, 요청, 발단, 구애 등	답변, 해결, 반응, 거절 등
사건의 단초를 제공하는 역할	주어진 자극에 반응하는 역할
최종 목적지를 찾고자 할 때	최종 목적지
궁금함, 행동	안착, 기다림

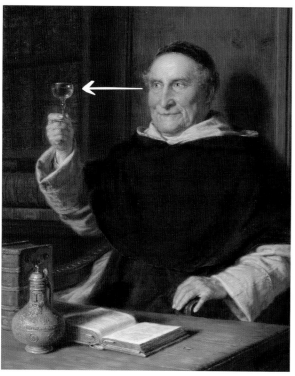

1차 포컬인 얼굴에서 손끝의 술잔으로 시선이 이동한다.

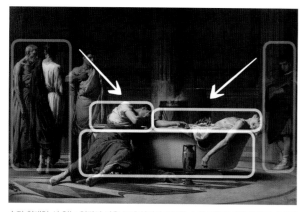

수직 형태인 서 있는 인간이 좌우 끝에 있어서 중앙의 수평 형태의 인간 쪽으로 시선이
흐른다.

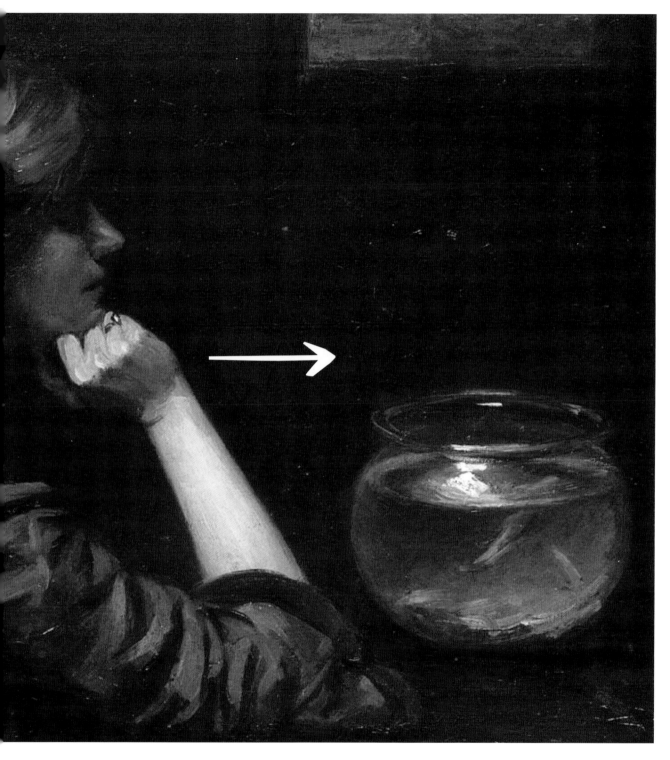

배경과 인물이 조화된 그림에서는 흐름의 최종 목적지가 인물인 경우가 많습니다. 인물화의 경우는 어떨까요? 사람보다 더 단순한 도형을 추가하거나 도형 대비를 만들어서 추가 흐름을 만들어냅니다.

위 그림은 1차 포컬인 얼굴에서 손과 팔을 따라 시선이 흐르며 결국에는 물고기 어항으로 향하게 됩니다. 머리보다 더 단순하고 동그랗고 밝은 어항이 눈을 사로잡는 것입니다.

● 인트로 아웃트로

인트로와 아웃트로는 각각 흐름과 정지를 명확히 해주는 역할
을 합니다. 인트로는 아무것도 없는 화면에서 시작을 알리며 서서
히 들리는 드럼 소리로 집중을 요청할 수도 있고, 유리창이 깨지는
것으로 긴박감을 조성할 수도 있습니다. 이렇듯 시작을 알리는 것
이 인트로입니다.

아웃트로는 절정의 순간 이후, 마무리를 장식하는 하나의 강세
입니다. 세찬 파도가 점점 잔잔해지듯, 혹은 둑 같은 수직 물체를
이용해 끝을 알립니다. 독립된 유니크 물체를 배치하여 결말을 만
들어 냅니다.

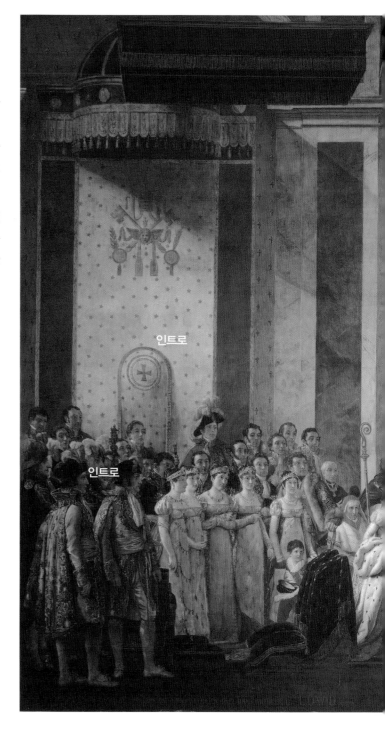

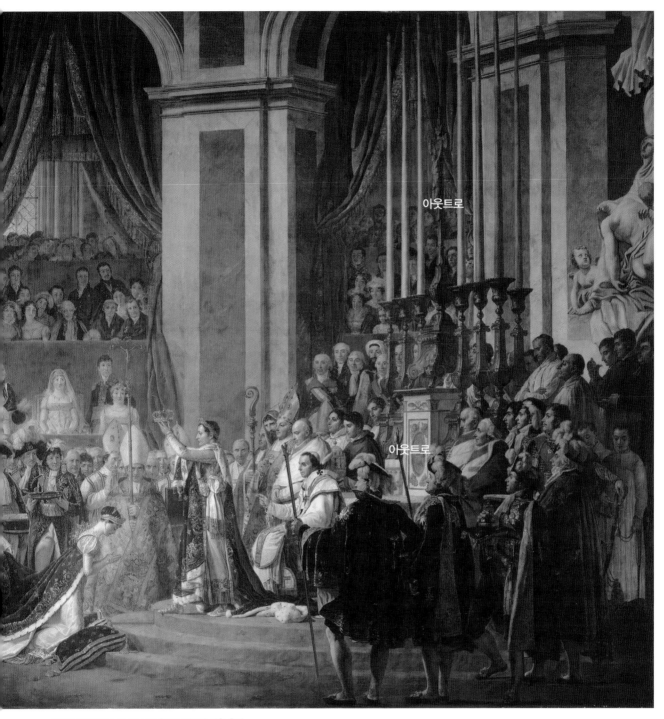

아웃트로

아웃트로

왼쪽과 오른쪽에 눈에 띄는 흰 옷의 남성들과 검은 옷의
남성들이 인트로와 아웃트로 역할을 한다.

아웃트로

인트로

왼쪽의 작은 테이블이 간단하게 인트
로 역할을 하고 있으며, 오른쪽의 벽
난로 위에 올린 수직 형태의 손과 조
각상이 아웃트로 역할을 하고 있다.

인트로
작고 어둡다

아웃트로
크고 밝다

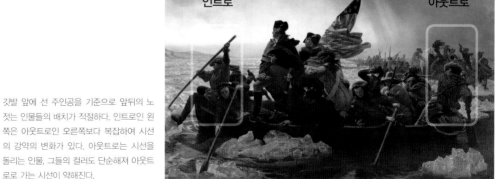

인트로

아웃트로

깃발 앞에 선 주인공을 기준으로 앞뒤의 노
젓는 인물들의 배치가 적절하다. 인트로인 왼
쪽은 아웃트로인 오른쪽보다 복잡하여 시선
의 강약의 변화가 있다. 아웃트로는 시선을
돌리는 인물. 그들의 컬러도 단순해져 아웃트
로로 가는 시선이 약해진다.

● S 커브

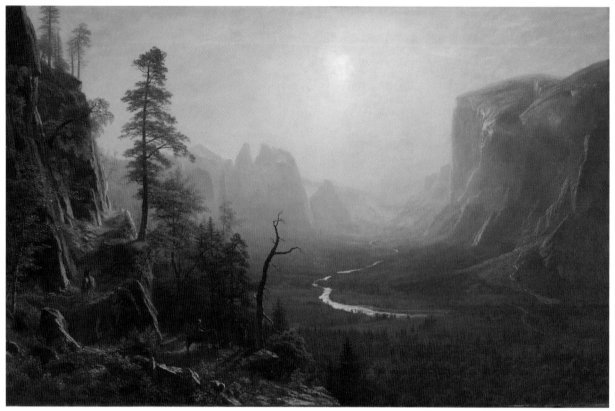

강이나 산맥이 S 커브의 형태를 취하고 있다면, 그림을 읽을 때 시간 소모가 더 많아진다. 시선이 그 형태를 추적하며 따라 흐르기 때문이며 따라서 탐험하는 듯한 느낌도 든다.

S 커브의 장점

S 커브 사용의 장점은 크게 2가지로 생각할 수 있습니다. 첫째, S 커브의 사용으로 그림의 스케일이 커진다는 것입니다. 미처 한 눈에 다 보이지 않아 미지의 영역이 더 있는 것처럼 보입니다. 둘째, 그림을 자세히 관찰하게 됩니다. 같은 거리라도 직선이 아니라 꺾임이 있는 곡선으로 표현하면 거리가 더 깁니다. 시선이 꺾인 커브를 쫓으면서 그림을 관찰하게 되므로 시선이 오래 머무는 효과가 있습니다.

강과 산맥의 구석구석을 들여다보게 하고 싶은지 캔버스의 좌우를 들락거리며 시선을 유도하고 있다. 거대한 스케일을 그려내고 싶을 때 이러한 좌우가 잘린 S 커브를 사용한다.

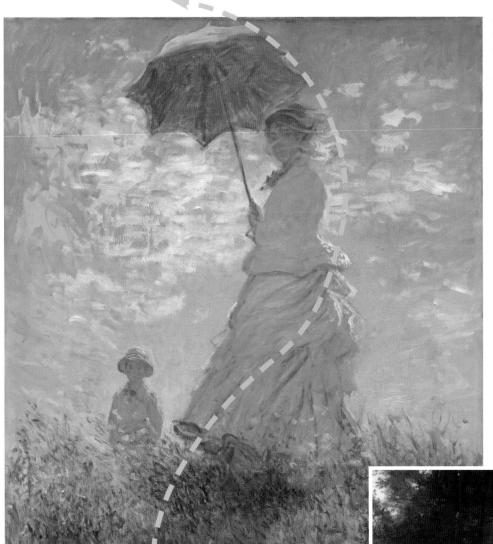

S 커브를 꼭 배경화에서만 볼 수
있는 것은 아니다.
우산의 꼭대기에서 여인의 몸, 치
마를 거쳐 그림자까지 큰 S 커브
를 형성하고 있다.

세 명의 인물의 배
치와 포즈로 만드
는 S 커브

● 오버랩

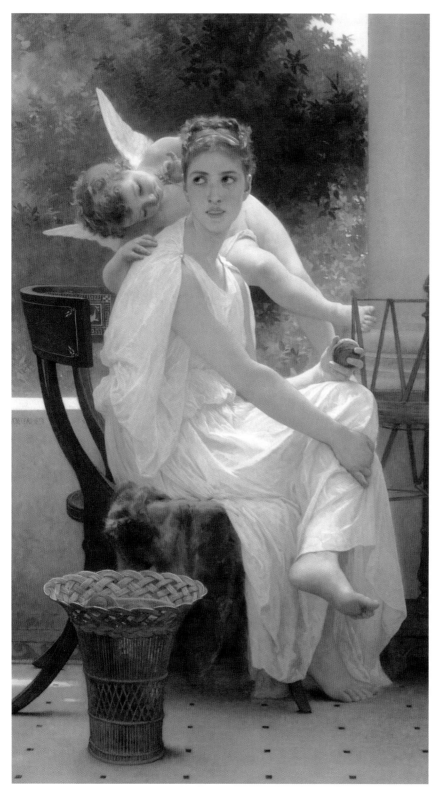

오버랩은 그림의 앞뒤 관계를 표현하기 위해 도형들이 겹친 상태를 말합니다.

바구니 앞에 아무런 겹침이 없다면 바구니가 가장 전경에 있는 것이 된다. 이처럼 아기천사가 개체들 사이에서 기둥보다는 앞에 있고 여성보다는 뒤에 있다는 것을 알 수 있다. 이렇게 오버랩으로 개체의 위치를 파악할 수 있다.

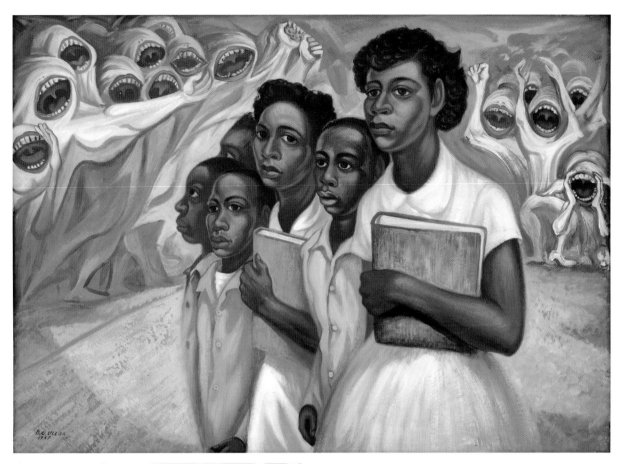

배경의 괴물과 중심 인물들이 겹치지 않아 분리
감이 확연하게 느껴진다. 하지만 인물과 전혀 연관
없어 보이는 괴물들의 짓눌린 모습들에 시선이 간다.

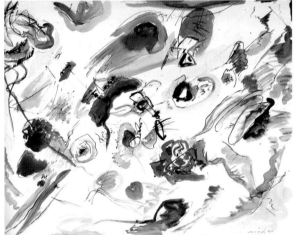

오버랩 효과가 드러나지 않는 추상화로 공간감의 변화를 알기 어렵다.

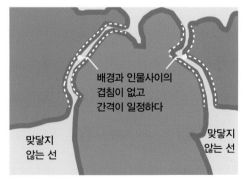

일반적으로 겹침이 있는 그림에는 이런 평행선이 생기지 않는다.

● 크롭핑

종종 캔버스에 모든 것을 담지 않은 작품을 볼 수 있습니다. 그릴 것을 결정할 수 있는 예술가가 왜 이런 결정을 했을까요? 그림의 스케일을 더 크게, 흐름을 좋게 만들기 위해 캔버스를 넘어서는 크기로 그림을 그리는 것을 크롭이라고 합니다.

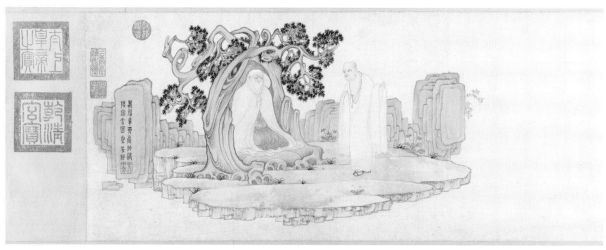

나무의 기둥을 먼저 그린 후, 마치 공간의 부족으로 인해 가지의 형태를 이상하게 그린 듯한 느낌의 그림이다.

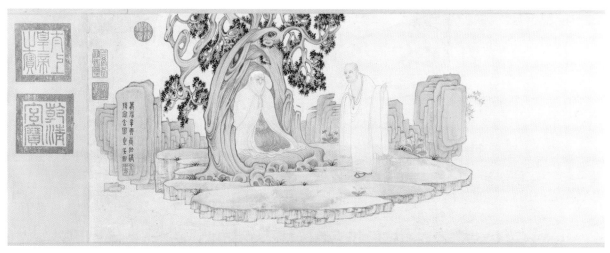

가지 부분이 잘리더라도, 개의치 않고 크게 그린다면 오히려 더 풍성한 나무가 된다. 포컬의 크기가 커져서 엑스트라 인물과 크기의 대비가 발생하여 더 매력적인 그림이 되었다.

꼼꼼하게 머리 장식을 표현했습니다. 하지만 왜인지 인물이 공간에 비해 협소해보입니다. 캔버스 정중앙에 얼굴이 배치된 것이 기계적으로 느껴집니다.

머리 장식이 반드시 드러나야 할까요? 인물을 더 크게 상단에 배치하기 위해 머리 장식을 크롭핑해 보았습니다.

머리 장식은 일부가 잘리더라도 상상을 통해 본래의 크기를 예측할 수 있을 듯합니다. 크롭핑이 적용된 머리 장식이 오히려 위에서 아래로 시선을 흐르게하는 역할을 합니다.

● 레이어

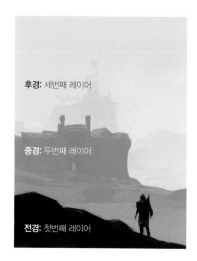

후경: 세번째 레이어

중경: 두번째 레이어

전경: 첫번째 레이어

레이어는 오버랩이랑 유사한 개념입니다. 조금 더 스케일이 큰 배경화에서 거리감을 나타낼 때 쓰는 오버랩의 확장 개념이라고 생각하면 편합니다.

배경 그림을 하나의 이미지로 생각하지 않고, 여러 개의 층이 겹친 것으로 보는 것입니다. 인물이 서 있는 근경 레이어, 성문이 있는 중경 레이어, 먼 산은 원경 레이어. 이 3개의 레이어가 겹쳐져 하나의 이미지로 보인다고 생각하는 것입니다.

레이어라는 개념은 순수 회화나 사진, 영화, 게임 연출 등 다양한 곳에 쓰이는 기술입니다. 레이어별로 밝기를 조절하면 분리감이 탁월해집니다. 근경은 가장 어둡고, 중경은 중간, 원경은 가장 밝게 하면 시선이 근거리에서 원경으로 이동해 나아가는 효과를 얻습니다.

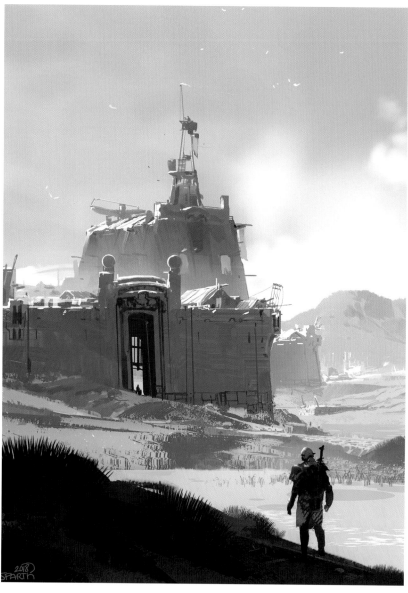

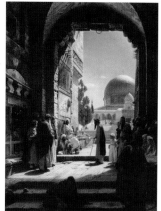

이 그림에도 근경, 중경, 원경의 레이어가 있지만, 밝기의 차이가 없어서 공간감이 잘 느껴지지 않습니다. 먼 곳에서 가까운 곳까지 동일한 강세로 눈을 자극하고 있습니다.

원경으로 갈수록 밝기를 약하게 변경해 보았습니다. 오리지널 그림보다 훨씬 더 큰 공간감이 느껴집니다. 오리지널 그림의 레이어와 비교해 봅시다. 같은 중경이라도 거리감이 확연합니다. 원경은 마치 몇 킬로미터나 바깥에 있는 것 같습니다.

레이어의 발전

레이어는 과학적인 배움이 있어야 사용할 수 있는 기술이 아님에도 불구하고 예술의 초기에는 발견되지 않습니다. 아마도 등장하는 모든 것 하나하나가 중요하다고 생각하여 생략되는 것이 없어야 한다고 생각했나 봅니다. 겹쳐서 가려지는 것을 용인하지 않는 것이죠. 현대에 이르러서는 큰 동세와 함께 레이어들이 풍부하게 사용됩니다. 사진처럼 자연 그대로를 포착하는 예술에서는 완벽한 레이어들을 관찰할 수도 있습니다.

1893년의 사진. 앞과 뒤의 레이어 효과가 풍부하다.

원시시대의 예술에서는 레이어 효과를 찾아볼 수 없다.
모든 사람과 동물 개체는 배경인 나무와의 겹침이 없는데
마치 투명한 막으로 둘러쌓여 있는 거 같다.

두 인간의 팔에 오버랩이 보인다.
오버랩이 사용되기 시작하는 단계.

능선을 기준으로 근경과 원경으로 레이어가 구분되어 거리감이 느껴진다.

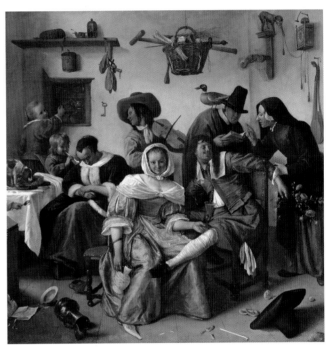

인물 간의 앞뒤 겹침이나 팔다리의 겹침은 풍부하다. 다만 바닥의 작은 물건들은 겹침이 충분하지 않아 공간감이 떨어져 마치 떠 있는 것 같다.

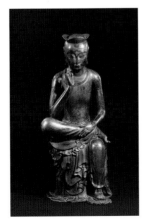

몸체 내부에서 오버랩이 생기기 시작했다.

팔과 다리의 오버랩뿐만 아니라 커다란 동체의 앞과 뒤의 분리감이 확실하다

● 도전, 디자인 원리로 그림 읽기

여기까지 많은 개념들을 알아보았는데 부디 익숙해지셔서 앞으로의 그림 읽기에 도움이 되길 바랍니다.

이 책은 어떠한 디자인 고정관념을 제시하는 것이 아니라, 예술가들이 어떠한 생각으로 작품을 만들었을까를 스스로 생각하며 읽어낼 수 있도록 방법을 제시하고 있습니다. 작품을 만들 때의 고려사항도 다루어 관객 입장에서 작품의 수정 방안까지도 생각할 수 있도록 했습니다.

그림을 읽는 가장 좋은 방법은 가장 적은 공통점으로도 일관성 있는 관점을 유지하는 것이라 생각합니다. 이를 위해 모든 곳에서 발견할 수 있는 디자인 원리를 이 책에 담은 것입니다.

공통적으로 적용이 가능한 이 원리들을 활용하여 다음의 그림들을 즐겁게 읽어보시기 바랍니다.

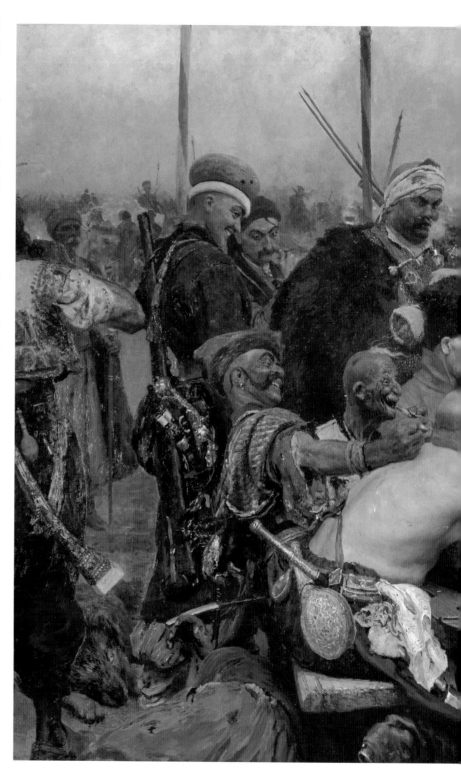

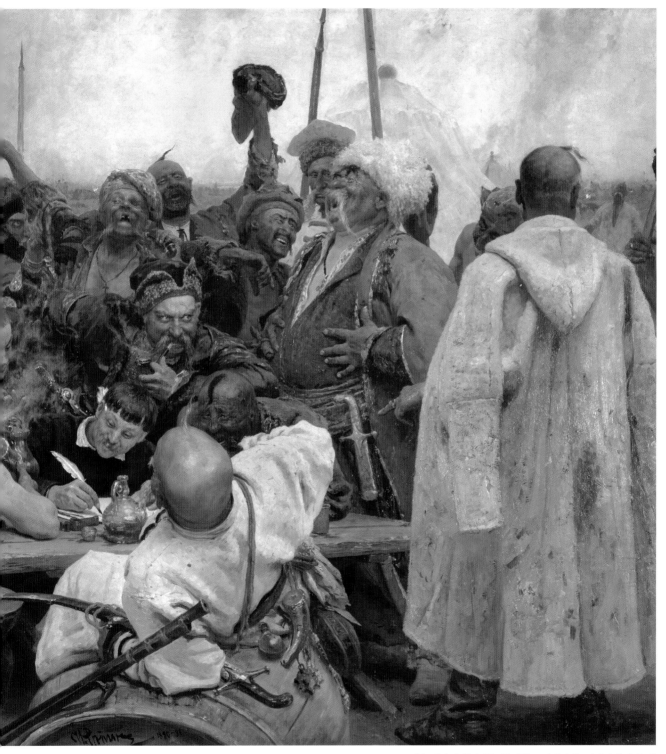

많은 사람이 등장하는 복잡한 그림이지만, 어지럽지 않게 잘 읽힙니다. 어떤 기술을 사용했기에 이런 효과적인 그림을 창조할 수 있었을까요?

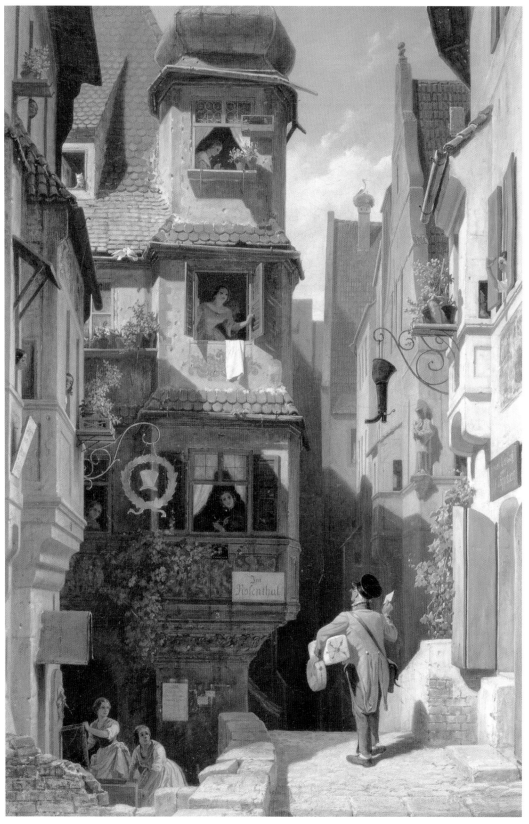

시선을 마주하고 있는 캐릭터들의 위치는

어떻게 결정되었을까요?

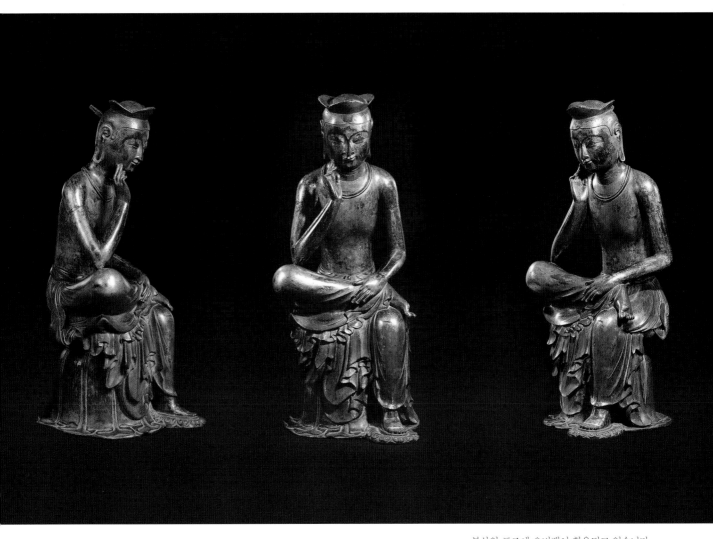

불상의 포즈에 오버랩이 활용되고 있습니다.
오른쪽 불상과 왼쪽의 불상 중 어느쪽이 더
효과적으로 아름다움을 표현하고 있을까요?

● 자료 출처

이 책의 발행에 필요한 원본 사용을 허락해준 분들께 감사드립니다.

24 page. 김지훈, 〈포러너 타워〉, 아트 스테이션, 2019, https://www.artstation.com/artwork/E958K

27 page. 이민영, 〈모두를 위한 기도〉, 2014

27 page. 박형철, 〈Controntation〉, 2014

30 page. 김동준, 〈즉흥 혹은 무제〉, 2013

34 page. Calina Sparhawk, 〈This shouldn't be here!〉, 2016,
 https://www.artstation.com/artwork/BODJ4?fbclid=IwAR1AdndNNgUGIy8-cT0DvYCYqZ8U0jGajiUSFnkIpWnOVMV3jM3lmWThmcs

47 page. Sparth, 〈Stardrive Mainternance〉, 2019, https://sparth.tumblr.com/image/66597832307

48 page. 이정훈, 〈친구〉, 2014

66 page. 최성, 〈Iron Temple〉, 2014, https://www.artstation.com/artwork/8ZRl6

84 page. 닌텐도, 〈마리오 X 라비드 킹덤 배틀〉, 2018

106,107 page. 국립수목원, 〈장수하늘소〉, 2014

167 page. 김경채, 〈Liquor store〉, 2014

172 page. Patrck Hammon, 〈sci fi tech panels〉, 2015, https://www.artstation.com/artwork/LZrgR

175 page. 허대윤, 〈The Alchemist from 'The Alchemist'〉, 2016, https://www.artstation.com/artwork/V9B3N

181 page. 김홍도, 〈소나무 아래 호랑이〉, 국립중앙박물관

188 page. 김홍도, 〈나들이〉, 국립중앙박물관

202 page. Sparth, 〈Medieval-dream〉, 2018, https://www.artstation.com/artwork/BNxbr

205 page. 작자 미상, 〈금동 반가사유상〉, 국립중앙박물관

209 page. 작자 미상, 〈금동 반가사유상〉, 국립중앙박물관

알고보면 더 재미있는

디자인 원리로 그림 읽기

1판 1쇄 2019년 11월 29일
1판 5쇄 2024년 5월 30일

저　　자 | 김지훈
발 행 인 | 김길수
발 행 처 | ㈜영진닷컴
주　　소 | (우)08507 서울특별시 금천구 가산디지털1로 128
　　　　　　STX-V 타워 4층 401호
등　　록 | 2007. 4. 27. 제16-4189호

ⓒ2019. ㈜영진닷컴

ISBN 978-89-314-6166-4